당신이 사랑한
예술가

당신이 사랑한
예술가

조성준 지음

작가의 말

2007년 대학 진학과 함께 서울에 올라왔습니다. 법적으로 성인이 됐고, 처음으로 부모님과 떨어져 혼자 사는 삶이 시작됐습니다. 기다리던 새로운 문이 활짝 열렸습니다. 하지만 설렘은 바닥에 떨어진 물 한 방울처럼 빠르게 증발했습니다. 낯선 감정과 긴장감이 스멀스멀 올라왔습니다. '대학가 자취방 골목은 왜 이렇게 칙칙한가.' '서울은 왜 불친절하게 느껴질까.' '이 삭막한 기분의 정체는 무엇인가.' 지금 생각해보면 이것은 새로운 삶을 앞두고 살짝 긴장한 스무 살 청년의 평범한 통과의례였을 겁니다.

바로 그 시기에 짐 자머시 감독의 영화 〈천국보다 낯선〉을 봤습니다. 정확히 기억나진 않지만 아마도 묘한 제목에 끌려서 봤을 겁니다. 영화 속 세 인물은 미국이라는 나라를 이방인처럼 떠돕니

다. 영화는 시종일관 쓸쓸하고 황량했습니다. 신기하게도 그 영화를 보자 초겨울처럼 경직된 제 마음이 느슨하게 풀어졌습니다. 스산한 영화가 어떻게 스산한 마음을 녹였는지에 대해선 의문이지만, 마음의 작동 방식엔 때론 논리가 통하지 않습니다.

어쩌면 인간에게 예술이 필요한 이유가 여기에 있을지도 모릅니다. 영화 한 편이 축 늘어진 마음에 인공호흡을 할 수 있고, 무심코 들은 음악 덕분에 하루를 기분 좋게 시작할 수 있습니다. 고된 하루 끝에 따뜻하고 정성스러운 음식을 삼키면 안도감이 드는 것처럼 때론 예술도 인간을 위로합니다.

이 글을 쓰면서 중간에 잠시 키보드에서 손을 떼고 〈천국보다 낯선〉을 다시 봤습니다. 여전히 이 영화는 쓸쓸하고 스산합니다. 세 명의 주인공은 아직도 낯선 세상에서 서성입니다. 이 작품을 다시 보기까지 17년이 걸렸습니다. 그 사이에 저 역시 이 세상에서 서성거렸고, 앞으로도 마찬가지일 겁니다. 어쩌면 인간의 삶 자체가 낯선 곳에 뚝 떨어진 이방인의 모습이 아닐까라는 생각도 듭니다.

하지만 중요한 건 서성거리면서도 해야 할 일을 하는 겁니다. 그래야 낯선 땅에서 길을 잃지 않을 수 있습니다. 건축가 김중업이 그런 사람이었습니다. 김중업을 잘 모르더라도, 서울에 살고 있다면 그가 남긴 건축물을 봤을 확률이 높습니다. 청계천 인근에 우뚝 솟은 삼일빌딩은 김중업이 설계한 건물입니다. 삼일빌딩은 63빌딩이 세워지기 전까지 대한민국에서 가장 높은 건물이었습니다. 동대문 DDP 옆에 있는 묘하게 생긴, 한때 산부인과로 사용됐던 건물 역시 김중업의 작품입니다. 김중업에 대해 모른다면, 삼일빌딩은 서울의 수많은 빌딩 중 하나에 불과할 것입니다. 하지

만 그의 삶을 아는 사람이라면 삼일빌딩 앞을 지날 때 인간의 더 나은 삶을 위해 고군분투했던 한 예술가의 고민을 잠시나마 가늠해볼 겁니다.

김중업의 스승이자 현대 건축의 아버지 르코르뷔지에의 삶 역시 제자와 닮았습니다. 그의 궁극적인 이상은 유럽에서 거절당했습니다. 하지만 서울은 그의 구상을 적극 받아들였습니다. 르코르뷔지에의 삶과 고민을 살핀 후 서울을 바라보면 이 도시 전체가 그의 유산처럼 느껴지기도 합니다. 아파트라는 발명품을 만든 사람이 르코르뷔지에이기 때문입니다.

예술을 즐기는 방식에 정답은 없습니다. 다만, 좋아하는 작품이 있다면 그것을 창조한 예술가의 삶과 그들이 지녔던 고민에 관해 한 번쯤 탐구해봐도 좋을 겁니다.

이 책에는 예술가 25명이 등장합니다. 그들 대부분은 이 낯선 세상과 불화하며 흔들렸습니다. 때론 세상은 그들을 오해하고 손가락질했습니다. 하지만 그들은 기어코 본인이 해야 할 일을 완수했습니다.

2024년 2월
조성준

작가의 말

차례

1부

차별과 편견을 넘다

1

김 중 업

건축가, 1922-1988

권력에 맞섰던 건축가
김중업

"어디 살아요?"

누군가에게 무심코 "어디 살아요?"라는 질문을 던지고 금세 후회할 때가 있다. 나 역시 같은 질문을 받으면 잠시 머뭇거린다. 대답하는 순간 질문자의 머릿속에서 내가 어떤 경제 계급에 속한 사람인지 계산하는 소리가 들릴 것 같아서다.

대한민국에서 집은 신분증이다. 어떤 지역, 어느 브랜드 아파트에 사느냐가 한 사람을 평가하는 잣대가 됐다. 같은 아파트에서도 자가, 전세, 월세에 따라 신분은 다시 나뉜다. 아파트에 사활을 건 이 나라가 뭔가 이상하다는 건 모두가 직감적으로 안다. 그럼에도 아파트는 모두의 꿈이다. 아파트는 재테크, 노후 준비, 사다

리, 희망이다. 아파트 공화국의 포문은 1962년에 열렸다. 우리나라 최초의 단지형 아파트 '마포 아파트'가 등장한 해다. 이 아파트는 프랑스 '유니테 다비타시옹'을 본떴다.

"집은 인간이 살기 위한 기계"

1952년 프랑스 마르세유에 세워진 '유니테 다비타시옹'은 아파트의 시조다. 설계자는 현대 건축의 아버지로 불리는 르코르뷔지에다. 그는 2차 대전 직후 유럽 도시 재건 프로젝트를 맡았다. 주거문제 해결이 1순위 과제였다. 르코르뷔지에는 "집은 인간이 살기 위한 기계"라고 선언하고 인간 편의에 초점을 맞춘 주거를 고안했다. 그 결과가 바로 337가구가 들어간 12층짜리 단일 건물 '유니테 다비타시옹'이다. 르코르뷔지에의 아파트 청사진은 끝내 유럽에서 실현되지 않았다. 부르주아 계급은 철근 콘크리트로 지어진 공동주택을 천박하다고 여겼다.

　르코르뷔지에의 이상을 수혈한 건 한국이었다. '마포 아파트'는 새로운 주거 형태의 탄생, 그 이상이었다. 준공식에 박정희 등 주요 인사가 대거 참여했다. 아파트는 단번에 근대화의 상징으로 치솟았다. '마포 아파트' 건립을 두고 "혁신 주택"이라며 새 시대를 환영한 건축가가 있었다. 그는 김수근과 어깨를 나란히 하는 한국 현대건축의 거장 김중업이다. 아파트를 찬양하던 그는 예상 못 했을 것이다. 10년 후 아파트 때문에 고국에서 추방당하게 될 자신의 미래를.

DDP 옆 산부인과

동대문디자인플라자(DDP)에서 남쪽으로 100미터쯤 떨어진 곳에 새하얀 건물 한 채가 있다. 광희문을 마주 보는 이 건물의 개성은 DDP와도 견줄 만하다. 넘실거리는 곡선, 하늘에 떠 있는 듯한 발코니, 콘크리트 벽에 드문드문 나 있는 창문. 한 예술가가 손으로 빚어 만든 조형예술 같다. 이 건물은 현재 한 디자인 회사(아리움)의 사옥이지만, 시작은 산부인과였다. 평면도를 보면 자궁, 남근과 같은 성적인 모티브가 건물을 뒤덮고 있음을 확인할 수 있다. 탄생에 대한 은유로 출렁이는 이 건물은 김중업이 설계해 1966년에 준공됐다.

　건물 위치도 의미심장하다. 맞은편 광희문의 또 다른 이름은 시구문이다. 시신을 내던 문이라는 뜻이다. 조선시대 수많은 주검이 광희문을 통과해 도성 밖으로 옮겨졌다. 조선 후기엔 천주교 신자 수백 명이 처형당해 광희문 바깥에 버려졌다. 김중업은 생의 풍요가 깃든 '산부인과'로 켜켜이 쌓인 죽음의 기운을 덮어보려 했던 것일지도 모른다.

르코르뷔지에의 제자 김중업

평양에서 태어나 일본에서 건축을 공부하고 귀국해 서울대학교 조교수가 됐을 때 김중업의 나이는 겨우 20대 중반이었다. 야심 가득한 엘리트 청년은 1952년 베니스로 간다. 르코르뷔지에 때문이었다. 베니스 국제예술가대회에서 르코르뷔지에를 만난 김중업

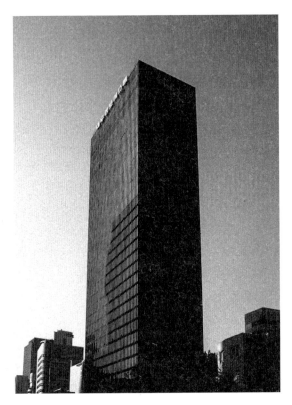

서울 청계천 인근에 우뚝 솟은 삼일빌딩. 63빌딩 이전까지
한국 최고층 건물이었다.

은 다짜고짜 "함께 일하고 싶다"고 말한다. 르코르뷔지에는 언제 한번 파리에 있는 작업실로 찾아오라고 했다. 사실상 인사치레였다.

　실오라기 같은 기회라고 할지라도 누군가는 반드시 그것을 잡는다. 김중업이 그랬다. 르코르뷔지에가 건넨 말 한마디를 새긴 그는 정말로 파리에 갔다. 르코르뷔지에는 자신을 찾아온 김중업을 결국 받아들였다. 김중업은 르코르뷔지에 밑에서 3년 넘게 일하며 최전선에서 현대건축을 온몸으로 배운다.

한국의 정서를 담은 건축

김중업은 1956년에 귀국해 건축사무소를 열었다. '르코르뷔지에의 제자' 타이틀은 김중업에게 일감과 책무를 동시에 줬다. 스승처럼 김중업에게도 전쟁 폐허가 된 고국을 다시 일으켜야 하는 임무가 주어졌다. 시작은 대학교였다. 귀국 첫해 김중업은 건국대 도서관, 부산대 본관을 설계했다. 기능성과 엄격한 비례가 두드러진 김중업의 대학교 건축물은 르코르뷔지에의 문법을 충실히 따른 결과물이다.

　1959년 김중업은 프랑스 대사관에서 걸려온 전화를 받는다. 주한 대사관 설계 공모전에 참여해달라는 전화였다. 김중업은 프랑스 건축가들을 제치고 공모전에 당선된다. 공사가 시작되고, 우여곡절도 많았다. 4·19혁명으로 나라는 어수선했고, 프랑스 정부와 공사비 차질도 빚어졌다. 그는 이 작업에 모든 걸 걸었고, 1962년 주한 프랑스 대사관을 완성했다.

　백미는 지붕이었다. 노출 콘크리트로 만든 지붕의 끝은 우아

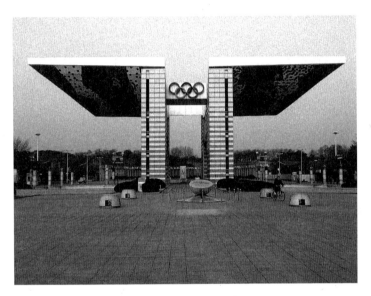

김중업의 마지막 작품인 올림픽공원 '평화의 문'.

하게 말아 올려졌다. 지붕이 하늘을 떠받치는 모양새다. 한국의 처마선이 콘크리트로 구현된 순간이었다. 한국과 프랑스 정서가 어우러진 프랑스 대사관은 김중업 건축의 이정표가 됐다. 고국에 모더니즘 건축을 이식하는 데 열중했던 김중업은 프랑스 대사관 이후 한국이라는 지역성을 반영한 작품을 만든다. 1967년에 완공된 제주대 본관은 프랑스 대사관과 함께 김중업의 대표작으로 꼽힌다. 곡선의 아름다움을 최대한 끌어올린 제주대 본관은 굽이치는 제주 바다의 생명력을 담은 작품이었다.

쫓겨난 건축가

현재 종로 청계천 인근에 우뚝 솟아 있는 삼일빌딩은 63빌딩 이전까지 대한민국 최고층 건물이었다. 김중업이 설계하고 1970년에 준공한 이 건물엔 마천루 이상의 의미가 있었다. 삼일빌딩은 대한민국 초고속 경제 성장 아이콘 역할을 맡았다. 김중업의 위상도 삼일빌딩과 함께 절정에 달했다. 그리고 곧 추락했다.

삼일빌딩이 완공된 해, 마포 와우 아파트가 붕괴했다. 33명이 목숨을 잃었다. 부실 공사가 참사의 직접적인 원인이었다. 배후에는 전시행정, 뇌물, 불도저식 개발 등 온갖 화이트칼라 범죄가 뒤섞여 있었다. 김중업은 건축가인 동시에 지식인이었다. 그는 와우 아파트 붕괴를 비롯해 정부 도시 정책을 조목조목 비판했다.

소신 발언에 대한 대가는 컸다. 정부 눈 밖에 난 김중업은 반체제 인사로 몰려 1971년 추방당했다. 15년간 쌓아온 경력이 무너졌다. 라이벌이었던 김수근이 '남영동 대공분실'을 설계하는 동

안 김중업은 해외 여러 곳을 전전했다. 방랑은 유신정권 말기까지 이어졌다. 1979년에 귀국한 김중업은 육군박물관 등을 만들며 작업을 이어나갔다. 유작은 올림픽공원에 세워진 '평화의 문'이다. 정부 주도 사업답게 설계 과정엔 사공이 많았다. 높으신 분들이 '평화의 문' 스케일을 두고 "크다" "작다"며 훈수를 뒀다. 설계는 여러 번 변경됐다. 김중업은 마지막 작품이 완성되는 걸 보지 못하고 1988년 눈을 감았다.

인간을 위한 아파트, 아파트를 위한 인간

김중업이 르코르뷔지에와 함께하며 배운 건 현대건축 기술뿐만이 아니다. 그는 스승의 건축 비전, 가치관, 철학까지 받아들였다. 김중업이 '마포 아파트'를 반긴 이유는 "집은 인간이 살기 위한 기계"라는 르코르뷔지에의 말을 믿었기 때문이다. 인간의 더 나은 삶을 위해 세워진 아파트가 인간의 욕망에 짓눌려 무너졌을 때, 김중업의 마음도 무너졌다. 김중업은 할 말을 했고, 쫓겨났다. 8년여의 방랑을 끝내고 그가 귀국했을 때 서울은 이미 아파트 투기 광풍으로 가득했다. 김중업의 비판 의식은 그대로였다. "강남뿐만 아니라 모든 시골, 도시들도 획일화되었다"라고 한탄했다.

김중업은 "건축은 인간의 보다 나은 삶을 위한 또 하나의 자연이다"라고 말했다. 이 말의 키워드는 인간과 삶이다. 건축이란 결국 인간이 인간의 삶을 위해 구축한 자연 혹은 기계라는 것이 김중업의 믿음이었다. '인간을 위한 아파트'보다 '아파트를 위한 인간'이 더 자연스러워진 지금 이곳에서 기계는 집일까 사람일까.

'유니테 다비타시옹'은 끝내 살아남아 유네스코 문화재로 등록됐다. 70여 년이 지난 지금도 그곳엔 사람들이 살고 있다. '유니테 다비타시옹'을 본뜬 '마포 아파트'는 1990년대 초 재건축을 거쳐 대기업 브랜드 아파트로 거듭났다.

김중업

2

돌턴 트럼보 Dalton Trumbo
시나리오 작가, 1905-1976

할리우드
블랙리스트에 오른 작가
돌턴 트럼보

아카데미 시상식, 두 개의 장면

1954년 제26회 아카데미 시상식, 배우 커크 더글러스가 최우수 각본상 시상자로 무대에 올랐다. 그가 "이언 맥리랜 헌터"라고 외치는 순간 기립 박수가 쏟아졌다. 헌터에게 각본상 트로피를 안겨준 영화는 〈로마의 휴일〉이다. 이 작품으로 여우주연상을 받은 오드리 헵번은 단번에 스타가 됐다.

1999년 제71회 아카데미 시상식, 감독 마틴 스코세이지와 배우 로버트 드니로가 함께 특별 공로상 시상자로 단상에 섰다. 둘은 자신들의 스승이기도 한 엘리아 카잔을 호명했다. 엘리아 카잔은 〈욕망이라는 이름의 전차〉(1951), 〈워터 프런트〉(1954), 〈에덴의

반미 조사위원회에 참고인 자격으로 참석한 트럼보.

동쪽〉(1955)을 만든 감독이다. 말런 브랜도, 제임스 딘을 발굴하고 로버트 드니로에게 연기를 가르친 할리우드의 전설이다. 90세 거장이 부축을 받으며 단상에 올랐다. 존경을 담은 박수와 환호가 쏟아져야 할 순간이었지만, 그렇지 않았다. 객석에 있었던 배우 중 절반만 일어나 박수를 쳤다. 스티븐 스필버그, 짐 캐리는 일어나지 않고 영혼 없는 박수만 보냈다. 나머지는 무거운 얼굴로 앉아 있었다.

45년의 시차를 두고 시상식에 오른 커크 더글러스, 이언 맥리랜 헌터, 엘리아 카잔 사이를 연결하는 한 인물이 있다. 그는 11개의 가명 뒤에 숨어 활동하던 시나리오 작가 돌턴 트럼보.

"당신은 공산당원인가?"

1950년 미국 상원의원 조지프 매카시가 "미국 국무부에 공산당원 205명이 숨어 있다. 나는 그 명단을 갖고 있다"고 말한다. 1919년 공식 창당한 미국 공산당은 공장 노동자, 흑인, 소작농의 지지를 받았다. 공산당은 1920년 후반 경제 대공황 시기 미국 사회운동에 큰 영향력을 발휘했다.

2차 세계대전 이후 냉전시대가 온다. 미국 내 반공 기류가 거세지며 공산당의 위상은 크게 흔들린다. 매카시의 폭탄 선언으로 공산당은 공식적인 '미국의 적'이 된다. 매카시즘 광풍이 불어닥쳐 이곳저곳에서 '빨갱이 사냥'이 시작됐다. 매카시의 블랙리스트에 오르는 건 사회적 사형선고를 의미했다. 찰리 채플린이라는 예술가마저 매카시즘 그물에 걸려 미국에서 추방됐다.

매카시가 마녀사냥을 공포하기 전에도 이념 검증은 예술가들의 목을 죄어왔다. 1947년 '반미활동 조사위원회'는 영화계 인사 수십 명을 불러들여 이렇게 질문했다. "당신은 공산당인가? 아니면 한때 공산당원이었나?" 끝까지 침묵을 지킨 10명은 의회모독죄로 1년간 투옥됐다. 이들은 '할리우드 텐'으로 불렸다. 최초의 문화계 블랙리스트가 탄생했다. 영화계는 블랙리스트에 오른 인물들을 해고했고, 앞으로도 함께하지 않겠다고 못 박았다.

블랙리스트에 오르고도 계속 썼다

스타 시나리오 작가 돌턴 트럼보는 '할리우드 텐' 중에서도 중심인물이었다. 그는 공산당에 가입해 영화 스태프들의 처우 개선 시위에 참여한 전력이 있었다. 트럼보는 '너는 어느 쪽이냐'는 질문 앞에서 침묵한 대가로 공공의 적이 됐다. 블랙리스트 영향력은 갈수록 커졌다. 영화인 수백 명이 추가로 명단에 올랐다. 블랙리스트에 이름이 적힌 사람에겐 세 가지 선택지가 있었다. 누군가는 동료를 밀고하며 현장으로 돌아갔다. 주류의 폭력에 맨몸으로 맞서며 부서진 사람도 있었다. 나머지는 반항도 못 하고 폐인이 되거나 목숨을 끊었다.

트럼보는 제4의 길을 걸었다. 그는 가족을 위해 돈을 벌어야 했고, 할 줄 아는 일은 글쓰기뿐이었다. 블랙리스트에 오르고도 시나리오 한 편을 완성한다. 암울한 상황에서도 그가 만든 이야기는 로맨틱 코미디였다. 하지만 이 이야기를 사줄 영화사는 없었다. 그 누구라도 '할리우드 텐'과 어울리면 빨갱이로 몰릴 수 있었

다. 트럼보는 친구였던 이언 맥리랜 헌터를 찾아가 그의 이름으로 자신의 시나리오를 팔아달라고 부탁한다. 트럼보가 넘긴 영화는 〈로마의 휴일〉이었다.

11개 가명 뒤에 숨은 유령작가

트럼보는 B급 영화 제작사 '킹 브러더스'를 찾는다. 자신의 체급과 맞지 않는 곳이었지만 선택권이 없었다. 일감 그 자체만으로 감지덕지했다. '킹 브러더스'는 트럼보에게 조악한 SF영화, 막장 드라마를 주문했다. 그마저도 트럼보는 자신의 이름을 내걸 수 없었다. 트럼보는 가명을 사용하는 생계형 작가가 됐다. 3일에 영화 한 편을 써야 할 만큼 일감은 많았지만, 대부분 형편없는 이야기들이었다. 쉴 틈 없이 일해도 보수는 입에 풀칠할 정도였다. 트럼보는 그렇게 10여 년을 할리우드 뒤꼍에서 유령처럼 일했다.

열악한 조건 속에서도 트럼보는 사고를 쳤다. '킹 브러더스'에서 만든 영화 〈브레이브 원〉(1956)으로 아카데미 각본상을 받은 것이다. 〈로마의 휴일〉에 이어 두 번째 트로피였지만 이번에도 시상식에서 트럼보라는 이름은 들을 수 없었다. 제29회 아카데미 시상식에서 각본상을 받은 인물은 로버트 리치였다. 이 이름은 트럼보가 사용했던 11개 가명 중 하나였다.

돌턴 트럼보

두 번째 아카데미 트로피

〈브레이브 원〉이 아카데미 트로피를 받았을 때 영화계에선 이 작품의 진짜 작가가 트럼보라는 소문이 퍼졌다. 블랙리스트 위상이 흔들리기 시작했다. 어느 날 트럼보에게 할리우드 대스타가 찾아온다. 그는 아카데미 시상식에서 헌터에게 〈로마의 휴일〉 각본상을 건넸던 커크 더글러스였다. 제작자로 나선 커크는 자신을 주연 배우로 하는 로마 배경의 영화 한 편을 준비 중이었다. 커크는 트럼보에게 이 작품의 시나리오를 맡겼다. 자신이 마음대로 주무를 수 있는 젊은 감독도 구했다. 커크가 고른 신참 감독은 훗날 천재 감독으로 불리게 될 스탠리 큐브릭이었다. 트럼보, 커크, 큐브릭이 만나 세상에 나온 영화는 로마시대 노예의 반란을 다룬 〈스파르타쿠스〉(1960)였다.

영화 제작 초기부터 개봉 직전까지 커크는 협박당했다. '트럼보를 해고하지 않으면 당신도 빨갱이로 몰겠다.' '재향군인회를 동원해 영화를 보이콧하겠다.' 커크는 협박을 조롱하듯 영화 엔딩 크레디트에 '돌턴 트럼보'라고 실명을 올린다. 블랙리스트에 오른 후 처음으로 트럼보는 자신의 이름을 되찾았다. 당시 대통령 당선인이었던 케네디까지 〈스파르타쿠스〉를 보고 호평했다. 영화는 대흥행했다. 커크의 등쌀에 밀려 편집권조차 박탈당한 스탠리 큐브릭만 분통해했다. 영화계는 속속 트럼보와 그의 동료들을 다시 기용하겠다고 밝힌다. 블랙리스트가 가루가 되는 순간이었다.

상처 가득한 승리

가짜 이름으로 두 번이나 오스카상을 거머쥐며 블랙리스트를 무력화한 천재 작가. 트럼보의 일대기는 그가 쓴 영화만큼 극적이다. 트럼보의 삶은 해피엔딩으로 보이지만 거기까지 이르는 길 곳곳엔 깊은 상처가 파여 있다. 블랙리스트에 오른 후 트럼보는 외출도 제대로 못 했다. 오랜 시간 집에서 전쟁을 치렀다. 각성제를 먹어가며 하루 18시간 글만 썼다. 살아남으려는 생존 의지는 강박으로 이어졌다. 툭하면 욕조에 들어가 몇 시간씩 그 안에서 시나리오를 썼다. 심신이 너덜너덜해진 그는 신경질적인 남편, 무심한 아버지가 됐다. 훗날 트럼보가 다시 세상에 목소리를 낼 수 있었을 때 그는 어두운 시기를 함께 견뎌준 가족에게 미안하다는 말부터 꺼냈다. 언젠가 오스카 트로피를 받게 된다면 가족에게 바치고 싶다고 했다. 매카시즘은 트럼보의 밥벌이를 끊진 못했지만, 10년간 한 가정의 평화를 앗아가는 데는 성공했다.

매카시즘을 기회로 삼은 인물도 있었다. 한때 공산당원이었던 엘리아 카잔은 동료 영화인들을 밀고하며 주류에 편승했다. 엘리아 카잔은 이 시기의 행적 탓에 1999년 아카데미 시상식에서 절반의 박수만 받았다. 다만, 중요한 건 아카데미가 모든 걸 알고도 엘리아 카잔에게 공로상을 안기며 예우했다는 점이다. 영화계 좌파 인사 색출에 앞장선 인물 중엔 월트 디즈니와 로널드 레이건도 있었다. 모두 승승장구했다. 디즈니가 창조한 세계는 오늘날 가장 큰 왕국이 됐고, 영화배우였던 레이건은 훗날 대통령이 된다.

완장을 찬 할리우드 주류와 달리 트럼보와 함께 블랙리스트에 올랐던 영화인 대부분은 그대로 사라졌다. 일감이 끊겼고, 재

능을 잃었고, 이름은 지워졌다. 블랙리스트가 찢겨진 후에도 돌아오지 못했다. 트럼보는 안간힘으로 버텼고, 겨우 광기의 시대에서 생존했을 뿐이다. 트럼보의 상처 가득한 승리는 펜은 칼보다 아주 가끔만 강할 뿐이라는 현실을 직시하게 한다.

1993년 아카데미는 〈로마의 휴일〉 트로피를 진짜 주인에게 돌려줬다. 트럼보가 세상을 떠난 지 17년이 지난 해였다. 트럼보의 바람대로 아내 클레오가 트로피를 대신 받았다.

3

레너드 번스타인 Leonard Bernstein
지휘자, 1918-1990

리더의 품격
레너드 번스타인

얼렁뚱땅 카네기홀 무대에 올랐다

1943년 11월 14일 새벽, 미국 카네기홀에 비상사태가 벌어졌다. 오후에 뉴욕 필하모닉 오케스트라 공연이 예정됐는데, 지휘자 브루노 발터가 심한 독감에 걸려 무대에 못 오르게 된 것이다. 공연 당일에 연주회를 취소할 수는 없었다. 뉴욕 필은 파격적인 결정을 내린다. 입단한 지 얼마 안 된 스물다섯 살 보조 지휘자에게 무대를 맡기기로 했다.

갑자기 호출받은 신참 지휘자는 복장도 제대로 못 갖추고 무대에 올랐다. 연주자들과 리허설 할 기회도 없었다. 공연 중 큰 사고만 일어나지 않아도 다행이었다. 거장 브루노 발터의 지휘를 보

려고 티켓을 끊은 관중은 의심 가득한 눈초리로 새내기 지휘자의 무대를 기다렸다. 우려와 달리 공연은 성공적으로 끝났다. 지휘자는 신참이라고 믿기 어려울 만큼 노련하게 오케스트라를 이끌었다. 이 공연은 텔레비전으로 미국 전역에 중계됐다. 젊은 지휘자는 하루아침에 스타가 됐다. 미국이 낳은 위대한 지휘자 레너드 번스타인은 이렇게 데뷔했다.

'황제' 카라얀, '연주자들의 친구' 번스타인

레너드 번스타인을 이야기할 때 늘 등장하는 인물은 헤르베르트 폰 카라얀이다. 번스타인과 카라얀은 대표적인 세기의 라이벌이다. '유럽에는 카라얀, 미국에는 번스타인'이라는 말이 있을 정도로 두 사람은 20세기 중반 이후 클래식 음악계를 반반씩 차지했다. 오케스트라 지휘자는 무대 위에서 서로 다른 소리를 내는 악기를 조율해 화합을 이끌어내는 사람이다. 적게는 50명부터 많게는 100명 이상의 연주자를 통솔해야 한다. 번스타인과 카라얀 모두 위대한 리더로 평가받는데, 둘은 다른 방식으로 연주단을 이끌었다.

카라얀은 황제였다. 황제는 신하들과 소통하지 않는다. 군림하고 명령한다. 카라얀은 베를린 필하모닉을 30년 넘게 이끌며 단원들과 식사 한 번 한 적 없다. 대화도 거의 나누지 않았다. 그는 연주자들과 눈을 맞추며 호흡하기는커녕 두 눈을 감고 지휘봉을 흔들었다. 카라얀은 권위의 힘을 믿었다. 완벽주의자였던 그는 자신을 무소불위의 권력으로 만들었다. 연주자들은 황제의 의중을

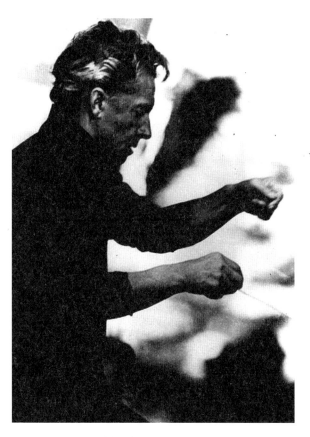

번스타인의 라이벌 카라얀. 그는 베를린 필을 35년간 이끌었다.

레너드 번스타인

파악하려 감각을 버리고 벼렸고, 그럴수록 완성도 높은 음악이
나왔다.

번스타인은 연주자들의 친구였다. 그는 연습하기 전에 꽤 오
랜 시간을 들여 단원들과 시시콜콜한 대화를 나눴다. 그는 연주
자 한 명 한 명의 이름을 부르며 말을 걸었다. "부모님은 잘 지내
나요?" "아이는 잘 크고 있나요?" 대화를 주도하기보다는 상대방
의 말을 듣는 데 시간을 할애했다. 그는 "테크닉은 커뮤니케이션"
이라고 말했다. 번스타인은 연주자를 자신의 명령을 따라야 하는
부하로 여기지 않고, 파트너로 대했다. 그러면서 '왜 우리가 음악
을 해야 하는가'라는 질문에 연주자들이 제각각 답을 내릴 수 있
도록 북돋웠다. 훌륭한 커뮤니케이션 결과는 고스란히 근사한 공
연으로 이어졌다.

공공의 적이 된 번스타인

유년 시절부터 천재 소리를 들으며 엘리트 교육을 받은 카라얀과
달리 번스타인은 뒤늦게 클래식 음악에 발을 들였다. 번스타인도
어렸을 적 피아노에 재능을 보였다. 하지만 아버지는 아들의 재능
을 탐탁지 않게 여겼다. 번스타인의 부친은 미국 이민자 1세대였
다. 그는 육체노동자로 시작해 자수성가한 인물이었고, 또 유대인
이었다. 온몸으로 세상과 부딪치며 억세게 살아온 그에게 클래식
음악은 먼 나라 이야기였다. 하지만 끝내 아들의 재능을 짓누르진
못했다. 번스타인은 하버드대에서 철학과 문학을 배웠다. 졸업 후
엔 미국 최고 음악 교육기관인 커티스 음악원에 들어갔다. 그곳에

서 지휘 수업을 들었다. 재능을 인정받아 1943년 뉴욕 필하모닉 부지휘자로 임명된다. 그해 브루노 발터가 독감에 걸린 탓에 얼떨결에 데뷔 무대를 갖게 됐고 일약 스타가 됐다. 번스타인은 영화 속 스토리처럼 데뷔를 했지만, 그가 뉴욕 필 지휘를 맡기까지는 그 이후로 14년이 걸렸다. 이 기간은 지옥과 천국을 오간 시기이기도 했다.

1950년대 초반 번스타인은 거대한 공격을 받았다. 미국은 소련과 냉전 중이었다. 미국 전역에 매카시즘 광풍이 불었다. 극우 정치인들이 외쳤다. "미국 내 공산주의를 척결하라." 사냥의 시간이 시작됐다. 번스타인은 진보적인 인물이었다. 게다가 유대인이었다. 매카시즘 세력에게 번스타인은 최적의 사냥감이었다. 예술계 인사들이 줄줄이 당국에 불려가 사상 검증을 받았다. 국가는 좌파로 의심되는 예술가를 끌고 와 물었다. "당신은 공산주의자인가?" "주변에 공산주의자가 있는가?" 대답은 제각각이었다. 누군가는 침묵하며 양심을 지켰다. 침묵의 대가로 일자리를 잃었다. 반면 누군가는 동료의 이름을 술술 불었다. 그들은 동료들에게 배신자로 낙인찍혔지만, 권력 편에 섰기에 승승장구했다.

번스타인은 직접 심문받지는 않았다. 매카시즘 세력은 조용히 번스타인의 목을 졸랐다. 번스타인은 방송국 출연 일자리를 잃었다. 특별한 이유 없이 여권 갱신도 거절당했다. 오케스트라를 전전하며 객원 지휘자 역할을 맡았던 번스타인에게 출국 금지는 사형선고였다. 번스타인은 치욕적인 결정을 한다. 자신을 괴롭히는 자들을 찾아가서 스스로를 부정하는 내용의 진술서를 쓴다. 번스타인은 짓지도 않은 죄를 회개한 후에야 매카시즘 그물에서 빠져나올 수 있었다. 야만의 시대는 길지 않았다. 1950년대 중반 매카

20대 시절의 레너드 번스타인.

시즘 광풍은 가라앉았다. 1954년 번스타인은 CBS 방송국 음악 프로그램에 출연했다. 풍부한 음악적 지식을 유려하게 풀어내는 입담 덕분에 번스타인은 미국 전역에서 큰 인기를 끌었다. 기세를 이어서 1957년에 뉴욕 필하모닉 오케스트라 상임 지휘자로 임명됐다. 번스타인의 시대가 열리는 순간이었다.

"비틀스가 웬만한 클래식 음악보다 뛰어나다"

클래식 음악은 다른 장르와 비교하면 진입장벽이 높다. 상류층의 취미라는 인식이 강하다. 그래서 클래식 음악 애호가 중에는 고전음악이 아닌 다른 음악을 장식품 정도로만 여기면서, 그런 오만한 태도를 가감 없이 드러내는 사람도 있다. 클래식 음악계 정점에 선 번스타인은 고전음악도 여러 음악 중 하나라고 여겼다. 그는 20세기 미국 최고 엔터테이너로도 꼽힌다. 클래식과 대중음악 경계를 넘나들며 양쪽 모두에서 성공을 거뒀기 때문이다. 번스타인은 뉴욕 필 지휘봉을 잡은 1957년에 브로드웨이 신작 뮤지컬 작곡을 맡았다. 『로미오와 줄리엣』을 현대 배경으로 각색한 작품이었다. 뮤지컬은 대성공했고, 브로드웨이를 상징하는 작품이 됐다. 번스타인이 참여한 이 뮤지컬의 이름은 〈웨스트 사이드 스토리〉다. 번스타인은 "비틀스 음악이 웬만한 클래식 음악보다 더 뛰어나다"는 파격적인 발언도 서슴지 않았다. 그는 지휘자이면서 작곡가였고, 비평가였으며, 방송인이기도 했고 직접 피아노를 치기도 했다.

　1960년대 들어 번스타인이 집중한 인물은 구스타프 말러였

다. 오늘날 말러는 막강한 팬덤을 거느린 인기 작곡가다. 하지만 1960년대 이전까지 말러는 거의 알려지지 않았다. 번스타인은 왜 먼지 속에 묻힌 작곡가를 발굴하고 부활시키려 했을까. 번스타인과 말러는 공통점이 많았다. 둘 다 지휘자인 동시에 작곡가였다. 그리고 유대인이었다. 유대인으로서 공격받은 점도 비슷했다. 말러는 반유대주의를 피해 오스트리아에서 미국으로 피난을 왔다. 1909년에 잠시 뉴욕 필 지휘자를 맡기도 했다. 번스타인은 말러가 만든 교향곡 전곡을 녹음했다. 전 세계적으로 말러 음악 듣기 붐이 일었다. 오늘날 말러의 교향곡은 베토벤과 비교될 만큼 위상이 높다.

번스타인은 1950년대에 매카시즘 앞에서 굴욕을 겪었지만, 그 이후로도 신념을 버리지 않았다. 그는 거장이었고, 존경받았다. 남은 생을 우아하고 안락한 리듬 속에 안주하며 살 수 있었지만 그러지 않았다. 성공한 후에도 젊은 시절처럼 다양한 곳에 목소리를 냈다. 번스타인은 흑인 인권 운동 단체를 후원했다. 베트남 전쟁 반대를 크게 외치기도 했다. 번스타인은 FBI 블랙리스트에 올라 오랫동안 감시당했다.

위대한 리더

카라얀과 번스타인은 각각 몸담고 있던 베를린 필과 뉴욕 필을 떠나는 방식도 달랐다. 카라얀은 일찍이 기지를 발휘해 베를린 필 종신 지휘자 자격을 따냈다. 그는 35년간 베를린 필을 지휘했다. 카라얀은 강력한 힘으로 오케스트라를 이끌었고 베를린 필은

번스타인이 음악을 맡은 뮤지컬 〈웨스트 사이드 스토리〉.

황금시대를 누렸다. 하지만 끝은 좋지 않았다. 카라얀에게 아랫사람들의 의견은 중요하지 않았다. 그는 연주자 영입 문제를 두고 단원들과 불협화음을 냈다. 갈등의 골은 깊어졌다. 황제는 단원들의 도전을 반역으로 여겼다. 단원들은 독재자를 끌어내리려는 혁명가처럼 맞섰다. 1989년 4월 24일 카라얀은 건강상의 이유로 베를린 필 종신 지휘자 자격을 내려놨다. 오랫동안 합을 맞춰온 단원들과 제대로 화해도 못 하고 왕좌에서 내려왔다.

번스타인은 박수 받을 때 떠났다. 1957년 뉴욕 필 상임 지휘자를 맡은 번스타인은 1969년 스스로 물러났다. 단원들은 번스타인을 '레니'라는 애칭으로 불렀다. 그만큼 지휘자를 친근하게 여겼다. 그들은 뉴욕 필을 떠나는 번스타인을 오랜 친구를 배웅하듯 환송했다. 번스타인은 유럽에 진출했다. 정상급 오케스트라 객원 지휘자 역할을 맡으며 활동 반경을 넓혔다. 1989년 11월 베를린 장벽이 무너졌다. 같은 해 성탄절에 베를린에서 통일 축하 공연이 열렸다. 6개 국가 오케스트라에서 최고의 연주자들이 연합팀을 꾸려 무대에 올랐다. 번스타인이 지휘봉을 잡았다. 70세를 넘긴 번스타인은 마지막 영혼 한 줌까지 탈탈 털어 열정적으로 오케스트라를 이끌었다. 베를린 장벽의 붕괴는 자유의 승리였다. 자유를 위해 싸운 번스타인은 베를린 장벽 앞에서의 공연을 마치고 10개월 후 세상을 떠났다.

'훌륭한 리더란 어떤 리더인가?' 이 문제는 경영학계의 주요 연구 대상이다. 카라얀과 번스타인은 방식은 달랐지만 모두 위대한 리더로 평가받는다. 카라얀은 강력했고 번스타인은 부드러웠다. 리더라는 위치에 있는 사람들은 어떤 방식으로 사람들을 이끌지 고민한다. 카라얀처럼 냉철하고, 강인한 리더가 될 것인가, 번스타

인처럼 이해심 많은 리더가 될 것인가. 두 개의 선택지 앞에서 많은 사람은 카라얀이 되기를 꿈꾼다. 경청보다는 명령이 수월하고, 조율보다는 통제가 쉽다고 생각하기 때문이다. 카라얀과 비슷한 리더 중에는 스티브 잡스가 있다. 카라얀과 스티브 잡스는 어떤 식으로든 독재자였다. 다만 그들은 평범한 사람들이 갖고 있지 않은 통찰력을 지닌 천재였다. 안타깝게도 우리 대부분은 카라얀과 스티브 잡스가 아니다. 그들처럼 주변 사람들을 대했다가는 존경은커녕 '꼰대'라는 소리만 들을 가능성이 높다. 철인통치를 꿈꾸는 리더들은 자신이 철인인지부터 객관적으로 따져봐야 한다.

번스타인은 언제나 경청했다. 클래식 음악으로 정점에 오른 후에도 자기가 하는 음악이 최고라는 오만에 빠지지 않았다. 동료들의 이름을 하나하나 부르며 그들의 존재를 존중했다. 자리에 집착하지 않고 떠나야 할 때 떠났다. 그 이후로도 음악을 누리는 삶이 얼마나 행복한 것인지 많은 사람들에게 알려주려 했다. 권위를 내려놓고 가여운 삶을 위해 목소리를 내기도 했다. 물론, 번스타인처럼 소통의 리더십을 체화하는 것은 쉬운 일이 아니다. 나이가 어리거나 지위가 낮은 사람과 대화할 때 자신도 모르게 너무 많은 말을 하고 뒤돌아 후회하는 법이다. 그럼에도, 꼰대가 되고 싶지 않다면 방법은 하나뿐이다. 부단히 자신을 체크해야 한다. 우리는 다양한 관계를 맺으며 살아간다. 직장에서 말단 직원인 사람도 다른 사회적 맥락 안에서는 지휘자가 되기도 한다. 나와 함께하는 사람이 편안해지기를 원한다면 번스타인을 배우자.

4

마일스 데이비스 Miles Davis

재즈 연주자, 1926-1991

재즈의 황제
마일스 데이비스

"나는 음악의 역사를 네다섯 번 바꿨다"

1987년 백악관에서 흥겨운 행사가 열렸다. 재즈 가수 레이 찰스의 업적을 축하하기 위해 로널드 레이건 대통령이 주최한 연회였다. 이 행사에는 레이 찰스만큼이나 유명한 재즈 트럼펫 연주자도 초대받았다. 백악관에 도착한 그는 주변을 둘러봤다. 흑인은 거의 없었다. 그는 백악관이 구색 맞추듯 유색인 몇 명을 초대했다고 여겼다. 흑인인 자신이 거기에 포함됐다고 생각했다. 기분이 안 좋아진 이 연주자에게 백인 여성이 말을 걸었다. "당신은 어떤 이유로 이 자리에 초대를 받았나요?" 무슨 업적을 이뤘기에 흑인이 백악관에 초대를 받았느냐는 의도가 담긴 질문이었다. 연주자는 대

답했다. "나는 음악 역사를 네다섯 번 정도 바꿨습니다. 당신은 하
얗게 태어난 거 빼고는 무슨 중요한 일을 했습니까?"

백인 여성에게 돌직구를 날린 트럼펫 연주자 이름은 마일스
데이비스다. 위 일화는 이 예술가의 면모를 잘 설명한다. 마일스
는 예측하기 어려운 예술가였다. 그는 한곳에 정착하지 않고, 끈
질기게 새로운 무언가를 찾아 떠난 음악가였다. 그래서 그는 재
즈 역사를 몇 번이나 바꿨고, 재즈 황제가 됐다. 그럼에도 그는
검은 피부색 때문에 종종 이해할 수 없는 일을 겪었다. 그럴 때
마다 이 황제는 주눅 들기커녕 호통쳤다. 화를 참지 않았고,
종종 폭발했다. 황제와 폭군 사이를 넘나들었다. 재즈계에서 마
일스의 지위는 미술사에서 피카소와 맞먹는다.

부유한 집안에서 태어난 마일스

재즈라는 음악의 기원을 거슬러 올라가면 거기엔 눈물이 있다. 미
국으로 잡혀 온 흑인 노예들이 고통을 잊고자 흥얼거렸던 선율이
재즈의 원조다. 그래서 유명한 재즈 아티스트 다수가 흑인이다.
노예 집안에서 태어나 소년원에서 음악을 배운 루이 암스트롱처
럼 그들 대부분은 진창 속에서 성장했다. 그런데 마일스만큼은 달
랐다. 그는 1926년 미국 일리노이주에서 태어났다. 할아버지는 부
농이었고, 회계사였다. 아버지는 대학까지 나온 치과의사였다. 당
시 보통 흑인 가정과 달리 마일스 집안은 유복했다.

마일스는 열세 살 생일날 아버지에게 트럼펫을 선물 받았다.
마일스가 음악과 사랑에 빠진 순간이었다. 그는 고등학교 때부터

밴드 활동을 하며 연주자라는 꿈을 키웠다. 졸업 후 뉴욕으로 향했다. 마일스는 줄리어드 음대에 입학했다. 이 학교 학생 중 흑인은 극소수였다. 줄리어드는 클래식 음악 교육 중심지다. 마일스는 그 안에서 소외감을 느꼈다. 당시 클래식 음악은 백인의 전유물이었다. 백인 학생들 사이에 둘러싸인 마일스는 학교에 적응하지 못했다. 그럼에도, 마일스는 뉴욕만큼은 사랑했다. 정확히는 뉴욕의 밤을 사랑했다. 밤만 되면 마일스는 흥겨운 선율을 좇아 재즈 클럽을 방문했다. 그렇게 찰리 파커라는 인물과 만났다.

비밥의 세계에 들어가다

클래식 음악이 바로크, 고전주의, 낭만주의 사조가 명멸하며 발전해왔듯 재즈도 시대에 따라 다른 스타일의 옷을 입고 청중을 유혹했다. 마일스가 뉴욕에 입성한 1940년대에는 비밥 재즈가 대세였다. 비밥 재즈를 이해하려면 스윙 재즈부터 알아야 한다. 조금만 시계를 과거로 돌려보자. 1930년대 미국은 경제 대공황으로 신음했다. 이 시기에 미국인들은 암울한 현실을 잠시나마 잊으려 신나는 음악을 듣고 춤을 췄다. 밤만 되면 뉴욕 할렘가에 있는 클럽에 상류층 백인이 몰려들었다. 그들은 재즈 밴드의 흥겨운 연주에 맞춰 무아지경으로 춤을 췄다. 연주자 대부분은 흑인이었다. 이 시기에 흥행했던 재즈가 바로 스윙이다. 스윙은 당장 춤추고 싶은 신나는 리듬을 특징으로 한다. 스윙이 미국 사회를 휩쓸었다. 그러자 백인 연주자가 우르르 재즈 세계로 입성했다. 기존 흑인 연주자들은 맥없이 자리를 내줘야 했다.

비밥은 스윙 재즈를 비판적으로 계승한 장르다. 흑인 연주자들은 재즈가 백인 춤 잔치 배경음악 정도로 여겨지는 현실을 못마땅해했다. 그들은 재즈를 하나의 예술 장르로 끌어올리려 했다. 그렇게 비밥이 탄생했다. 비밥은 스윙의 달콤함과 가벼움을 버렸다. 이때부터 재즈는 즉흥 연주를 본격적으로 받아들였다. 스윙이 누구나 좋아할 만한 대중음악이라면 비밥은 뚜렷한 선율조차 배제한 전위 음악이었다. 빠르고, 뜨겁고, 예측할 수 없음이 비밥의 특징이었다. 흑인 연주자들은 백인들에게 '재즈를 넘보지 말라'고 외치듯 격렬하게 연주했다. 재즈라는 음악의 온도가 확 올라갔다. 이 비밥 장르를 이끈 연주자가 찰리 파커다. 그의 별명은 버드였는데, 그는 아무것에도 얽매이지 않는 새처럼 자유롭게 연주했다. 재즈사에 기록된 음악가 중 찰리 파커는 연주 실력만큼은 최고로 인정받는다.

마일스는 찰리 파커를 동경했다. 그래서 무작정 그를 찾아가 재즈를 알려달라고 했다. 마일스는 줄리어드까지 자퇴하며 본격적으로 재즈의 세계에 들어왔다. 1944년 18세였던 마일스는 찰리 파커 밴드의 일원이 됐다.

쿨 재즈로 비밥의 열기를 식혔다

최고의 밴드 안에 들어온 후에야 마일스는 자신을 직시했다. 비밥의 핵심은 거칠고 격렬한 연주 그 자체다. 연주자 개인 기량이 중요했다. 마일스의 동료들은 서커스처럼 현란한 기교와 빠른 템포로 연주를 했다. 신들린 듯 악기를 다뤘다. 그러나 마일스는 그들

만큼 트럼펫을 잘 불지는 못했다. 그래서 찰리 파커 밴드로 활동하면서도 좀처럼 주목받지 못했다. 우상이었던 찰리 파커와의 관계도 악화됐다. 찰리 파커는 천재 연주자였지만 한편으론 심각한 마약 중독에 시달린 피폐한 인간이었다. 그는 점점 밴드를 엉망으로 운영했다. 밴드를 이끌어야 할 리더가 공연장에 나타나지 않기도 했다. 마일스는 1949년 우상이자 스승이었던 찰리 파커 곁을 미련 없이 떠난다. 찰리 파커는 1955년 결국 마약 중독으로 눈을 감았다.

마일스는 비밥을 사랑했지만, 이 세계에선 찰리 파커를 뛰어넘을 수 없었다. 찰리 파커처럼 악기를 다룰 수 있는 사람은 찰리 파커뿐이었다. 그래서 그는 반역을 꿈꿨다. 마일스는 스윙도, 비밥도 아닌 다른 재즈를 구상했다. 이 시기에 길 에번스라는 백인 음악가를 만났다. 길 에번스는 다른 재즈 밴드에 소속된 편곡자였다. 두 사람은 자주 어울려 재즈의 미래에 관해 이야기를 나눴다. 그리고 변화를 꿈꾸는 젊은 재즈 연주자를 모았다. 9인조 악단이 탄생했다. 그들은 1949년과 1950년에 걸쳐 몇 곡의 연주를 녹음했다. 이 곡들은 훗날 한 앨범으로 묶여 세상에 나왔다. 앨범 제목은 《Birth of Cool》이었다. 그렇게 쿨 재즈가 세상에 나왔다.

마일스는 비밥의 거칠고 현란한 멜로디를 떠났다. 그 대신 재즈에 절제된 선율과 서정적인 멜로디를 입혔다. 세상은 이 음악을 '쿨 재즈'라고 불렀다. 비밥과 쿨 재즈의 가장 큰 차이는 온도다. 비밥이 열기로 가득한 뉴욕 뒷골목 클럽 같은 음악이라면, 쿨 재즈는 손님이 모두 빠져나간 쓸쓸한 술집과 닮은 음악이다. 비밥은 뜨겁고, 쿨 재즈는 차갑다. 곧장 쿨 재즈가 인기를 얻은 건 아니다. 스윙의 달콤함도, 비밥의 뜨거움도 없었던 쿨 재즈는 밍밍했

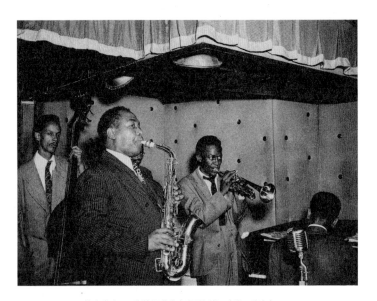

찰리 파커(왼쪽)와 한 무대에서 연주를 하는 마일스 데이비스.

다. 특히 흑인들은 쿨 재즈에 냉담했다. 이 음악에선 백인 문화 감성이 짙게 느껴졌기 때문이다.

쿨 재즈는 뉴욕이 아닌 서부 해안가를 중심으로 인기를 끌기 시작했다. 2차 세계대전을 치르고 미국으로 돌아온 백인들은 잔잔한 쿨 재즈를 들으며 조용히 감상에 빠졌다. 당시 미국 사회에서 백인의 선택을 받았다는 건 주류가 된다는 뜻이었다. 어느새 쿨 재즈는 비밥 열기를 완전히 꺼트렸다. 국내에서 인기가 많은 재즈 아티스트 쳇 베이커도 마일스가 일군 쿨 재즈 영토 안에서 탄생한 스타다.

"나는 깜둥이가 아니라 마일스 데이비스다"

쿨 재즈의 인기 덕분에 마일스는 혁신적인 재즈 스타로 떠올랐다. 그러나 마일스도 인종문제를 피할 수 없었다. 그는 부유한 집안에서 태어났고, 고급 교육을 받았다. 하지만 그의 피부색은 하얗지 않았다. 그가 젊은 시절 공연했던 클럽 중 상당수는 흑인 출입이 금지된 곳이었다. 무례한 백인 청중은 이따금 흑인 연주자에게 이유 없는 야유를 보냈다. 그러면 마일스는 무대를 박차고 떠나버렸다. 1959년 뉴욕 한 클럽에서 공연하던 마일스는 휴식 시간에 밖에 나와 담배를 태웠다. 이때 백인 경찰이 다가와 "깜둥이가 왜 길거리에서 서성거리냐"며 시비를 걸었다. 마일스는 격분했다. "나는 깜둥이가 아니라 마일스 데이비스다"라고 소리쳤다. 경찰은 곤봉으로 마일스를 내려쳤다. 마치 비밥 리듬처럼 경찰은 사정없이 마일스를 때렸다. 다음 날 이 사건은 신문에 대서특필됐다. 마일

스의 상처는 아물지 않았다. 그는 이 사건 이후 백인 청중이 많은 무대에 올랐을 때, 종종 등을 돌린 채 연주했다.

마일스는 백인 문화에 대한 적대감을 노골적으로 드러낸 예술 가다. 그러나 음악에서만큼은 아니었다. 허비 행콕, 존 콜트레인, 빌 에번스 모두 재즈사에 한 획을 그은 인물이다. 이들을 발굴해 기회를 준 사람이 마일스다. 특히 백인 피아니스트 빌 에번스를 밴드에 영입했을 때 마일스는 강한 반대에 부딪혔다. 흑인들은 재 즈만큼은 백인에게 뺏기지 않으려 했다. 그래서 마일스가 백인을 기용했을 때 팬들은 강하게 반대했다. 하지만 마일스는 "좋은 연 주를 하는 놈이라면 피부색이 녹색이라도 상관없다"고 맞섰다.

마일스가 위대한 음악가인 이유는 쿨 재즈를 창시해서가 아 니다. 오히려 그 이후가 중요하다. 마일스는 쿨 재즈가 백인 음악 으로 굳어지는 모습을 보며 미련 없이 쿨 재즈를 떠났다. 그는 다 시 비밥으로 돌아갔다. 기존 비밥에 흑인의 문화적 유산을 강화 했다. 이 음악은 하드밥으로 불렸다. 이후에도 마일스는 재즈라는 세계 안에 발 딛고 있으면서도, 그 안에서 꾸준히 새 장르를 개척 했다. 혁신가들이 그렇듯 마일스도 한곳에 머물 줄 모르는 사람 이었다. 1960년대 록 음악이 미국을 뒤흔들었다. 재즈의 입지는 확 쪼그라들었다. 마일스는 물러나지 않았다. 그렇다고 록과 싸우 지도 않았다. 그는 재즈와 록의 결합을 시도했다. 당시엔 상상하기 도 어려운 도전이었다. 1980년대에는 팝 음악이 대세였다. 마일스 는 팝 가수 마이클 잭슨, 신디 로퍼의 히트곡을 재즈로 변형해 연 주했다. 자유로운 재즈의 선율처럼 그는 시대와 호흡했다.

마일스가 경찰에게 구타당한 1959년은 어쩌면 그의 삶에서 가장 중요한 해였을지도 모른다. 이 시기에 《Kind of blue》라는 앨

범이 나왔기 때문이다. 이 앨범은 재즈사뿐 아니라 음악사 전체에서도 손꼽히는 명반이다. 재즈를 좋아하는 사람에겐 바이블과 같은 앨범이다. 앨범 첫 번째 트랙 제목은 〈So What〉이다. 마일스는 이 곡의 제목처럼 살았다. 찰리 파커처럼 연주하지 못했을 때, 백인들에게 모욕받았을 때, 재즈의 인기가 식어갈 때 마일스는 이렇게 생각했을 테다. '그래서 뭐?' 그는 툴툴거리면서도 다시 트럼펫을 들었다.

5

이 쾌 대

화가, 1913-1965

살아남은 그림
이쾌대

월북 예술가들

광복 이후 우익·좌익 세력은 권력을 잡으려고 치열히 싸웠다. 한
반도는 이념의 전쟁터가 됐고, 끝내 남한과 북한으로 쪼개졌다.
국민 대다수는 남한과 북한 중 어느 곳에서 살지 선택하지 않았
다. 서울, 부산, 평양, 개성에서 살고 있었을 뿐인데 전쟁을 겪었고,
분단을 받아들여야 했다. 하지만 소수는 자신의 의지로 남한과
북한을 선택했다. 사회주의를 동경한 젊은 예술가 상당수는 북쪽
을 택했다. 6·25전쟁 이후 수십 년 동안 대한민국에서 '월북'이라
는 단어는 그 자체로 금기였다. 반공을 시대정신으로 삼은 엄혹한
정권하에서 북쪽에 있는 시인의 시를 읊었다가는 고초를 치를 수

도 있었다. 북쪽으로 넘어간 예술가들 이름은 대부분 잊혔다.

월북인지 납북인지 정확히 알 수 없지만, 정지용 시인은 한때 월북 작가로 분류돼 이름도 거론할 수 없었다. 북한에서 생을 마감한 백석 시인도 마찬가지였다. 이 금기들이 해제된 건 1988년이다. 정부가 공식적으로 월북 예술가 작품에 대해 해금 조치를 내렸다. 일제 식민지 시대와 광복 직후 활동했던 예술가들이 대거 부활했다.

그들 중엔 화가 이쾌대도 있었다. 이쾌대 작품 수십 점이 공개됐다. 그림 주제는 대부분 인물화였다. 저고리를 입은 여인부터 부랑자를 그린 그림까지 있었다. 모두 조선의 얼굴들이었다. 자화상도 여럿 있었다. 사람들은 이쾌대의 그림 앞에서 생경함을 느꼈다. 그의 인물화들은 모나리자나 고흐의 자화상을 떠올리게 할 만큼 서양화 분위기를 풍기는데, 또 가만히 들여다보면 향토적인 느낌도 짙다. 묘한 조화다. 그림과 함께 화가의 삶도 알려졌다. 식민지 시대에 태어나 광복과 전쟁을 겪은 세대답게 이쾌대의 삶은 파란만장했다.

"여러분들은 벌써 잊었을지도 모른다!"

이쾌대는 1913년 경상북도 칠곡에서 태어났다. 나라가 일제의 손에 넘어간 직후였지만, 대지주 가문에서 태어난 이쾌대는 평화로운 유년을 보냈다. 이쾌대의 집안은 벼슬을 이어온 명문 가문이었다. 할아버지는 오늘날 검찰총장인 금부도사를 지냈고, 아버지는 창원 현감이었다. 집안 분위기는 딱딱하지 않았다. 일찍 개화사상

과 기독교를 받아들였다. 개방적인 가풍 덕에 신식 교육을 받은 이쾌대는 전형적인 모던 보이였다.

서울 휘문고(당시엔 휘문고등보통학교)에 진학한 이쾌대를 사로잡은 건 야구였다. 학교 야구부 선수로 맹활약했다. 진지하게 야구선수가 되려는 꿈을 품었다. 그러다 수모를 겪었다. 라이벌 중앙고와의 경기에서 15 대 0으로 패배했다. 이쾌대는 치욕을 잊지 않고 1년 후 교지에 글을 기고했다. 글 제목은 '15 대 0'이었다. "여러분들은 벌써 잊었을지도 모른다. 그렇다! 잊음이라는 것이 이 경우에 필요한 것일 줄 안다. 그러나 나는 내가 이 글을 씀으로 해서, 이 사실을 기록하여 둠으로 해서 우리 후진에게 한 가지 도움이 될까 하는 생각으로 이 글을 씀을 제군은 양해하여 달라." 이쾌대는 패배를 곱씹으며 시련 속에서 무언가를 배우려는 소년이었다. 훗날 자신을 '민족주의 화가'라고 말한 이쾌대의 뜨거운 마음은 일찍부터 끓어오른 것이다.

이쾌대를 회화의 세계로 이끈 인물은 화가이기도 했던 휘문고 교사였다. 그는 제자의 재능을 알아보고 그림을 가르쳤다. 이쾌대는 화가 등용문이었던 조선미술전람회에서 입선할 만큼 금방 두각을 드러냈다. 휘문고를 졸업할 때쯤 이쾌대는 유갑봉이란 여성과 결혼했다. 신혼부부는 일본으로 유학을 떠났다.

서양화 기술로 조선의 얼굴을 그리다

이쾌대는 도쿄 무사시노 미술대학에 입학했다. 그곳에서 서양화 기술을 흡수했다. 유화를 활용해 캔버스를 형형색색의 물감으로

채웠다. 미켈란젤로처럼 해부학적인 지식을 습득해 정확한 비례에 따라 사람을 묘사했다. 이쾌대는 고민했다. '어떻게 서양 화법과 한국 정서를 조화시킬 수 있을까.' 그가 주목한 건 조선인들의 얼굴이었다. 이쾌대는 인물화에 매달렸다. 서양화 기술을 익힌 이쾌대 그림은 당시 조선 화가들의 인물화와는 달랐다. 르네상스 시대 화가의 작품처럼 이쾌대가 그린 인물들은 선이 굵고, 선명하고, 정확하고, 비장했다. 이 시기에 그린 작품 〈운명〉(1938)으로 일본 유명 공모전에서 입선하며 이름을 알렸다. 〈운명〉은 가장으로 보이는 남자가 숨을 거두자 그를 둘러싼 네 명의 여인이 비탄에 잠긴 모습을 그린 작품이다. 서양화 단골 주제인 예수의 죽음을 다룬 그림을 떠올리게 하는 구도다. 이쾌대는 예상 못 했을 것이다. 자신의 운명이 이 그림 속 기운과 비슷한 방향으로 흘러가리라고는.

이쾌대에겐 열두 살 많은 형 이여성이 있었다. 이여성도 이쾌대처럼 화가였다. 동시에 역사학자이자 독립운동가였다. 아버지의 땅문서를 몰래 팔아 독립군에게 자금을 댈 정도로 항일에 깊게 관여했다. 3·1운동 직후 대구에서 독립운동을 하다가 적발돼 3년간 복역도 했다. 이여성은 동아일보에서 일한 적이 있었다. 손기정 선수가 베를린 올림픽 마라톤 금메달을 땄을 때 동아일보는 유니폼에 박힌 일장기를 삭제하고 신문을 발간해 조선총독부의 핍박을 받았다. 이여성은 일장기 말소에 관여한 인물이었다. 물론 독립운동가들이 모두 한마음인 건 아니었다. 정치 노선에 따라서 다른 길을 걸었다. 이여성은 사회주의자였고, 좌익단체에서 활동했다.

형의 영향을 받은 이쾌대 역시 그림만 그린 화가는 아니었다.

유학 시절 이쾌대는 일본에 있는 한국 화가들을 모아 조선신미술
가협회라는 조직을 세운다. 조직의 목적은 분명했다. '조선의 미감
을 어떻게 살려낼 것인가?' 민족미술 부흥을 목적으로 한 단체였
다. 회원 중에는 이중섭도 있었다. 이쾌대는 1941년 고국으로 돌
아왔다. 조선신미술가협회 소속 화가들과 활발하게 전시회를 개
최하며 이름을 알렸다. 당시 조선 땅에서 화가로 성공하려면 조선
총독부가 여는 조선미술전람회에서 상을 타야 했다. 이쾌대는 조
선미술전람회와 거리를 뒀다. 그 대신 서양화 기술을 토대로 한국
정서를 표현하는 데 공을 들였다.

좌익, 우익 모두에게 이용당한 이쾌대

1945년 8월 광복은 벼락같이 찾아왔다. 혈기왕성한 30대 화가 이
쾌대의 가슴은 솟구쳤다. 무엇이든 이룰 수 있으리라는 설렘이 그
의 몸을 휘감았다. 광복 직후 이쾌대가 그린 〈두루마기를 입은 자
화상〉에는 젊은 화가의 결연함이 들어 있다. 파란 두루마기를 입
은 이쾌대가 부릅뜬 눈으로 정면을 쳐다본다. 굵은 눈썹, 두꺼운
입술, 우람한 팔뚝을 가진 이 남자에게서 건강한 기개가 느껴진
다. 등 뒤로는 평화로운 조선 산천이 펼쳐져 있다. 이쾌대의 손에
는 서양식 팔레트와 동양의 붓이 들려 있다. 비록 서양화 기술을
터득했지만, 꿋꿋이 나의 민족을 그리겠다는 의지가 전해진다.

일제강점기라는 암흑에서 빠져나왔지만, 광복이 됐다고 곧장
세상에 찬란한 빛이 드리운 건 아니었다. 광복 이후 또 다른 혼돈
이 왔다. 국가 재건 과정에서 좌익·우익 세력이 다퉜다. 이쾌대는

광복 직후의 공간을 시리즈로 그렸다. 〈군상〉 연작이다. 이 시리즈 중 첫 번째인 〈군상1—해방고지〉(1948)는 해방이라는 벅찬 순간을 묘사한 작품이다. 들라크루아의 〈민중을 이끄는 자유의 여신〉을 떠올리게 하는 역동적인 그림이다. 그림 왼편엔 하얀 한복을 입은 여자가 맨발로 달려오며 광복 소식을 전하는 중이다. 그림 오른편에는 이 소식을 전해 듣는 사람들로 가득하다. 해방의 순간을 포착한 그림이지만 밝지만은 않다. 오른쪽 화면 아래엔 시체들이 쌓여 있고, 누군가는 아직도 뒤엉켜 싸우는 중이다. 저 멀리에선 여전히 포탄의 검은 연기가 피어오르고 있다. 기쁨과 공포가 섞여 있다. 그럼에도 그림 중앙에는 발가벗은 갓난아기가 엄마의 젖을 먹고 있다. 아이는 무럭무럭 자라 새 세상을 살아갈 것이다. 이쾌대는 '군상 시리즈'로 해방 직후의 환희와 혼돈을 동시에 묘사하고, 그 안에서 희망을 건지려고 했다.

이쾌대는 광복 이후 좌익 미술 단체에 가담했지만, 곧 회의를 느꼈다. 스탈린 초상화 그리기에 매달리는 선전미술을 따르기 어려웠다. 이쾌대는 이데올로기와 거리를 뒀다. 그 대신 이 땅에 살아가는 평범한 사람들의 희로애락을 그렸다. 하지만 좌익·우익 양쪽 모두 이쾌대를 가만히 두지 않았다. 1949년 이승만 정부는 이쾌대를 강제로 보도연맹에 가입시켰다. 보도연맹이란 좌익사상에 물든 사람들을 전향시키려는 취지로 만들어진 단체다. 보도연맹에 속한 이쾌대는 강제로 반공 포스터 그림을 그려야 했다. 1년 후 6·25전쟁이 터졌다. 어머니 병환 때문에 이쾌대는 피란을 떠나지 못하고 서울에 남았다. 북한군이 서울을 점령했다. 이번엔 좌익세력이 이쾌대에게 사상 전향을 강요했다. 이쾌대는 살아남아야 했다. 그는 북한군 명령에 따라 다시 스탈린, 김일성 초상화를

그렸다. 전세는 역전됐고 연합군은 서울을 탈환했다. 그사이 이쾌대는 좌익세력으로 분류됐고 국군에 체포돼 포로수용소에 갇혔다. 휴전 협정 후 포로들은 남한과 북한 중 어디로 갈 것인지 선택해야 했다. 이쾌대는 북한을 선택했다. 그렇게 이쾌대는 역사 속에서 사라졌다.

"나의 그림을 팔아 아이들을 먹이시오"

이쾌대는 인물화를 그렸고, 그중 상당수는 여성이다. 대부분 아내 유갑봉을 모델로 그렸다. 아내를 향한 이쾌대의 애정은 각별했다. 아내를 아끼고 아껴 말을 놓지도 않았다. 포로수용소에 있을 때 아내에게 편지를 보냈다. "아껴둔 나의 채색 등 하나씩 처분할 수 있는 대로 처분하시오. 그리고 책, 책상, 헌 캔버스, 그림들도 돈으로 바꾸어 아이들 주리지 않게 해주시오. 전운이 사라져서 우리 다시 만나면 그때는 또 그때대로 생활 설계를 새로 꾸려봅시다. 내 맘은 지금 안방에 우리 집 식구들과 모여 있는 것 같습니다." 이쾌대는 자신도 포로수용소에 있으면서 가족들이 굶주리지 않을까 걱정해 그림을 팔라고 했다.

가족을 향한 애틋한 마음을 뒤로하고 이쾌대가 월북한 이유는 명확히 알려지지 않았다. 다만 왜 그런 선택을 했는지 가늠할 수는 있다. 그의 형 이여성은 이미 월북해서 북한 정권에서 한자리를 차지하고 있었다. 이쾌대도 어찌 됐든 전쟁 중 북한 정권 찬양 그림을 그렸다. 이쾌대가 남한을 선택하면 '빨갱이' 딱지를 달고 살아야 했다. 물리적인 테러를 당할 위험도 컸다. 또한 그는 분단

은 잠깐이며, 곧 가족과 재회할 수 있으리라 생각했을 것이다. 월북 이후 이쾌대의 삶에 대해 알려진 건 거의 없다. 다만 평탄치 않았을 것으로 추정된다. 그의 형 이여성은 김일성 세력에게 숙청당했다. 이쾌대는 살얼음판 위를 걷는 듯한 불안과 가족을 그리워하는 애달픈 마음을 안고 살다가 떠났을 것이다.

유갑봉은 남편의 부탁을 무시했다. 이쾌대가 그림을 팔아 생계에 보태라고 했지만, 그는 남편의 작품을 소중히 간직했다. '월북 화가 가족'이라는 주홍글씨를 견디면서도 남편이 돌아올 날을 학수고대했다. 악착같이 포목점을 운영하며 가족을 먹여 살렸다. 1980년 유갑봉은 남편과 재회하지 못한 채 눈을 감았다. 1988년 월북 작가 해금 이후 이쾌대의 자녀들은 어머니가 간직한 아버지의 그림 수십 점을 공개했다. 무언가를 바꿔보려는 열정으로 가득했던 화가의 그림은 그렇게 세상에 나왔다. 그 그림을 그린 화가의 쓰라린 삶과 함께.

2부

존 케이지와 굴다처럼

6

프리드리히 굴다 Friedrich Gulda

피아니스트, 1930-2000

턱시도를 벗은 피아니스트
프리드리히 굴다

굴드와 굴다

20세기가 배출한 피아니스트 중 글렌 굴드의 존재감은 독보적이다. 굴드는 유독 바흐를 사랑했다. 그는 바흐의 〈골드베르크 변주곡〉을 파격적으로 편곡해 연주했다. 덕분에 이른 나이에 스타가 됐다. 하지만 음악만이 굴드를 특별한 예술가로 만든 건 아니다. 미스터리와 같았던 굴드의 삶이 그를 전설로 만드는 데 일조했다. 굴드는 바흐처럼 '탐구자의 삶'을 살았다. 다만 굴드는 강박적이고 고독한 탐구자였다. 굴드라는 이름 앞에는 '괴짜 천재'라는 수식어가 따라다닌다. 굴드의 강박은 병적이었다. 한여름에도 두꺼운 옷을 입고, 장갑을 꼈다. 악수도 안 했다. 세균에 감염될 수 있다는

두려움 때문이었다. 이 외에도 보통 사람은 이해하기 어려운 굴드만의 규칙은 수두룩했다.

음악계는 다른 예술 장르와 비교해 천재도 괴짜도 많은 동네다. 굴드만큼 괴짜로 불린 또 한 명의 피아니스트가 있다. 그는 굴드와 이름마저 비슷한 프리드리히 굴다. 굴드가 바흐 연주로 명성을 얻었다면, 굴다는 모차르트 연주로 사랑받은 피아니스트다. 굴드는 자신이 창조한 우주 안에 틀어박혀 아름다운 소리를 탐구한 고독한 탐미주의자였다. 반면, 굴다는 자신이 사랑한 모차르트처럼 다채로운 방식으로 세상을 흔든 천재였다. 그는 기존의 규칙에 의문을 제기하고 흠집을 내며 새 영역을 구축한 개척자였다. 어디로 튈지 모르는 이 자유분방한 예술가는 모두가 단 한 번만 겪는 죽음조차 두 번 경험했다.

재즈 같았던 삶

천재에게 '전형적'이라는 수식이 마땅할지 모르겠지만, 굴다는 전형적인 천재였다. 고전음악의 중심지 오스트리아에서 태어난 굴다는 7세 때부터 본격적으로 피아노를 배웠다. 12세에 빈 음악 아카데미에 입학했고, 4년 후 제네바 국제 콩쿠르에서 우승했다. 그 뒤로 유럽과 남미 순회공연으로 명성을 쌓았다. 당시 오스트리아엔 굴다 외에 외르크 데무스, 파울 바두라스코다라는 촉망받는 피아니스트가 있었다. 굴다와 그들은 '빈 3총사'로 불렸다. 셋 중 가장 어린 굴다가 '빈 3총사'로 불렸을 때 그는 여전히 10대였다. 스무 살 되던 해 굴다는 뉴욕 카네기 홀에서 공연하며 화려한 미

국 데뷔전을 치른다. 눈부신 조명이 비추는 순간이었다. 그는 이른 나이에 전 세계적인 명성을 얻었다.

굴다는 20대 초반부터 제자도 뒀고, 그중에는 마르타 아르헤리치도 있었다. 그는 10대 때 굴다에게 2년 가까이 가르침을 받았다. 굴다는 아르헨티나에서 유학 온 흑발 소녀를 혹독하게 훈련시켰다. 불가능에 가까운 무리한 과제도 내줬다. 아르헤리치도 굴다 못지않은 천재였다. 그는 별일 아니라는 듯 굴다가 내준 과제를 해냈다. 굴다는 아르헤리치에게 "너도 나와 같은 족속이구나!"라며 감탄했다. 굴다의 손을 거친 거장은 더 있다. 아르헤리치 옆에서 굴다에게 음악 교육을 받던 학생 중에는 클라우디오 아바도도 있었다. 그는 훗날 카라얀 후임으로 베를린 필하모닉을 10년 넘게 이끄는 세계적인 지휘자가 된다. 굴다가 연주한 모차르트 작품 중 가장 사랑받는 건 〈피아노 협주곡 20번〉이다. 스승 굴다가 연주하고 제자 아바도가 지휘한 〈피아노 협주곡 20번〉은 모차르트 명반을 꼽을 때 항상 순위권에 들어간다.

굴다는 음악가로서 누릴 수 있는 영광을 20대 초반에 한껏 누렸다. 자신 앞에 놓인 꽃길을 우아하게 걷기만 하면 됐다. 거장이라는 칭호도 예약돼 있었다. 하지만 어느 시대, 어느 곳에서나 편한 길에서 기꺼이 이탈하는 사람들이 있다. 그들은 낯선 길로 뛰어들어 모험을 즐긴다. 굴다도 그런 부류였다. 그는 천재가 누릴 수 있는 전형적인 영광의 길을 거부했다. 굴다의 삶을 음악 장르로 비유하면 클래식보다는 재즈에 가깝다. 굴다는 까다로운 규칙이 가득한 클래식 음악으로 명성을 얻었다. 하지만 인생만큼은 클래식이 아닌 재즈처럼 살았다. 굴다는 자유로웠고, 가뿐했고, 즉흥적이었고, 유연했다. 그리고 정말로 재즈라는 새로운 길로 들어섰다.

테러리스트 피아니스트

굴다는 20대 때부터 재즈에 심취해 종종 즉흥 연주를 했다. 베토벤을 연주한 후 앙코르로 자신이 작곡한 재즈 음악을 들려주는 식이었다. 30대 들어서부터는 진지하게 재즈 아티스트로 활동했다. 1966년에 오스트리아에 재즈 경연 대회를 개최할 정도로 열정적이었다. 칙 코리아, 허비 행콕 등 내로라하는 재즈 아티스트와 팀을 꾸려 활동했다. 클래식과 재즈를 융합하기도 했다. 클래식 기법을 재즈에 적용하거나 모차르트 음악을 즉흥 연주했다. 록 밴드 도어즈(The Doors)의 대표곡 〈Light my fire〉를 재즈로 편곡하는 등 장르에 구애받지 않고 음악을 즐겼다. 재즈계에선 굴다라는 손님을 기꺼이 가족으로 받아들였다. 하지만 보수적인 클래식 음악계는 굴다를 못마땅하게 생각했다. 그들은 굴다를 고전음악의 품위를 해치는 이교도로 여겼다. 굴다는 '테러리스트 피아니스트'라는 별명을 얻는다.

굴다는 자신을 향한 비판에도 아랑곳하지 않았다. 오히려 클래식 음악계의 보수적인 문화를 정면으로 거부했다. '왜 연주자들은 턱시도를 입어야 할까.' '왜 고전음악은 상류층 전유물로 여겨지는 걸까.' 그는 규칙을 하나둘 깼다. 불편한 턱시도부터 벗어던졌다. 편안한 티셔츠, 꽃무늬 셔츠, 청바지 차림으로 무대에 올랐다. 선글라스나 모자를 착용하고 연주하기도 했다. 히피 같은 차림으로 세계 최고 오케스트라와 바흐, 모차르트, 베토벤을 연주했다. 연주를 하다 관객에게 농담을 던지기도 했다. 빈 음악 아카데미는 촉망받는 피아니스트에게 수여하는 '베토벤 반지(Beethoven Ring)'를 굴다에게 줬다. 굴다는 이 상을 반납했다. 빈

음악 아카데미의 보수적인 교육 방식을 겨냥한 저항 행위였다. 이슈 메이커 굴다는 언론의 좋은 먹잇감이었다. 언론은 굴다의 파격적인 행보를 자주 가십거리로 다뤘고 혹평을 퍼붓기도 했다. 하지만 '테러리스트 피아니스트'의 용기 있는 모험에 박수를 보내는 팬도 늘었다. 굴다 역시 클래식과 재즈 사이를 자유롭게 오가며 자신이 하고 싶은 음악을 했다.

"나 아직 안 죽었어"

1999년 3월 28일 한 신문사 편집국에 팩스 한 통이 왔다. 거기엔 '프리드리히 굴다 뇌졸중으로 사망. 시신은 행방이 묘연함'이라고 적혀 있었다. 굴다는 죽기 직전 언론을 향해 이렇게 말했다. 자신이 죽으면 구구절절한 부고 기사를 쓰지 말고 '굴다, 죽었다'라고만 적어달라고. 물론 굴다의 바람은 이뤄지지 않았다. 신문과 방송은 "20세기 가장 창조적인 음악가를 잃었다"며 굴다를 추모했다. 그런데 며칠 뒤 굴다가 되살아났다. 그는 아예 부활 공연까지 열었다. "나 아직 안 죽었어. 너무 좋아하지 마시게"라며 너스레를 부렸다. 굴다의 죽음은 자작극이었다. 신문사에 부고 팩스를 보낸 사람은 굴다였다. 자신을 괴롭혔던 언론을 향한 짓궂은 복수이자 농담이었다. 첫 번째 죽음 이후 10개월 뒤 굴다는 '진짜' 죽었다. 사인은 뇌졸중이 아닌 심장마비였다. 그는 모차르트의 생일인 1월 27일에 떠났다.

굴드, 굴다는 모두 고전음악의 권위에 도전한 이단아다. 하지만 권위에 균열을 낸 원동력은 달랐다. 이 차이는 두 예술가가 태

어난 곳 때문일지도 모른다. 굴드는 클래식 음악 변방 캐나다에서 태어났다. 그에겐 이렇다 할 스승도, 지켜야 할 규칙도 없었다. 오직 자기 자신뿐이었다. 굴드의 파격적인 음악은 그의 결벽증과 완벽주의가 만든 결과물이었다. 굴드가 불모지에서 탄생한 돌연변이라면 굴다는 풍요로운 땅에서 활동한 반항아다. 굴드와 반대로 굴다는 고전음악 최전선에서 태어났다. 뛰어난 스승과 동료들이 넘쳐났다. 하지만 어떤 틀에도 갇혀 있길 거부한 굴다에게는 주변 모든 것이 타파 대상이었다. 규칙을 깨길 두려워하지 않은 굴다는 한쪽에선 '저항군' 또 한쪽에선 '테러리스트'로 불렸다. 어느 쪽이라고 해도 굴다가 파괴한 건 결국 하나다. 그는 더 많은 사람이 음악이 주는 충만함을 누릴 수 있도록 권위라는 장벽을 무너뜨렸다. 누군가는 굴다가 허문 장벽의 잔해를 딛고 모차르트, 베토벤, 바흐의 위대함을 마주했을 것이다.

유튜브에 '굴다(Gulda)'를 검색하면 꽤 많은 연주회 실황 영상이 뜬다. 오케스트라와 협연하는 굴다가 있고, 재즈 아티스트와 함께 즉흥 연주를 하는 굴다가 있다. 누구와 협업하든 어떤 장르를 연주하든 어깨에 힘을 뺀 사람 특유의 여유로움이 감돈다. 편한 복장으로, 즐거운 마음으로 음악을 즐기는 천재의 천진함도 전해진다. 하지만 결코 가볍지는 않다. 격식을 훌훌 벗어던진 사람만이 지닐 수 있는 우아한 격이 느껴지기 때문이다.

7

스탠리 큐브릭 Stanley Kubrick

영화감독, 1928-1999

천재인가 괴물인가
스탠리 큐브릭

이야기의 제왕 vs 연출의 제왕

스티븐 킹이 팔아 치운 소설책은 어림잡아도 3억 5000만 부다. '이야기의 제왕'이란 별명답게 SF, 스릴러, 판타지 장르를 넘나들며 40년 넘게 전 세계 독자를 유혹 중이다. 무엇보다 공포소설 영역에서 스티븐 킹이 쌓아 올린 업적은 무시무시하다. 대표작『그것IT』을 읽은 독자는 평생 '광대 공포증'을 가지고 살지도 모른다.

스티븐 킹은 유독 영화계가 사랑하는 작가다. 〈캐리〉(1976), 〈샤이닝〉(1980), 〈미저리〉(1990), 〈쇼생크 탈출〉(1994), 〈돌로레스 클레이븐〉(1995), 〈그린 마일〉(1999), 〈미스트〉(2007)는 스티븐 킹 소설이 원작인 영화다. 그의 소설을 기반으로 제작된 영화와 드라

마는 300편에 달한다. 다만, 이 많은 스티븐 킹 각색물 가운데 수작의 비율은 초라하다. 위에서 언급한 영화 정도를 제외하곤 졸작이 대부분이다. 스티븐 킹의 이야기는 꾸준히 영화로 제작될 만큼 매력적이지만, 그의 문장이 지닌 마력을 고스란히 스크린에 옮기는 건 또 다른 문제다.

스탠리 큐브릭 감독의 〈샤이닝〉은 얼마 안 되는 '스티븐 킹 수작 각색물' 중에서 첫 번째로 손꼽힌다. 동시에 스티븐 킹이 극도로 싫어하는 영화다. 스티븐 킹은 스탠리 큐브릭이 자신의 원작을 송두리째 뒤집었다고 화내며 〈샤이닝〉을 인정하지 않았다. 원작자의 분노가 무색하게 영화사에서 〈샤이닝〉은 두고두고 회자될 작품으로 남았다. 촬영기법, 미술, 편집 등 영화 테크닉을 몇 단계 올려놓은 걸작으로 대우받는다.

천재 그리고 괴짜

큐브릭은 영화 역사에 남을 천재로 칭송받지만, 결벽증에 가까운 완벽주의 때문에 광인의 이미지도 강하다. 큐브릭에겐 단 한 장면 때문에 수십 번 반복 촬영하는 건 기본이었다. 재촬영하는 이유를 배우, 스태프에게 제대로 설명하지 않았다. 이해하기 어려운 기행도 많았다. 큐브릭은 영화 스태프들에게 특정 메모장만 쓰도록 강요했다. 영화 포스터에 들어가는 텍스트는 오직 '푸투라'라는 서체로만 쓰도록 했다. 해외 버전 포스터 디자인에도 일일이 간섭했다. 영화 촬영이 끝나면 세트를 철저히 부숴버린 걸로도 유명하다.

큐브릭은 17세에 잡지사 사진기자로 4년간 활동했다. 이 기간

에 습작 삼아 다큐멘터리 영화를 찍는다. 1953년 장편영화 〈공포와 욕망〉으로 공식 데뷔한 큐브릭은 3년 후 〈킬링〉을 만들며 재능을 인정받는다. 큐브릭은 당시 유명 배우였던 커크 더글러스 눈에들었다. 더글러스는 큐브릭에게 블록버스터 한 편을 같이 찍자고제안했다. 당시 더글러스는 영화 〈벤허〉 주연 캐스팅에서 떨어져자존심을 구긴 상태였다. 그는 자신이 직접 영화를 제작하고 주연배우로 나서며 〈벤허〉에 복수할 계획을 품고 있었다. 젊은 큐브릭은 처음으로 거대 자본을 등에 업고 영화를 찍었다. 그렇게 〈스파르타쿠스〉라는 걸작이 탄생했다.

결과부터 말하면, 큐브릭은 〈스파르타쿠스〉를 자신의 작품으로 인정하지 않았다. 필모그래피에서 지워버리려고도 했다. 더글러스는 감독으로 큐브릭을 앉혀만 놓고 자신이 종종 촬영 현장을지휘했다. 큐브릭은 각본 수정, 최종 편집 작업에서도 배제됐다.자존심이 상한 큐브릭은 그때 결심했을지도 모른다. 자신이 완벽하게 통제 가능한 환경에서만 영화를 만들겠다고. 유럽 감독들이할리우드로 진출할 때, 큐브릭은 반대로 미국을 떠난다. 그는 비교적 자유로운 제작 환경을 찾아 영국으로 간다.

아날로그 영화의 최절정

영국으로 넘어온 큐브릭은 〈닥터 스트레인지 러브〉(1964), 〈2001스페이스 오디세이〉(1968), 〈시계태엽 오렌지〉(1971)를 만든다. 미래가 배경인 세 작품은 이른바 '미래 3부작'으로 불린다. 〈2001 스페이스 오디세이〉는 큐브릭의 완벽주의 성향이 두드러진 작품이

〈스파르타쿠스〉세트장의 큐브릭(왼쪽)과 토니 커티스.

다. 유명한 오프닝 장면부터 이야기 해보자. 영화는 원시시대에서 시작한다. 세력 다툼을 벌이던 유인원 중 하나가 동물 뼈를 손에 쥔다. 뼈를 무기로 적들을 제압한다. 인류의 조상이 최초로 도구를 사용하는 순간이다. 유인원은 뼈를 하늘로 집어던진다. 공중에 던져진 뼈는 한순간 우주를 비행하는 탐사선으로 대체된다. 유인원은 인간으로, 뼈는 우주선으로 진보한다. 수백만 년간 이뤄진 진화를 몇 분 만에 담은 큐브릭은 본격적으로 우주 서사시를 펼쳐놓는다.

컴퓨터그래픽 없이 제작된 〈2001 스페이스 오디세이〉의 디테일은 최첨단 기술로 무장한 현대 작품에 밀리지 않는다. 이 영화엔 그 당시 인류가 쌓은 우주과학이 총동원됐다. NASA에 자문을 구한 큐브릭은 작은 설정도 그냥 넘어가지 않았다. 영화 속 우주선 승무원은 모두 모자를 쓰고 있다. 머리카락이 기계에 껴 우주선이 오작동하는 상황을 방지하기 위해서다. 우주에서 인간은 아무 소리를 들을 수 없는 과학적 사실도 그대로 반영했다. 이 영화는 적막한 우주에서 우아하게 유영하는 우주선의 이미지로 기억되기도 한다. 아름다운 이 장면 뒤엔 고행에 가까운 수작업이 있었다. 큐브릭은 등속도로 움직이는 우주선을 제대로 표현하기 위해 미니어처를 미세하게 이동시키며 한 프레임씩 촬영해 이어 붙였다.

〈2001 스페이스 오디세이〉는 서사가 중요한 작품이 아니다. 영화가 시작하고 30여 분이 지나서야 첫 대사가 나올 정도다. 이 영화를 본다는 건 관람보다는 체험에 가깝다. 최면 같은 미감으로 가득한 장면은 관객을 스크린 안으로 빨려들게 한다. 아날로그 시대가 보여줄 수 있는 모든 기술이 완벽하게 녹아든 이 작품

엔 디지털 영화가 도달할 수 없는 질감이 있다. 이 영화는 인간이 '아폴로 11호'를 타고 달에 가기 1년 전에 개봉했다.

귀신 들린 호텔

큐브릭 영화의 특징 중 하나는 대부분 원작 소설이 있다는 점이다. 큐브릭에게 원작이란 자신의 입맛대로 요리해야 할 원재료였다. 그는 원작을 해체하고 조립하며 완벽하게 자신의 이야기로 재건축했다. 스티븐 킹의 『샤이닝』과 큐브릭의 〈샤이닝〉은 '귀신 들린 호텔'이라는 뼈대만 공유할 뿐 공통점이 없다. 원작 소설에서 주인공 잭은 귀신에 들려 가족을 해치려 한다. 그러면서도 끝내 아들에게 "도망쳐"라고 외친다. 악에 사로잡힌 마음 한구석에는 아직 부성애가 있다. 소설 『샤이닝』은 인간을 향한 온기를 남겨둔 작품이다.

반면, 큐브릭의 〈샤이닝〉은 손대면 동상에 걸릴 것처럼 섬뜩하다. 온기 따윈 없다. 광기, 두려움, 피비린내만 존재한다. 〈샤이닝〉도 〈2001 스페이스 오디세이〉처럼 큐브릭의 완벽주의가 절정에 달한 작품이다. 영화의 배경인 호텔은 거대한 밀실이다. 큐브릭이 창조한 이 공간은 지나치게 반듯해 현기증이 날 정도다. 복도, 화장실, 로비는 완벽한 좌우대칭으로 설계돼 있다. 한 치의 오차 없이 정돈된 이곳은 멸균실 같은 분위기를 풍긴다. 그 안에 갇힌 인간의 고립감은 더욱 두드러진다.

〈샤이닝〉은 스테디캠을 효과적으로 활용한 영화로도 유명하다. 스테디캠은 움직이는 피사체를 카메라가 흔들림 없이 따라가

는 촬영기법이다. 잭의 아들 대니가 세 발 자전거를 타고 적막한 호텔 구석구석을 다니는 장면에 스테디캠이 적용됐다. 카메라는 대니를 따라다니며 호텔 안내인처럼 오싹한 '큐브릭 월드'를 소개한다. 대니의 등 뒤를 집요하게 쫓는 카메라는 마치 호텔에 깃든 귀신의 시선처럼 느껴진다.

불편한 질문을 던졌다

"영화 연출의 최고 거장. 우리는 모두 그의 영화를 모방하느라 허덕였다." 스티븐 스필버그가 큐브릭을 두고 한 말이다. 이 찬사처럼 큐브릭이 후배 감독에게 끼친 영향은 막대하다. 리들리 스콧, 조지 루커스, 크리스토퍼 놀런, 제임스 캐머런 등 할리우드 간판 감독들은 큐브릭에게 받은 영향을 스스럼없이 고백했다. 다만, 큐브릭이 위대한 이유는 미장센, 편집, 음향, 촬영기법에서 혁명가였기 때문만은 아니다. 그는 천재 테크니션인 동시에 불편한 질문을 던지는 이단아였다.

10편이 겨우 넘는 그의 영화는 대부분 금기를 건드린다. 〈샤이닝〉의 귀신 들린 호텔엔 설정이 붙어 있다. 호텔 터는 과거에 인디언 공동묘지였다. 큐브릭은 영화 곳곳에 인디언 문화 상징을 심어뒀다. 인디언 무덤 위에 설립된 호텔은 원주민 주검을 딛고 우뚝 선 미국을 떠올리게 한다. 미국이 눈을 질끈 감고 외면하는 피투성이 건국사를 큐브릭은 무자비한 방식으로 끄집어냈다.

〈시계태엽 오렌지〉는 큐브릭 작품 중 가장 문제적인 영화다. 수위 높은 폭력 장면 탓에 27년간 상영이 금지됐다. 주인공 알렉

스는 악마다. 노숙자를 폭행하고, 아무 집에 들어가 여성을 강간하고, 살인도 저지른다. 죄책감은 전혀 없다. 알렉스는 체포돼 감옥에 갇힌다. 알렉스에게 국가기관이 접촉해 이런 제안을 한다. "교화 프로젝트에 참가하면 가석방시켜 주겠다." 알렉스는 흔쾌히 받아들인다. 알렉스는 폭력과 연관한 모든 것 앞에서 몸이 반사적으로 거부 반응을 일으키도록 정신 개조를 당한다. 악이라는 감정을 거세당한 알렉스는 다시 사회로 나온다. 착한 시민이 된 알렉스는 과거에 자신이 저지른 범죄 피해자들에게 무참히 보복당한다. 알렉스는 아무런 방어도 할 수 없다. 그렇게 개조됐다. 알렉스는 끝내 자살 시도를 한다. 영화는 여러 가지를 묻는다. 인간은 얼마나 악할 수 있는가? 인간의 의지는 통제 가능한가? 악인의 의지는 통제해도 괜찮은가? 큐브릭은 끔찍한 이야기 위에 불편한 질문을 툭 던진다.

예술의 냉혹한 얼굴

큐브릭의 완벽주의에는 어두운 면도 많았다. 큐브릭이 혹사시킨 건 자신과 스태프뿐만이 아니다. 그는 배우의 심리까지 장악하려 했다. 연기의 신으로 불러도 손색 없는 배우 잭 니컬슨조차 〈샤이닝〉 촬영 때 종종 큐브릭과 부딪쳤다. 니컬슨은 큐브릭의 의중을 금세 간파했고 끝내 압도적인 광인 연기를 펼쳤다. 반면 니컬슨의 아내 역할을 맡은 배우 셜리 듀발은 큐브릭의 먹잇감이 됐다. 듀발의 대본엔 공포에 질려 겁먹은 표정을 짓거나 비명을 지르는 내용이 대부분이었다. 큐브릭은 듀발이 정말로 공포에 짓눌린 상태

로 연기하길 원했다.

큐브릭은 촬영장에서 의도적으로 듀발을 소외시켰다. 스태프들에게 절대로 듀발에게 칭찬하지 말라고 신신당부했다. 쉴 새 없이 듀발에게 화를 내며 감정적으로 몰아붙였다. 듀발은 점점 어두워졌다. 영화 후반부 니컬슨이 도끼로 화장실 문을 무참히 부수는 장면은 며칠간 반복 촬영됐다. 좁은 화장실에 갇혀 있던 듀발은 자신을 노리는 도끼가 문을 부수고 들어오는 순간을 수십 번이나 견뎌야 했다. 듀발은 큐브릭의 바람처럼 실제로 공포에 잡아먹혔다. 촬영 중 신경쇠약에 시달려 탈모 증상까지 보였다. 영화 후반부 충혈된 두 눈으로 실신 직전까지 다다른 듀발의 모습은 그저 연기라고만 보기 어렵다.

한 배우의 실제 감정까지 끄집어내 영화에 갈아 넣은 큐브릭의 장인정신은 섬뜩하다. 큐브릭은 예술을 위해 자신뿐만 아니라 이 세상 모든 것을 가져다 바칠 수 있는 부류였다. 덕분에 우린 그가 만든 작품을 감상하며 혹은 체험하며 극한에 다다른 영화 미학을 맛본다. 동시에 예술의 냉혹한 얼굴을 보며 오싹함을 느낀다.

8

김 기 영

영화감독, 1919-1998

충무로의 기인
김기영

기묘한 죽음

1998년 2월 5일 새벽이었다. 서울 종로구 명륜동의 한옥 주택이 활활 타올랐다. 몇 시간 후 조간신문에 부고 기사가 실렸다. "원로 영화감독 김기영 씨(78)와 부인 김유봉 씨(69·치과의사)가 5일 오전 3시께 서울 종로구 명륜동1가 31의 21 자택에서 난 불로 연기에 질식해 숨졌다. 불은 한옥 내부 20여 평을 태워 2,000여 만 원의 재산 피해를 내고 30여 분 만에 꺼졌다."

훗날 김기영 감독의 둘째 아들 김동원 씨는 아버지의 죽음과 관련해 묘한 이야기를 남겼다. 그는 부모님 집에 불이 났다는 비보를 듣고 명륜동으로 달려갔다. 이미 집은 다 타고 잿더미만 쌓여

있었다. 그 사이에서 비닐에 쌓인 종이를 발견했다. 어찌 된 영문인지 그것은 불에 타지 않았다. 비닐 안에는 김기영 감독이 쓴 유서가 있었다. 유서는 '동원아 보거라'로 시작했다. '내가 이 한옥을 사지 말자고 했는데 네 엄마가 우겨서 샀다. 내가 공중에 떠서 우리 집 마당을 내려다보는데 아마도 내가 죽은 모양이다. 네가 마당에 삼발이를 치고 땅을 파고 있는 것이 보인다'라고 적혀 있었다. 아들은 아버지가 유서를 읽는 자신의 모습을 어딘가에서 지켜보고 있다는 기이한 기분에 사로잡혔다. 김기영 부부가 살던 집은 그들이 이사 오기 전에 몇 차례나 노부부가 알 수 없는 이유로 죽어 나간 흉가라는 소문이 있었다.

김기영 감독의 죽음에 얽힌 기묘한 분위기는 그의 영화와 닮았다. 김기영, 이름 앞에 붙는 수식어는 괴짜, 기인이다. 김기영 영화는 저 안에 뭐가 있을지 몰라 들어가기 꺼려지는 시커먼 동굴 같다. 그의 작품은 오늘날 눈으로 봐도 낯설고, 불온하고, 섬뜩하다. 검은 욕망이 비린내처럼 스멀스멀 풍긴다. 괴물 같은 영화를 만든 그는 한국 영화사 계보에서 외딴섬처럼 홀로 떨어져 있다. 기이한 에너지가 출렁이는 영화를 만들었다는 점에서 김기영은 미국의 앨프리드 히치콕, 일본의 이마무라 쇼헤이와 비교된다. 김기영, 히치콕, 이마무라 쇼헤이의 영화를 보며 상상력을 키운 감독이 봉준호다.

봉준호와 마틴 스코세이지가 반한 김기영

봉준호는 존경하는 감독과 사랑하는 영화에 관해 말하기를 좋아

하는 영화광이다. 그것들에서 어떤 영감을 얻어 자신의 영화에 반영했는지도 거리낌 없이 말한다. 그동안 봉준호 감독이 언급한 영화인 중 가장 많이 등장한 인물이 김기영 감독이다. 그는 〈기생충〉을 제작할 때 참고한 영화로 김기영의 〈하녀〉(1960)를 꼽았다. 〈기생충〉을 〈하녀〉와 비교해서 감상하기를 바라기도 했다. 두 영화를 본 사람들은 어렵지 않게 공통점을 찾을 수 있다. 두 작품 모두 계급이라는 주제를 다룬다. 계단이라는 소재도 겹친다. 김기영은 이층집 계단을 통해 하층민의 상승 욕망과 중산층의 추락 공포를 교차해 보여줬다. 봉준호는 폭우 속 달동네 계단으로 결코 벗어날 수 없는 지옥을 보여준다.

　　〈기생충〉으로 아카데미 4관왕을 차지한 봉준호 감독은 재치 있고, 사려 깊은 수상 소감으로 주목받았다. 감독상을 받은 직후에는 객석에 앉아 있던 마틴 스코세이지에게 경의를 표했다. 스코세이지는 엄지를 치켜세우며 화답했다. 훈훈한 장면을 연출한 두 거장은 기립박수를 받았다. 김기영은 봉준호와 스코세이지를 연결하는 인물이기도 하다. 스코세이지는 〈하녀〉를 보고 김기영에 매료됐다. 그는 선뜻 〈하녀〉를 디지털 버전으로 복원하는 비용을 댔다. 2008년 칸 영화제에서 〈하녀〉가 특별 상영하도록 힘쓰기도 했다. 스코세이지는 "〈하녀〉가 봉준호, 박찬욱 같은 한국의 감독에게 영향을 줬다는 걸 알 수 있어요"라고 말했다.

충무로로 간 서울대 의대생

1919년 서울에서 태어난 김기영은 평양으로 건너가 고등학교를

졸업했다. 서울로 돌아와 의대 입학시험을 쳤고 낙방했다. 일본으로 유학을 떠나 의학을 전공했다. 이 시기에 예술과 사랑에 빠졌다. 시간이 날 때마다 연극을 보러 다녔고, 영화 이론을 깊게 팠다. 광복 이후 고국에 돌아와 서울대 의대에 진학했다. 교내 연극반을 만들어 셰익스피어 작품을 무대에 올려 인정받았다. 모스크바 유학을 권유받을 정도로 이름을 떨쳤다. 6·25전쟁이 터졌고 김기영도 부산으로 피란을 왔다.

부산 대학병원에서 근무하던 김기영은 부업으로 〈대한뉴스〉 제작 일거리를 얻었다. 16밀리미터 카메라 하나를 들고 촬영했다. 편집, 해설까지 도맡았다. 이를 계기로 주한미국공보원으로부터 일감을 얻었다. 김기영은 의사 일을 관두고 영상을 만드는 일에 몰두했다. 그는 미국에서 건너온 최첨단 장비를 활용하는 기회를 얻었다. 미국이 원하는 선전 영화를 찍고, 남은 필름으로는 습작을 만들었다. 당시에도 영화감독으로 데뷔하는 건 힘든 일이었다. 충무로에서 잡일을 도맡으며 10년 넘게 도제식 교육을 받아도 감독 칭호를 달까 말까였다. 김기영은 비교적 운이 좋았다. 그에겐 이렇다 할 스승이 없었다. 대신 미국의 지원으로 첫 번째 장편 극영화 〈주검의 상자〉(1955)를 완성했다. 그렇게 충무로의 변종이 탄생했다.

한국 컬트영화 아이콘 〈하녀〉

김기영은 자신을 예술가로 여기지 않았다. "나는 의학을 전공한 과학자란 말이지. 그게 나를 기술자로 만들었어." 김기영은 의사

에서 영화감독으로 전향했지만, 그가 영화로 세상을 바라보는 방식은 의사의 태도와 닮았다. 사회 전체를 거대한 병동으로 보고, 그 안에서 살아가는 인간의 욕망을 해부하려 했다. 〈하녀〉는 김기영 영화 정수가 한데 녹아든 작품이다. 이 영화가 나온 시기의 한국은 욕망이 솟구치기 시작한 때였다. 전쟁의 잔해는 치워졌고, 사람들은 도시로 몰려들었다. 가까스로 중산층에 오른 사람들은 다시 나락으로 떨어지지 않을까 공포에 떨었고, 하층민은 악다구니를 쓰며 저 위로 올라가려 했다. 김기영은 중산층이 사는 2층 양옥집에 욕망 가득한 식모를 툭 던져놓는다. 유리병 안에 든 곤충을 관찰하듯 저택 안에서 일어나는 기괴한 일들을 차갑게 응시한다. 욕망과 욕망, 공포와 공포가 충돌하고 결과는 파국이다. 영화 전체에 감도는 불길한 기운은 같은 해 미국에서 개봉한 히치콕의 〈사이코〉에도 밀리지 않는다.

　김기영이 기인으로 불린 이유는 영화 때문만은 아니다. 그는 외골수였다. 머리엔 영화뿐이었다. 술도 일절 하지 않았다. 동료 영화인과 교류도 거의 없었다. 김기영이 활발히 활동했던 1960~1970년대 충무로는 다산의 시대였다. 그렇지만 김기영의 영화는 총 32편에 불과하다. 인기 감독이 1년에 10편 이상 영화를 찍던 시기였음을 고려하면 적은 숫자다. 김기영은 봉준호 못지않게 디테일에 집착했다. 완벽한 콘티 없이는 영화 촬영을 하지 않았다. 영화판에서 촬영 현장 변수에 따라 유연하게 연출을 수정하는 건 그때나 지금이나 마찬가지다. 하지만 완벽주의자에겐 그런 게 용납되지 않았다. 김기영은 쉼표 하나도 허투루 넘기지 않는 뉴스 대본처럼 치밀하게 영화를 만들었다. 조명, 카메라, 세트, 소도구 등 거의 모든 영역을 직접 컨트롤했다.

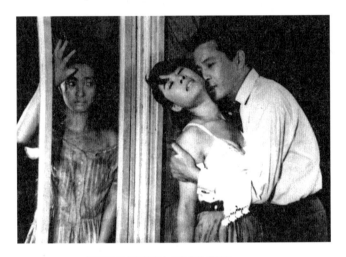

〈기생충〉의 모티브가 된 〈하녀〉의 한 장면.

〈충녀〉 촬영 현장의 김기영 감독(중앙).

〈하녀〉로 주목받은 김기영은 충무로 스타로 떠올랐다. 유현목, 신상옥 감독과 함께 인기 감독으로 이름을 떨쳤다. 〈화녀〉(1971)와 〈충녀〉(1972)는 각각 그해 최고 흥행작이기도 했다. 그는 사람들이 직면하기 싫은 주제들을 에둘러 말하지 않았다. 오히려 더 과장하고, 뒤틀고, 기이하게 표현했다. 이상한 방식으로, 이상한 영화를 찍으면서도 그 안에 당시 사회 병폐를 집어넣었다. 기이한 영화로 흥행까지 거머쥔 김기영의 존재는 라이벌들과 비교해 독보적이었다.

"인간을 해부하면 검은 피가 난다. 그것이 욕망이다"

1972년 유신 시대가 열렸다. 독재 정권은 영화사를 통폐합하고, 지시를 따르지 않으면 불이익을 줬다. 또한 소설을 원작으로 한 문예영화를 강요했다. 얌전한 영화나 만들라는 압박이었다. 정권에 순응한 반공·계몽 영화가 쏟아졌다. 김기영도 문예영화를 만들었다. 하지만 결과물은 김기영다웠다. 이청준 소설을 영화화한 〈이어도〉(1977)는 원작과 거의 관계가 없다. 제주도 인근 외딴섬을 배경으로 한 이 작품은 한국 영화를 통틀어서도 거대한 충격이다. 기괴한 욕망과 샤머니즘 정서가 가득한 〈이어도〉를 보고 나면 마치 코앞에서 굿판을 본 듯한 감응이 든다. 정액을 얻기 위해서 살아 있는 여자가 죽은 남성과 섹스를 하는 신은 오늘날 충무로에서도 버거운 장면이다.

엄혹한 시절에도 김기영은 자신의 방식을 고집했다. 검열에서 필름이 잘려나가는 건 기본이었다. 정권에 순응하지 않았고, 투자

자는 떨어져나갔다. 1984년 작 〈바보사냥〉 이후로 10년 넘게 김기영은 자취를 감췄다. 세상은 김기영이란 이름을 잊었다. 그가 다시 밖으로 나온 건 1990년대 후반이었다. 전 세계적으로 컬트영화 바람이 불었다. 충무로는 수십 년 전 이 세상의 것이 아닌 듯한 영화를 만들던 김기영을 기억해냈고, 복권시켰다. 영화계는 김기영을 한국 컬트의 교주로 모셨다. 1997년 부산영화제에서 김기영 회고전이 열렸다. 김기영을 처음 접한 젊은 관객들은 "우리나라에 이런 영화가 있었나"라며 놀라워했다. 김기영은 베를린 영화제에 초청받기도 했다. 자신에게 두 번째 기회가 왔다고 여기며 "곧 새로운 영화를 만들 것"이라고 공언했다. 그는 10년 이상의 공백 기간에 집에 틀어박혀 끊임없이 시나리오 작업을 이어오고 있었다. 영화 30편을 제작할 만큼의 시나리오가 수북이 쌓여 있었다. 마지막 꿈은 이뤄지지 않았다. 부산국제영화제가 열리고 몇 달 후 그의 집엔 큰불이 났다. 김기영은 영화로 옮기지 못한 시나리오와 함께 영영 충무로를 떠났다.

봉준호는 아카데미 4관왕의 비결을 묻는 언론에 "제가 좀 이상한 사람이에요. 평소 하던 대로 했습니다"라고 말했다. 그가 존경한 김기영도 비슷한 말을 하곤 했다. 물론 김기영답게 극단적으로 표현했다. 그는 영화를 대하는 자신의 태도를 두고 "나는 변태"라고 말했다. 김기영은 "인간의 본능을 해부하면 검은 피가 난다. 그것이 욕망이다"라는 말도 남겼다. 그는 변태처럼 인간의 본능을 파고, 파고, 후벼 파며 검은 피를 뽑아냈다. 검은 피는 김기영이 떠난 뒤에도 마르지 않았다. 그 안에서 박찬욱의 〈박쥐〉가 튀어나왔고, 봉준호의 〈기생충〉이 부화했다.

9

존 케이지 John Cage
작곡가, 1912-1992

이것도 음악이다
존 케이지

현대 음악사를 뒤흔든 4분 33초

1952년 8월 29일 미국 뉴욕주 우드스톡의 숲속 공연장. 무대 위에는 피아노 한 대가 덩그러니 놓여 있었다. 공연을 기획한 작곡가는 전위 음악가로 유명했다. 관중들은 마음의 준비를 단단히하고 공연을 기다렸다. '어떤 충격적인 무대가 펼쳐져도 놀라지 않으리라!' 점잖은 연미복 차림의 연주자가 무대에 올라왔다. 연주자가 피아노 앞에 앉았다. 그리고 가만히 있었다. 정적이 이어졌다. 관중들은 '곧 뭐라도 하겠지'라고 생각하며 기다렸다. 하지만 연주자는 계속 가만히 있었다. 사람들은 수군거리기 시작했다. 4분 33초가 흘렀다. 연주자는 아무 연주도 하지 않고 무대에서 내려

왔다. 그렇게 공연은 끝났다.

관객은 알 수 없었겠지만 〈4분 33초〉는 3악장으로 이뤄져 있었다. 악장에는 어떤 음표도 들어 있지 않다. 악장마다 '침묵'이라는 단어만 적혀 있었다. 연주자는 악보에 충실히 침묵을 유지했을 뿐이다. 하지만 관중은 분명히 무언가를 듣긴 들었다. 1악장은 33초였다. 1악장이 진행되는 동안 공연장 바깥에서 바람이 불었다. 바람에 나무들이 나부끼는 소리가 공연장 안으로 슬며시 들어왔다. 2악장은 2분 40초였다. 비가 내리기 시작했다. 모두가 숨죽이고 있었지만, 공연장엔 비가 지붕을 때리는 소리가 은은히 퍼졌다. 3악장은 1분 20초 동안 이어졌다. 이 시간엔 당황한 관중들이 수군거리는 소리가 실내에 퍼졌다.

작곡가의 의도는 명확했다. 그는 4분 33초 동안 이곳에서 발생한 바람 소리, 빗소리, 관중의 수군거림을 음악으로 여겼다. 물론 작곡가도 공연 중 어떤 소리가 탄생할지는 몰랐다. 우연에 맡겼다. 불확실성이 빚어내는 소리가 공연의 핵심이었다. 연주 없는 연주 〈4분 33초〉가 일으킨 파장은 컸다. 마르셀 뒤샹이 전시장에 변기를 가져다 놓고 "이것도 예술"이라고 주장하며 현대미술 개념을 바꾼 사건과 비교될 정도다. 현대음악의 틀을 뒤집어버린 존 케이지의 신화는 그렇게 시작됐다.

쇤베르크의 제자가 되다

아널드 쇤베르크는 클래식 음악 애호가 사이에서도 어렵기로 유명하다. '음악이 꼭 아름다울 필요가 있을까'라는 의문을 품은 작

곡가 쇤베르크는 무조음악을 창조했다. 무조음악은 조성이 없는 음악이다. 그래서 쇤베르크 음악은 불안하고 난해하다. 불협화음처럼 들린다. 쇤베르크 음악이 초연됐을 때 청중은 귀신이라도 본 듯 황급히 공연장을 빠져나오기도 했다. 하지만 시간이 흘러 오늘날 쇤베르크는 고전음악에 자유를 선사한 예술가로 평가받는다. 장조, 단조처럼 수백 년 동안 서양 음악을 지배한 규칙을 부수며 새로운 길을 열었기 때문이다. 케이지는 쇤베르크의 제자였다. 그는 세상에서 가장 극단적인 음악을 선보이는 스승을 두고도 반역을 꿈꿨다. 케이지 눈에는 쇤베르크도 구식이었다.

케이지는 1912년 미국 로스앤젤레스에서 태어났다. 그는 초등학교 시절 피아노 레슨을 받으며 음악을 접했다. 피아노 연주에 재미를 느꼈지만, 음악가가 되고 싶다고 마음먹을 정도는 아니었다. 케이지를 사로잡은 건 문학이었다. 책에 푹 빠져 지낸 소년은 작가라는 꿈을 품는다. 대학에 가서도 문학을 전공했다. 하지만 곧 염증을 느꼈다. 학생들에게 똑같은 책을 읽도록 강요하는 교육은 쓸모없다고 여겼다. 미련 없이 대학을 자퇴했다.

케이지는 부모를 설득해 홀로 유럽 여행길에 올랐다. 아직 스무 살도 안 된 나이였다. 유럽 고딕 건축에 푹 빠져 한동안 건축 공부에 매달렸다. 건축 외에도 시, 그림, 음악 등 다양한 분야를 조금씩 건드리며 경험을 쌓았다. 1년 이상을 유럽에 머물고 1931년 미국으로 돌아왔다. 케이지는 유럽에서 보고 배운 예술 지식을 이용해 소규모 강의를 하며 생계를 유지했다. 동시에 그림, 글쓰기, 작곡 등 분야를 넘나들며 습작했다. 명확히 어떤 예술을 해야겠다는 계획은 없었다. 그나마 습작 결과물 가운데 작곡이 가장 좋은 평가를 받았다. 케이지는 음악에 전념하기로 했다.

"저는 온 힘을 다해 내 머리로 벽을 칠 것입니다"

음악 이론 기본이 부실했던 케이지에게는 스승이 필요했다. 당시 캘리포니아에는 유럽에서 건너온 작곡가가 있었다. 이 작곡가는 유대인이라는 이유로 독일 음악계에서 쫓겨나 미국으로 망명 온 상태였다. 바로 쇤베르크였다. 케이지는 쇤베르크를 찾아가 제자로 받아달라고 한다. 쇤베르크에게 교육받으려면 꽤 큰 비용을 지불해야 했다. 케이지에겐 그럴 만한 돈이 없었다. 쇤베르크가 물었다. "삶을 통째로 음악에 바칠 각오가 됐는가." 당연히 케이지는 그러겠다고 답했다. 쇤베르크는 케이지에게 무료로 음악을 가르치기로 했다.

쇤베르크의 무조음악은 비록 불협화음처럼 들리지만 아무렇게나 만들어진 결과물이 아니다. 쇤베르크는 조성을 완벽한 방식으로 파괴한 음악가다. 객관식 시험에서 100퍼센트 확률로 0점을 받으려면 모든 정답을 알고 일부러 정답을 피해야 하는 법이다. 완벽한 불협화음을 만들기 위해 쇤베르크는 음악을 수학적으로 계산하고 또 계산했다. 쇤베르크는 당연히 음악 이론의 대가였다. 케이지는 스승에게 화성학, 대위법과 같은 전통 작곡 이론을 배웠다. 하지만 케이지는 이론 공부에 큰 흥미를 못 붙였다. 갑갑함을 느꼈다. 케이지의 실력은 그다지 늘지 않았다. 쇤베르크는 제자에게 "작곡을 하려면 화성학에 재능이 있어야 하네"라고 말했다. 케이지는 대답했다. "저는 화성학에 재능이 없습니다." 그러자 스승은 "자네는 항상 장애물을 만날 것이며, 통과할 수 없는 벽을 마주할 것이네"라고 말했다. 사실상 음악을 그만두라는 말이었다. 케이지는 말대꾸했다. "그렇다면 저는 온 힘을 다해 머리로 그 벽

을 칠 것입니다." 물론, 케이지는 쇤베르크를 존경했다. 스승의 실험 정신을 본받았다. 다만 케이지는 스승보다 더 낯선 곳으로 나아가고 싶어 했고, 2년 만에 쇤베르크 곁을 떠났다.

돈벌이가 필요했던 케이지는 캘리포니아대 무용과의 피아노 반주자로 일했다. 무용 무대를 위한 음악을 작곡하며 차근히 경력을 쌓았다. 케이지는 어느 날 난관에 부딪혔다. 무대 위에 피아노와 타악기들을 배치해야 했다. 무대 크기가 비좁아서 타악기를 놓을 공간이 없었다. 케이지의 머릿속에 무언가가 떠올랐다. '피아노 내부에 물체를 삽입하면 어떤 소리가 날까?' 케이지는 피아노 줄에 못, 볼트, 너트를 부착했다. 그 상태로 피아노를 연주했다. 피아노 줄에 장착된 이물질 때문에 음정은 불안정해졌다. 이따금 쿵쾅거리는 소리도 들렸다. 피아노는 한순간 음높이가 불안정한 타악기로 변신했다. 케이지가 개발한 이 악기는 '준비된 피아노(Prepared Piano)'로 불렸다.

음악계의 반응은 갈렸다. 누군가는 '준비된 피아노'를 말도 안 되는 장난으로 치부했다. 하지만 케이지의 실험을 놀라운 눈으로 바라본 사람도 적지 않았다. 피아노라는 악기를 이런 방식으로 다룬다는 개념 자체가 도발적이었다. 케이지는 음높이가 확실하게 정해진 악기에 불확실성을 더했다. 불확실성을 연주한다는 행위가 하나의 예술로 받아들여졌고, 케이지는 전위 예술가로 이름을 알리기 시작했다. 2차 대전이 터지면서 유럽의 예술가들이 미국으로 건너왔다. 뉴욕은 파리를 제치고 예술의 중심지가 됐다. 케이지는 뉴욕에 가서 쟁쟁한 예술가들을 만났다. 뒤샹, 몬드리안, 잭슨 폴록, 막스 에른스트와 교류한 케이지는 어느새 미국 대표 아방가르드 음악가가 됐다.

〈4분 33초〉에 담긴 철학

'준비된 피아노'와 함께 케이지의 인생을 바꾼 건 동양 철학이다. 케이지는 대학에서 불교 강의를 들었다. 마음속에서 조용한 혁명이 일어났다. 케이지는 '만물은 끊임없이 변한다'는 불교 진리를 진지하게 받아들였다. 인도 종교와 중국 주역에도 푹 빠졌다. 동양 철학을 깊게 공부하면서 케이지가 내린 결론은 '세상에 정해진 건 없다. 우리 삶은 주사위 놀이처럼 불확실성으로 가득하다'였다.

동양 철학에 심취한 케이지는 1951년 묘한 경험을 한다. 그는 하버드대 녹음실을 찾았다. 그곳은 외부로부터 모든 소음이 차단되도록 설계된 방이었다. 케이지는 그 안에 가만히 서 있었다. 어떤 소리가 들렸다. 자신의 몸속 신경계가 돌아가는 소리였다. 혈관을 타고 움직이는 혈액 소리도 들렸다. 완벽한 침묵의 공간 속에서도 케이지는 무한한 소리를 들었다. 그 순간 열반 상태에 접어든 불교 수행자처럼 온몸으로 전율을 느꼈다. 그는 세상은 끊임없이 움직이며, 완벽한 침묵이란 불가능하다는 사실을 깨달았다. 그리고 이 발견을 음악으로 표현했다.

〈4분 33초〉는 그렇게 탄생했다. 연주자는 침묵을 유지하지만 관객은 무언가를 듣는다. 오늘날에도 많은 음악인이 전 세계 곳곳에서 존 케이지의 〈4분 33초〉를 무대에 올린다. 관객이 공연 동안 어떤 소리를 들을지는 아무도 알 수 없다. 하지만 분명히 어떤 일은 일어나게 마련이고, 사람들은 무언가를 듣게 된다. 마치 한 치 앞도 내다보기 힘든 인생처럼. 케이지의 〈4분 33초〉는 우연이 전부일지도 모르는 우리의 삶을 닮은 음악이다.

"나는 낡은 생각이 두렵다"

"정신병자들이 탈출했다." 1962년 서독 언론이 '플럭서스' 예술가들이 벌인 페스티벌을 두고 이같이 논평했다. 당시 독일은 전위예술의 성지였다. 독일에 모인 예술가들은 플럭서스라는 그룹을 만들었다. 그들은 기성세대 예술을 증오했다. 새로운 무언가를 창조하려는 에너지로 들끓었던 그들은 과격한 방식으로 과거와의 단절을 시도했다. 무대 위에서 도끼로 피아노를 산산조각 내는 퍼포먼스는 기본이었다. 플럭서스 예술가들이 활동하던 시기, 케이지는 이미 전 세계적으로 유명한 예술가였다. 플럭서스 멤버들은 사실상 케이지의 자식들이었다. 플럭서스 자체가 케이지를 정신적 스승으로 삼는 예술가들의 집합체였다. 플럭서스의 주축 멤버였던 인물이 백남준이다. 그는 케이지 공연을 처음 접한 시점부터 자신의 삶이 새로 시작됐다고 말했다. 그만큼 케이지를 숭배했다. 미디어 아트라는 새로운 장르를 개척한 백남준의 실험 정신은 케이지에게서 배운 것이다. 전 세계 예술가들은 케이지의 전복적인 사고를 배우려 했다. 케이지는 현대음악을 넘어 현대예술의 아이콘이 됐다.

수백 년 동안 위대한 음악가들은 피아노 악보와 씨름하며 혁신을 거듭했다. 그런데 케이지는 과감히 피아노 뚜껑을 열어 악기 자체를 손봤다. 혁신이 아니라 혁명이었다. 연주가 없는 연주를 내세우며 관중의 뒤척거림이나 자연의 소리마저도 음악으로 여겼다. 케이지는 스승이 경고한 대로 종종 난관에 부딪혔다. 그럴 때마다 세상이 상상하지 못했던 각도에서 문제를 바라보고 돌파구를 마련했다. 물론, 케이지의 실험은 낯설었다. 많은 사람이 손가

락질했다. 하지만 변화의 시작은 항상 그랬다. 수백 년 전 "지구는 둥글다"고 주장했던 과학자는 화형에 처할 뻔했다. "여성에게도 선거권을 달라!"고 외친 여성은 과격한 주장을 펼쳤다며 핍박당했다. '하늘을 나는 기구'를 만들겠다고 나선 형제는 미친놈 소리를 들었다. 시간이 흘러 그들은 모두 승리했다. 전복적인 사람들이 결국 정복한다. 케이지는 이렇게 말했다. "사람들이 왜 새로운 생각을 두려워하는지 이해할 수 없다. 나는 오래된 생각이 두렵다."

10

백 남 준

미디어 아티스트, 1932-2006

새로운 파도
백남준

굿모닝, 미스터 오웰

가장 유명한 디스토피아 소설은 조지 오웰의 『1984』다. 오웰은 전체주의의 공포를 묘사하려 가공의 국가 오세아니아를 창조했다. 오세아니아는 거대한 감옥이다. 빅 브라더가 24시간 개인의 일상을 감시한다. 정부 지침과 다르게 행동하고 생각하는 사람을 세균처럼 여기며 즉각 박멸한다. 빅 브라더가 철저히 세상을 통제할 수 있는 건 기술 덕분이다. 오세아니아 어디에든 크고 작은 텔레스크린이 설치돼 있다. 텔레비전을 닮은 이 텔레스크린이 빅 브라더 그 자체다. 텔레스크린은 국민들이 숨죽여 말하는 목소리까지 엿듣는다.

소설 『1984』가 나온 지 35년이 흘렀고, 세상은 정말로 1984년을 맞이했다. 1984년 1월 1일, 뉴욕이 정오가 됐다. 같은 시각 샌프란시스코는 오전 9시, 파리와 베를린은 오후 6시, 서울은 하루가 지난 1월 2일 새벽 2시였다. 바로 이때 미국, 프랑스, 독일, 한국 텔레비전에 같은 영상이 나왔다. 세계 최초 인공위성 생중계 방송이었다. 영상은 '굿모닝, 미스터 오웰GOOD MORNING, MR. ORWELL'이라는 자막으로 시작한다. 영상엔 전 세계 예술가 100여 명이 등장한다. 제각각 자신의 나라에서 피아노를 연주하고 춤을 추고, 그림을 그리고, 노래를 부른다. 메시지는 명료하다. "안녕하세요, 오웰. 당신은 1984년을 암울하게 묘사했지만 우리는 즐겁게 지내고 있어요. 세계엔 아름다운 것들이 가득하고 우린 텔레비전을 통해 그것을 공유해요. 아무래도 당신이 조금 틀린 거 같아요." 전 세계 약 2500만 명이 이 생중계 쇼를 봤다. 낙관적인 에너지로 1984년 포문을 연 이 영상은 백남준 작품이다.

조선 최고의 부잣집 도련님

백남준의 대표작 〈다다익선〉(1988)은 텔레비전 1,003대를 지름 7.5미터, 높이 18.5미터로 쌓은 텔레비전 타워다. 동양 불탑과 서양 바벨탑을 섞은 모양새다. 1,003개 브라운관에선 제각각의 영상이 쏟아진다. 거기엔 동서양 곳곳의 풍경과 다른 피부색을 가진 사람들이 있다. 〈다다익선〉은 백남준이 88서울 올림픽을 기념해 제작한 작품이다. 서울 올림픽은 냉전 시대를 허문 평화 이벤트로 평가받는다. 서울 올림픽 직전에 열린 1984년 LA 올림픽 땐 소련

과 동유럽 국가들이 불참했다. 1980년 모스크바 올림픽 때는 미국과 서유럽 국가가 보이콧했다. 하지만 서울 올림픽에는 정치적으로 대립하던 국가의 스포츠 선수가 한데 모였다. 같이 땀을 흘리고 건전한 대결을 펼쳤다. 동서양 문화를 1,003개 텔레비전을 활용해 이어 붙인 〈다다익선〉은 1988년 세상을 감쌌던 화합의 기운을 불어넣은 작품이다.

백남준은 〈다다익선〉을 가풍으로 삼은 듯한 집안에서 성장했다. "아들아, 돈은 물 쓰듯 쓰는 것이란다." 백남준의 어머니가 아들에게 수시로 했던 말이다. 백남준은 1932년 서울 종로에서 태어났다. 부친은 태창방직 대표 백낙승이다. 태창방직은 우리나라 최초 재벌 기업이다. 백남준은 3남 2녀 중 막내였다. 백남준의 형 두 명은 아버지 뜻을 따라 사업가의 길로 들어섰다. 백남준은 형들과 달랐다. 사업가 교육은커녕 마르크스의 사회주의 사상에 심취했다. 마르크스만큼 백남준에게 영향을 끼친 인물은 쇤베르크다. 오스트리아 작곡가 쇤베르크는 무조음악을 이끈 인물이다. 무조음악이란 말 그대로 조성이 없는 음악이다. 이것은 고전음악 질서를 송두리째 거부하는 반역이었다. 쇤베르크는 '음악이 왜 아름다워야만 하는가'라는 본질적인 질문을 던졌다. 관중에 따라서 쇤베르크 음악은 소음, 불협화음처럼 느껴지기도 한다.

백씨 가문 내에서 백남준은 일종의 무조음악이었다. 백남준의 부친은 불협화음 그 자체였던 막내아들을 가만히 둘 수 없었다. 그는 사업차 홍콩에 오래 머물러야 했는데, 강제로 백남준을 데려갔다. 백남준은 홍콩에 있는 영국계 학교에 다녔다. 아직 스무 살도 안 된 나이였다. 평생 전 세계를 누비며 발자취를 남긴 백남준, 그의 코스모폴리탄 삶은 그렇게 시작됐다.

"정신병자들이 탈출했다"

홍콩에서 유학하던 백남준은 집안 행사 때문에 1950년 잠시 귀
국했다가 6·25전쟁을 맞았다. 식구 대부분은 부산으로 피란을
떠났지만, 백남준은 고집스레 서울에 남았다. 마르크스 사상에
심취한 청년답게 북한군에 대한 적대감이 작았기 때문이다. 하지
만 북한군은 백남준 집에 쳐들어와 세간을 뒤집어엎고, 집에서 기
르던 개를 모조리 잡아먹었다. 북한군 행패에 실망한 백남준은
그제야 이데올로기라는 열병에서 벗어났다. 1952년 백남준은 일
본으로 건너가 고등학교를 다니고 도쿄대에 입학했다. 아버지의
반대에도 미학을 전공했다. 졸업 논문 주제는 쇤베르크였다. 예술
에 대한 열망으로 끓어오른 백남준은 1956년 독일로 향했다. 그
곳에서 음악, 철학, 건축 등 폭넓은 분야를 공부했다. 그리고 자신
의 삶을 바꿀 예술가 존 케이지를 만났다.

1959년 독일에서 존 케이지 공연을 접한 백남준은 곧장 이 전
위 예술가의 실험 정신에 매료됐다. 당시 독일에선 존 케이지를 정
신적 스승으로 삼는 예술가들이 등장하기 시작했다. 그들은 플럭
서스라는 전위 예술가 그룹을 결성했다. 백남준도 플럭서스 멤버
로 활동하며 행위 예술가로 두각을 드러냈다. 이 시기 백남준이
선보인 유명한 퍼포먼스 중에 〈머리를 위한 선(Zen for Head)〉이
있다. 한 남자가 잉크와 토마토 주스가 들어 있는 통에 머리를 담
갔다 뺀 후, 머리카락을 붓처럼 사용하며 긴 종이에 선을 그리는
작품이다. 이 밖에 백남준은 도끼로 피아노를 내려치는 과격한 퍼
포먼스도 가감 없이 보여줬다. 서독 언론은 플럭서스 예술가들을
두고 "정신병자들이 탈출했다"며 기겁했다. 주류사회의 비판에도

불구하고 플럭서스 예술가들의 기이한 에너지는 팽창했고, 전 세계로 퍼져나갔다. 1963년 말 백남준은 일본으로 건너가 1년 정도 머물며 공연을 하고, 이후 뉴욕으로 무대를 옮겼다.

"재미없으면 예술이 아니다"

일본에서 백남준 공연을 인상 깊게 본 여성 중 구보타 시게코가 있었다. 구보타는 백남준 덕분에 전위 예술에 눈을 떴다. 그리고 첫눈에 이 괴상한 예술가에게 반했다. 백남준이 뉴욕으로 떠나자 구보타도 그를 따라 미국으로 향했다. 백남준은 결혼은커녕 연애에도 관심 없는 남자였지만, 구보타는 끈질기게 구애했다. 둘은 연인이 됐고 결국 평생을 함께했다. 구보타도 플럭서스 멤버로서 행위 예술에 동참했다.

피아노를 부수는 과격한 퍼포먼스로 이름을 알리던 백남준은 왜 비디오 아티스트로 방향을 틀었을까. 엉뚱한 대답 같지만, 그가 '비디오 아트'라는 영역을 개척한 원동력은 가난이었다. 물론 백남준은 금수저 중에서도 금수저였다. 6·25전쟁이 한창이던 때 일본에서 예술을 배우고 독일로 건너가 세계적인 예술가들과 어울릴 수 있었던 건 부유한 집안 출신이 아니었으면 불가능했다. 하지만 집안의 후원은 거기까지였다. 1956년 백남준 부친 백낙승이 세상을 떠났다. 장남이 경영을 맡았다. 경제 불황과 경쟁 업체 등장으로 태창방직은 무너졌고 1961년 파산했다. 군사정권은 일제에 협조한 백씨 일가의 재산을 몰수했다. 백남준은 부잣집 도련님에서 가난한 예술가로 전락했다. 하지만 그는 여전히 장난기

넘치고, 낙관적이었다. '어차피 가난해졌고 뭘 해도 곤궁함을 벗어나긴 힘들 것 같으니 예술만큼은 가장 비싼 재료를 활용해보자'라고 생각했다. 백남준의 눈에 들어온 재료는 텔레비전이었다. '재미없으면 예술이 아니다'라는 신념을 가진 백남준은 많은 사람이 텔레비전 앞에서 즐거워하는 모습을 보면서 영감을 얻었다. 그는 돈이 생기는 대로 값비싼 텔레비전을 사들이며 창작 재료로 삼았다.

어느 날 백남준은 가진 돈을 탈탈 털어 골동품 가게에서 볼품없는 부처 조각상을 사왔다. 그렇게 〈TV 부처〉(1974)라는 작품이 탄생했다. 텔레비전 앞에 부처를 앉혀놓은 작품이다. 텔레비전 뒤에 설치된 CCTV 카메라는 부처를 찍고 있다. 텔레비전 화면엔 카메라가 비추는 부처의 모습이 나온다. 즉 부처가 텔레비전을 통해서 자신의 모습을 바라보고 있다. 비평가들의 찬사가 쏟아졌다. "서양 과학기술과 동양의 영적인 세계를 절묘하게 조합했다"는 평가였다. 텔레비전을 통해 명상하는 부처의 모습은 그 자체로 묘했다. 관객들은 다양한 상념에 빠졌다. '차가운 기계가 철학적인 고민까지 품을 수 있을까', '우린 텔레비전을 통해서도 무언가를 깨달을 수 있을까', '무엇이 실재이고 허상인가.' 마그리트가 그린 파이프 그림처럼 〈TV 부처〉에도 다양한 철학적 해석이 달라붙었다. 이 작품으로 백남준은 크게 주목받았다. 그의 비디오 아트도 새로운 예술로 인정받기 시작했다. 1982년에는 뉴욕 휘트니미술관에서 회고전을 열 만큼 중요한 예술가로 예우받았다. 1984년 〈굿모닝, 미스터 오웰〉이 전 세계 곳곳에 방영되면서 백남준의 예술은 꽃을 피웠다.

백남준이 떠나고, TV의 시대도 저물어

예술가 중 상당수는 반골이다. 그들은 규칙에 의문을 제기하고, 균열을 낸다. 이들에게 세상이란 혁신해야 하는 과제다. 하지만 어떤 예술가는 동시대의 공기를 힘껏 들이마시면서 낙관적으로 미래를 그리기도 한다. 백남준이 그랬다. 그는 텔레비전을 통해 세상을 이해하는 평범한 사람들을 눈여겨봤다. 사람들은 텔레비전을 보면서 바다 건너에 어떤 도시가 있고, 그곳 사람들은 어떤 생각을 하며 살아가는지 상상했다. 극장에 가기 힘든 사람은 텔레비전에서 틀어주는 영화를 보며 웃고 울었다. 고된 노동을 마치고 집에 돌아온 보통 사람들은 저녁에 텔레비전 앞에 앉아서 가족과 함께 휴식을 취했다. 혼자 살면서 외로움에 허덕이는 이들에게도 텔레비전은 괜찮은 친구였다. 텔레비전 안에는 사람이 있고 삶이 있기 때문이다. 백남준은 텔레비전이라는 기술이 일상을 풍요롭게 하고, 지금보다 더 나은 미래를 만든다고 믿었다. 〈TV 부처〉, 〈굿모닝, 미스터 오웰〉, 〈다다익선〉 모두 기술에 대한 긍정이 가득한 작품이다.

말년에 뇌졸중으로 쓰러진 백남준은 10여 년을 불편한 몸으로 살았다. 휠체어를 타고 다녀야 했지만 활동을 멈추기는커녕 전 세계를 누비며 왕성하게 작품을 만들었다. "나는 행복하다"는 말도 습관처럼 했다. 2006년 1월, 백남준이 세상을 떠날 때 그의 곁엔 구보타가 있었다. 아내는 남편이 가장 좋아하는 음식 장어덮밥을 만들었다. 백남준은 장어덮밥 한 그릇을 깨끗이 비우며 연신 "맛있어, 맛있어"라고 했다. 그가 이 세상에서 남긴 마지막 말이었다. 눈감기 직전까지 좋은 것을 음미하면서 감사해했다.

공교롭게도 백남준이 떠난 직후 텔레비전 시대가 저물기 시작했다. 2007년 스티브 잡스가 아이폰을 들고 나왔기 때문이다. 이제 사람들은 손바닥 안에 있는 스마트폰을 통해 세상을 이해한다. 대중교통을 타면 거의 모든 사람이 고개를 숙이고 스마트폰에 몰두한다. 누군가는 이런 풍경에 대해 '소통의 단절' 등을 운운하며 비판적인 진단을 내린다. 만약 백남준이 스마트폰 시대를 겪었으면 어땠을까. 아마도 백남준이라면 실시간으로 가족, 연인, 친구와 안부를 주고받을 수 있으며 세상 곳곳의 비극과 희극을 나의 일처럼 공감하도록 돕는 이 기술을 긍정했을 테다. 그리고 스마트폰을 활용해 근사한 예술품을 구상했을 것 같다.

11

김 환 기

화가, 1913-1974

나는 그림을
팔지 않기로 했다
김환기

국내 고가 미술품 10점 중 9점이 김환기

키가 190센티미터에 가까웠던 화가는 한껏 움츠린 채 그림을 팔지 않기로 결심했다. 이 화가는 파리 유학을 앞두고 있었다. 그림을 팔아 유학 경비에 보태려 했지만, 계획대로 되지 않았다. 그림은 좀처럼 팔리지 않았다. 화가는 예상하지 못했을 것이다. 반세기 후 자신의 그림이 한국 미술품 중 가장 잘 팔리는 작품이 되리라고는. 화가 이름은 김환기다.

국내 미술품 중 최고가 작품은 김환기 화백의 〈Universe〉(1971)다. 이 그림은 2019년 홍콩 크리스티 경매에서 132억 원에 낙찰됐다. 종전 최고가는 85억 원에 팔린 붉은색 전면 점화 〈3-

II-72 #220〉(1972)였다. 이 그림도 김환기 작품이다. 국내 미술품 가격 상위 10점 중 9점이 김환기 그림이다. 사실상 김환기와 김환기의 싸움이다. 무엇이 그를 한국 미술 황제로 만들었을까.

섬마을에서 태어난 소년

김환기는 한국에서 태어나 일본과 파리를 거쳐 뉴욕에서 눈을 감은 화가다. 파란만장했던 그의 삶은 쪽빛 바다 곁에서 시작됐다. 김환기는 1913년 전라남도 신안군 안좌도라는 섬에서 태어났다. 대지주였던 아버지 덕분에 유복한 환경에서 유년기를 보냈다. 소년은 바위에 걸터앉았다. 눈앞에 바다가 펼쳐졌다. 살가운 미풍과 따스한 햇볕을 맞으며 푸른 바다를 그렸다.

김환기는 일찍 그림에 소질을 보였고, 화가라는 꿈을 꿨다. 그러나 일제강점기 시절이었다. 한국에서 제대로 미술을 배울 길은 없었다. 이중섭, 천경자, 나혜석, 이쾌대처럼 이 시기에 붓을 잡은 예술가 대부분은 일본 유학길에 올랐다. 김환기도 19세에 일본으로 갔다. 1933년 니혼대 미술부에 입학했다. 당시 일본에는 유럽 미술이 썰물처럼 들이닥쳤다. 유럽의 초현실주의, 입체주의 화풍에 영감을 받은 젊은 화가들은 새로운 회화를 꿈꾸며 심기일전했다. 김환기도 그중 하나였다. 그는 일본에서 추상화를 그리는 화가들과 어울렸다. 금세 두각을 드러냈다. 권위 있는 미술전에서 〈종달새 노래할 때〉(1935)라는 그림으로 입선했다.

〈종달새 노래할 때〉는 소녀가 물동이를 머리에 이고 있는 장면을 그린 작품이다. 소녀 등 뒤에는 푸른 바다가 슬며시 보이고

하늘엔 구름이 있다. 김환기가 도전했던 미술전은 실험적인 작품이 겨루는 무대였다. 그는 고민 끝에 고향을 선택했다. 자신이 태어나 자란 섬마을이야말로 상상력을 발휘해 그리기 좋은 주제였다. 김환기는 고향 풍경과 그곳에 두고 온 여동생을 향한 그리움을 꾹꾹 눌러 담아 이 그림을 그렸다. 이렇게 김환기의 예술 여정이 시작됐다.

시인 이상과 화가 김환기가 사랑한 여인

일제강점기라는 암울한 현실조차 예술가의 영혼을 꺼트리진 못했다. 1930년대 서울 뒷골목에는 마치 파리 몽마르트르처럼 가난한 예술가가 몰려들었다. 그들은 다방이나 술집에서 머리를 맞대고 시, 소설, 그림을 주제로 토론했다. 이 중심에 있었던 인물이 천재 시인 이상이다. 그러나 천재는 단명했다. 1937년 이상은 겨우 27년을 살고 폐결핵으로 눈을 감았다. 그에게는 결혼한 지 석 달밖에 안 된 아내 변동림이 있었다. 변동림은 당시 이화여대를 졸업한 엘리트였고, 작가로 활동했다.

이상이 사망한 해에 김환기는 일본에서 고국으로 돌아왔다. 일본에서 인정받고 온 그는 금세 주목받았다. 1941년 개인전까지 열며 서서히 날개를 폈다. 김환기는 일본 유학을 떠나기 전에 결혼했었다. 아버지의 요구로 맺어진 혼인이었다. 1942년 김환기의 부친이 세상을 떠났다. 그는 유산을 미련 없이 소작농에게 나눠줬다. 그리고 아내와도 위자료를 주고 이혼했다.

김환기는 한 시인을 통해 변동림을 소개받는다. 한쪽은 이혼,

한쪽은 사별이라는 아픔을 공유한 둘은 그렇게 만났다. 1944년 김환기와 변동림은 결혼했다. 변동림은 남편 성을 따라 김향안이 라는 이름으로 개명했다. 만약 김향안이 없었다면, 오늘날 우리는 김환기라는 이름을 기억하지 못할 수도 있다. 김향안은 김환기 그 림이 만개하도록 도운 일등 공신이다.

교수직을 버리고 파리로 갔다

1945년 대한민국은 해방을 맞이했다. 1년 후 김환기는 서울대 미 술대 교수가 됐다. 신사실파라는 미술 단체를 만들어 예술운동 을 주도했다. 신사실파가 추구했던 그림을 딱 잘라 설명하긴 어렵 지만, 주로 서양 추상화에 영향을 받은 화가들이 김환기 주변에 모였다. 그중엔 이중섭도 있었다. 일본 유학 시절만 해도 김환기는 마치 몬드리안처럼 기하학적인 추상화를 자주 그렸다. 고국에 돌 아오고 난 후에 그의 그림에는 한국적인 요소가 전면에 등장했다. 특히 백자의 은은한 미학에 푹 빠졌다. 돈이 생길 때마다 백자 항 아리를 사 모았다. 그는 백자를 소재로 많은 그림을 남겼다. 세잔이 사과를 관찰하고 또 관찰하며 위대한 그림을 창조했듯이, 김환기도 오랜 시간 백자를 어루만지며 자신만의 조형 언어를 구축했다.

　백자 외에도 이 예술가에게 영향을 준 건 그리움이었다. 고향 을 떠난 자들의 숙명답게 김환기도 평생 향수에 시달렸다. 그는 유년 시절 눈앞에 펼쳐졌던 쪽빛 바다를 그리워했다. 그의 그림에 는 고향 바다의 푸른색이 자주 등장한다. 미술계에선 이 색을 '환 기 블루'라고 부른다.

1950년 6·25전쟁이 터졌다. 김환기는 종군 화가로 활동했다. 전쟁이 길어지자 김환기는 부산으로 피란을 왔다. 예술가들은 전쟁에도 굴하지 않았다. 오히려 비극을 초월하기 위해 더 열정적으로 그림을 그렸다. 전쟁 중 부산에서 열린 미술 전시회는 100건이 넘는다. 김환기도 붓을 놓지 않았다. 피란 수도 부산에서도 전시회를 열 만큼 끈질기게 그림을 그렸다. 이 시기에 그린 〈판잣집〉 (1951)은 전쟁이라는 비극을 기록한 작품이다. 전쟁통에 판자촌에서 살아가는 고단한 사람들을 그린 작품이지만, 색채는 따뜻한 봄날처럼 맑다. 화가의 온화한 시선이 느껴진다. 최악의 순간에도 김환기는 언젠간 찾아올 봄을 상상하며 이 그림을 그렸을 것이다.

1952년 김환기는 서울대에서 홍익대 교수로 자리를 옮겼다. 1년 후 전쟁은 끝났다. 아내 김향안이 김환기의 마음에 불을 지폈다. "파리에 가보는 게 어때요?" 김환기가 일본 유학 시절에 접한 미술은 모두 파리에서 건너온 것들이었다. 아내의 설득으로 그는 현대미술의 수도 파리로 건너갈 계획을 세운다. 1955년 김향안이 먼저 파리로 떠났다. 그는 남편을 위해 파리에서 미술 평론을 배우고, 미학을 공부했다. 화상들과도 친분을 쌓았다. 그렇게 터를 닦아놨다. 1956년 김환기는 교수직을 포기하고 아내가 있는 파리로 향했다.

점점 '점'으로 향했다

김환기는 파리에서 3년간 체류했다. 그는 루브르 박물관조차 가지 않았다. 위대한 작품에 압도돼 자신의 색을 잃어버릴까 걱정했

기 때문이다. 몸은 파리에 있었지만, 그의 그림엔 한국적인 정서가 더 짙어졌다. 여전히 백자와 매화를 그렸다. 파리에서 김환기는 개인전을 몇 차례 열었다. '환기 블루'로 불리는 신비로운 푸른색이 본격적으로 등장했다. 그만큼 고향을 그리워했다는 의미다. 모든 재산을 이 유학 비용에 쏟아부었기에 부부는 생활고에 시달리기도 했다. 1959년 김환기는 고국으로 돌아왔다. 홍익대로 돌아가 학장을 맡았다.

1963년 그는 한국 대표로 브라질 상파울루 비엔날레에 참가했다. 돌아오는 길에 뉴욕에 들렀다. 한두 달 정도만 머물 예정이었다. 하지만 그는 그대로 뉴욕에 정착했다. 이때 김환기의 나이는 쉰 살이었다. 대학교 교수직을 버리고 새로운 무언가를 도전하기 쉬운 나이는 아니었다. 그렇지만 김환기는 모험을 택했다.

당시 뉴욕은 파리를 제치고 현대미술의 메카로 떠오르던 중이었다. 이 역전의 주역이 액션페인팅으로 유명한 잭슨 폴록이다. 김환기가 뉴욕에 도착했을 때는 이미 폴록이 사망한 지 몇 해 지난 후였다. 하지만 폴록이 일궈놓은 추상표현주의 미술이 절정을 이뤘다. 김환기도 이 장르에서 영향을 받았다. 뉴욕에 오고 난 후부터 김환기의 그림 스타일은 확연히 변했다. 그동안 김환기는 백자와 꽃처럼 구체적인 대상을 소재 삼아 그림을 그렸다. 그러나 미국에서는 완전한 추상화로 나아갔다. 점, 선, 면, 색처럼 기본적인 조형 언어를 재료로 모험을 시작했다. 김환기는 자신의 작품 세계를 해체하고 또 해체했다. 그는 점점 '점'으로 향했다. 김환기는 거대한 캔버스 위에 점을 찍기 시작했다.

그리움이 사무친 그림

유독 눈동자에 그리움이라는 감정이 가득한 사람들이 있다. 김환기가 그랬다. 그는 해외여행도 자유롭지 않던 시절에 오직 예술을 위해 일본, 파리, 뉴욕에 갔다. 그곳에서 그는 이방인이었고, 자주 그리움 속에 파묻혔다. 1970년에 그린 〈10-VIII-70 #185(어디서 무엇이 되어 다시 만나랴 연작)〉는 김환기 추상화 대표작이다. 지나간 시간에 관한 애틋함이 아득히 스며든 작품이다. 이 그림 제목은 「저녁에」라는 제목의 시 마지막 구절에서 따왔다. 이 시를 쓴 김광섭은 김환기와 오래 교류한 시인이었다. 뉴욕에 있는 동안 김환기는 김광섭과 편지를 자주 주고받았다. 김광섭은 자신의 시 「저녁에」를 써서 뉴욕에 부쳤다.

시를 읽은 화가 마음엔 슬픔의 파도가 일렁거렸다. 고향이었던 안좌도가 그리웠고, 세상을 떠난 아버지를 추억했다. 선술집에서 술잔을 기울이며 예술을 이야기하던 친구들을 떠올렸고, 그 친구 중 비참하게 세상을 떠난 이중섭을 추억했다. 이 모든 지나간 시간을 생각하며 그리움이라는 파도에 파묻혔다. 김환기는 붓을 들고 고향 바다의 푸른색 점을 찍었다. 점 하나를 찍을 때마다 이제 다시는 만나지 못할 다정한 얼굴과 추억을 떠올렸다. 〈10-VIII-70 #185〉는 서글픔, 그리움, 애틋함이 흐르는 작품이다.

결과적으로 보면 뉴욕에서 김환기 그림은 꽃을 피웠다. 하지만 김환기는 생전에 이 과실을 누리지 못했다. 그의 그림은 팔리지 않았다. 미국 생활 내내 부부는 생활고에 시달렸다. 좋은 집안에서 태어나 고급 교육을 받고 명문대 교수까지 맡았던 김환기는 팔자에 없던 육체노동까지 했다. 미국 생활 초기 그는 넥타이 공

장에서 일할 정도로 형편이 좋지 않았다. 병원비를 아끼려 몸이 아파도 참기 일쑤였다. 그럼에도 그리움을 눌러 담아 점을 찍었다. 1974년 그는 뇌출혈로 쓰러졌다. 고향을 생각하던 그는 예순을 갓 넘긴 나이에 타국에서 여정을 마쳤다.

추상화 앞에서 관객이 주로 느끼는 감정은 혼란이다. 구체적인 피사체가 없는 추상화는 쉽게 이해하기 어렵다. 그런데 많은 관객은 김환기 추상화 앞에서만큼은 어떤 설명을 듣지 않고도 스르르 무장해제된다. 서글픈 푸른색 점들은 관객을 저마다의 추억 열차에 태운다. 누군가는 이 푸른 점을 통해 지금 내 나이보다 어렸던 부모의 얼굴을 보고, 너무 일찍 세상을 떠나버린 사람을 생각한다. 점을 찍었던 화가가 그랬던 것처럼.

3부

누가 스타를 죽였는가

12

빌리 홀리데이 Billie Holiday
가수, 1915-1959

재즈의 뿌리는 슬픔
빌리 홀리데이

이상한 열매

"남부의 나무에는 이상한 열매가 열리네 / 잎사귀와 뿌리에는 피가 흥건하고 / 남부의 따뜻한 산들바람에 검은 몸뚱이들이 매달린 채 흔들리네 / 포플러 나무에 매달려 있는 이상한 열매."

빌리 홀리데이의 대표곡 〈이상한 열매(Strange Fruit)〉의 전주는 쓸쓸하면서도 감미롭다. 언뜻 낭만적인 음악으로 착각하기 쉽지만 가사가 흐르는 순간 이야기는 달라진다. 노래가 묘사하는 풍경은 이렇다. 미국 남부의 어느 들판에 나무 한 그루가 있다. 나무엔 흑인 시체가 매달려 있다. 나뭇잎은 시체에서 흐른 피로 흥건하게 젖었다. 시체의 눈은 튀어나왔고, 입술은 찌그러졌다. 곧 들

판은 시체 태우는 냄새로 뒤덮인다. 곡 제목 〈이상한 열매〉는 나무에 대롱대롱 매달린 흑인을 상징한다.

빌리 홀리데이가 이 노래를 처음 부른 시기는 1930년대 후반이다. 그때까지도 미국 남부에서는 흑인을 향한 테러가 횡행했다. 백인들은 공동체 의식처럼 흑인을 사냥하고, 나무에 매달고, 불에 태웠다. 자신들이 처치한 흑인 앞에서 기념사진을 찍고, 그 사진을 엽서로 사용했다. 〈이상한 열매〉는 피부색이 검다는 이유만으로 살해당한 흑인을 기리는 장송곡이다. 이 노래는 백인들의 심기를 건드렸고, 금지곡이 됐다. 하지만 야만의 시대는 영원할 수 없다. 1999년 《타임》지는 〈이상한 열매〉를 20세기 최고의 곡으로 뽑았다.

가장 밑바닥의 삶

오늘날 빌리 홀리데이는 엘라 피츠제럴드, 사라 본과 함께 3대 재즈 디바로 불린다. 흑인이었던 세 명은 결과적으로 전설이 됐지만, 그들의 삶은 순탄치 않았다. 셋 중에서도 빌리 홀리데이의 삶은 유독 어둡다. 나머지 둘의 삶이 평탄하게 보일 정도다. 빌리 홀리데이는 그가 불렀던 〈이상한 열매〉 속 흑인들과 비슷한 비극을 겪었다. 차이점이라면 빌리는 살해당하지 않았다는 사실 정도다.

빌리 홀리데이는 1915년 미국 필라델피아에서 태어났다. 떠돌이 음악가였던 아버지는 빌리가 배 속에 있었을 때 가족을 버렸다. 어머니 쪽도 상황은 나빴다. 겨우 14세에 출산한 어머니는 딸을 친척 집에 툭 던져놓고 돌보지 않았다. 사실상 고아였던 빌리

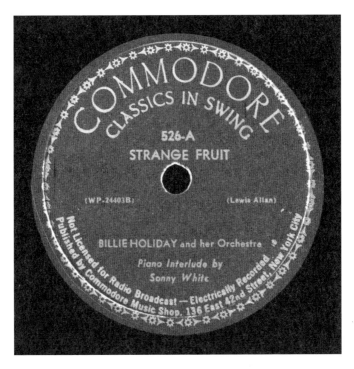

≪이상한 열매≫ 앨범.

빌리 홀리데이

는 어리광만 부려도 사랑받을 나이에 이 집 저 집 떠돌며 허드렛
일을 했다. 그러다 백인 중년 남성에게 성폭행을 당했다. 범행을
저지른 남성은 죗값을 치르지 않았다. 오히려 빌리는 남자를 유혹
한 불량 소녀로 몰려 감화원에 보내졌다.

감화원에서 나온 이후 또다시 성폭행을 당했다. 이번에도 제
대로 처벌받은 사람은 없었다. 진창 속에서도 삶은 계속됐다. 빌
리는 뉴욕으로 건너갔다. 뒷골목 사창가를 전전하며 매춘으로 생
계를 이어나갔다. 이 모든 불행은 빌리가 태어난 지 14년 만에 닥
친 일이다. 할렘가 밑바닥 삶을 살던 10대 빌리는 상상이나 했을
까. 훗날 카네기홀에서 노래 부르는 자신의 모습을.

춤을 못 춰서 노래를 불렀다

빌리는 매춘을 한 죄로 체포됐다. 감옥살이 이후 빌리는 사창가
로 돌아가지 않았다. 대신 백인 가정의 하녀가 됐다. 이 일도 팍팍
했지만 할렘가 뒷골목에서 했던 일과 비교할 수는 없었다. 그런데
경제 대공황이 덮쳤고, 새 일자리를 잃었다. 방세 낼 돈이 없어 길
거리에 나앉게 됐다. 나이트클럽에서 댄서를 모집하는 공고를 보
고 무작정 오디션에 참가했다. 한 번도 춤춰본 적 없었던 빌리는
반전 없이 탈락했다. 클럽 관계자 중 한 명이 빌리에게 노래라도
불러보라고 제안했다. 영화 속 한 장면처럼 빌리가 노래를 하는
순간 클럽은 조용해졌다. 같은 공간에 있던 모두가 흑인 소녀의
노래에 빠져들었다. 빌리 자신조차 알지 못했던 재능이 처음으로
세상을 감동시킨 순간이었다. 빌리는 가수라는 새 직업을 얻고 노

래를 시작했다.

할렘가 클럽에 노래를 잘하는 가수가 있다는 소식이 퍼졌다. 존 하몬드라는 프로듀서가 빌리를 찾아왔다. 부유한 백인 가문 후계자였던 존 하몬드는 오늘날 미국 대중음악 역사를 바꾼 제작자로 존경받는다. "음악에서는 피부색을 들을 수 없다"고 말한 존 하몬드는 인권 운동가이기도 했다. 그가 발굴해 스타로 만든 흑인 가수 중엔 빌리 홀리데이 외에 어리사 프랭클린도 있다. 흑인은 아니지만, 무명 가수였던 밥 딜런, 브루스 스프링스틴을 스타로 만든 인물도 존 하몬드였다.

1933년 빌리는 존 하몬드의 소개로 베니 굿맨을 만난다. 클라리넷 연주자 베니 굿맨은 당시 주목받기 시작한 재즈 스타였다. 백인으로 이뤄진 베니 굿맨 악단과 함께 빌리는 첫 번째 레코딩 기회를 얻었다. 그 이후는 탄탄대로였다. 레스터 영, 듀크 엘링턴, 아티 쇼, 테디 윌슨 등 최상급 재즈 연주자들과 협업했다. 빌리의 목소리는 금세 미국 전역으로 퍼졌다. 빌리의 노래는 술과 비슷했다. 그는 악보에 구애받지 않고 자신의 감정을 담아 노래했다. 관중은 그 음악을 듣고 말로 설명하기 어려운 애잔함에 취했다. 빌리는 어둠의 터널에서 빠져나와 조명 세례를 받았다. 그러나 이 모든 영광은 빌리가 무대 위에 있을 때만 유효했다.

끝나지 않은 어둠

빌리는 존 하몬드의 도움으로 공식 데뷔한 이후 내리막 없이 명성을 쌓았다. 1956년엔 카네기홀에서 공연하는 기회까지 얻었다. 가

장 밑바닥 삶을 살았던 인간이 최상의 위치에 오른 셈이다. 하지만 위로 오를수록 어둠도 깊어졌다. 세상은 무대 위에서 노래 부르는 빌리를 보며 감탄하고 눈물까지 흘렸지만, 무대 밖에서는 빌리를 '더러운 검둥이' 취급했다. 빌리는 공연을 마친 후 무대 위에서 합을 맞췄던 백인 연주자들과 자유롭게 저녁 식사도 못 했다. 당시엔 공공연하게 흑인 출입을 막은 식당이 많았다. 공연의 주인공이면서도 공연장 정문 통과가 허락되지 않아 뒷문으로 드나들기도 했다. 빌리는 최고의 보컬이었지만 악단은 빌리를 대체할 수 있는 백인 보컬도 대동했다. 언제 어디서든 관중들이 흑인 가수를 무대 밖으로 끌어내릴 위험이 있었기 때문이다.

무대 밖에서만 차별이 있었던 건 아니다. 빌리의 피부색은 순도 높은 검은색이 아니다. 그의 조상 중에는 백인 피가 섞인 흑인이 있었기 때문이다. 그래서 흑인 연주자 속에서 노래할 땐 빌리는 종종 얼굴에 검은색 물감을 칠해야 했다. 반대로 백인 연주자들과 무대에 오를 땐 얼굴에 분홍색 물감을 칠하기도 했다. 백인 사회에서는 물론 흑인 사회에서도 빌리는 얼마간 차별받은 것이다.

어느 날 비보가 날아왔다. 아버지가 폐렴으로 죽었다는 소식이었다. 가족을 지키지 않은 그는 좋은 부모가 아니었다. 빌리는 아버지를 미워하지 않았다. 잔혹한 세상 어딘가에 자신과 이어진 가족이 존재한다는 사실만으로 위안을 얻었다. 아버지는 제대로 치료만 받아도 죽지 않을 수 있었다. 병원들은 흑인에게 병동을 내주지 않았다. 자신을 받아줄 병원을 찾아다니던 빌리의 아버지는 치료 기회를 놓쳐 죽었다. 〈이상한 열매〉는 빌리가 아버지를 잃고 2년 뒤에 부른 곡이다. 빌리는 유독 이 곡을 부를 때면 진지해졌다. 노래 속 비극의 주인공이 자신의 아버지였고, 또한 자신이었

1949년 마약 소지 혐의로 법정에 선 빌리 홀리데이.

기 때문이다.

전설이 된 재즈 아티스트 대부분은 기구한 삶을 살았다. 그들 중 상당수가 흑인이었던 이유도 컸지만, 마약이 끼친 영향도 무시할 수 없다. 당시 재즈와 마약은 뗄 수 없는 관계였다. 무대 위에서 영혼을 바친 연주자들은 무대에서 내려오면 마약과 술의 세계로 망명을 떠났다. 빌리도 마찬가지였다. 그는 밑바닥과 최상의 삶 모두에서 차별을 겪었다. 10대 때 받았던 상처도 아물지 않았다. 언제나 마음속에선 피가 철철 흘렀다. 이 상처를 마약으로 잊고자 했다. 가수로 벌어들인 돈을 마약 사느라 탕진할 정도였다. 주변엔 나쁜 남자도 많았다. 대부분 빌리의 명성을 이용해 한탕 해먹으려는 건달 같은 남자들이었다. 1950년대 들어 빌리의 건강은 급격히 나빠졌다. 마약에 절어 목소리도 망가졌다. 하지만 그런 채로도 계속 노래를 불렀다. 얄궂게도 황폐해진 빌리의 목소리는 그 자체로 하나의 스토리가 됐다. '불우한 삶'이라는 서사와 함께 빌리는 전설이 됐다.

가장 슬픈 목소리

저명한 좌파 역사학자 에릭 홉스봄은 재즈 애호가이기도 하다. 1959년 빌리 홀리데이가 44세 나이로 사망했을 때 그가 쓴 추도문은 이렇다. "그녀의 노래에는 잘려나간 자신의 다리를 바라보며 누워 있는 사람과 같은 마음의 고통과 육체적 체념이 뒤섞여 있다. 그래서 흑인에 대한 폭력에 항의하는 시에 곡을 붙여 불후의 명곡이 된 〈이상한 열매〉에서 우리는 섬뜩한 전율을 느끼게 되는

것이다. 고통은 곧 그녀의 삶이었지만 그녀는 굴복하지 않았다."

빌리 홀리데이, 엘라 피츠제럴드, 사라 본. 3대 재즈 디바 중 빌리의 가창력이 가장 뛰어난 건 아니다. 3옥타브를 넘나드는 엘라 피츠제럴드에 비해 빌리의 음역대는 제한적이었다. 사라 본처럼 기교가 탁월하지도 않았다. 그런데도 빌리의 이름값은 셋 중 가장 높다. 세상은 빌리 홀리데이를 세상에서 가장 슬픈 목소리로 기억한다. 이 목소리를 듣는 사람은 아득한 공간에서 나 홀로 걷는 듯한 쓸쓸함을 느끼기도 한다. 빌리의 음악을 듣고 나면 어두운 세상에 내던져져 눈물 대신 노래로 울었던 한 인간에 대해 생각하지 않을 방법이 없다.

'재즈란 어떤 음악인가요?' 재즈를 오래 들었던 사람조차 이 질문을 받으면 머뭇거린다. '삶이란 무엇인가요'라는 거창한 물음과 비슷하기 때문이다. 재즈는 같은 곡이라도 연주할 때마다 매번 다른 음악이 된다. 즉흥 연주가 핵심인 재즈는 연주자조차 무대에 오르기 전 어떤 결과물이 나올지 예측하기 어렵다. 조그만 무대 위에도 변수는 얼마든지 존재하기 때문이다. 세상이 재즈라는 장르를 한 치 앞을 알 수 없는 인생에 곧잘 빗대는 이유다.

누군가는 재즈를 열정이라고 말하고 누군가는 자유로움이라고 말한다. 재즈를 받아들이는 방식은 재즈처럼 자유롭다. 그러나 모두가 인정할 수밖에 없는 명백한 역사도 있다. 재즈의 뿌리는 슬픔이라는 사실이다. 흑인 노예들이 잠시나마 고통을 잊고자 흥얼거렸던 노랫가락이 재즈가 됐기 때문이다. 재즈는 인생이고 열정이며, 자유로움이자 슬픔이라면 결국 이렇게 말할 수 있지 않을까. 빌리 홀리데이가 재즈 그 자체라고.

13

에이미 와인하우스 Amy Winehouse
가수, 1983-2011

누가 스타를 죽였는가
에이미 와인하우스

마지막 공연

2011년 6월 18일 세르비아 수도 베오그라드의 한 대형 공연장. 가수는 예정보다 한 시간 늦게 무대에 올랐다. 관중은 지각 정도는 너그럽게 넘겼다. 멋진 공연을 기대하며 환호를 쏟아냈다. 곧 뭔가 이상하다는 사실을 알아차렸다. 무대에 오른 가수의 표정이 멍했다. 영혼이 빠져나간 인간처럼 비틀거렸다. 공연이 시작되자 가사도 제대로 뱉지 못하고 횡설수설했다. 마이크를 떨어뜨리기도 했다. 관중은 분노했다. 환호는 야유로 바뀌었고 공연은 중단됐다.

관중이 휴대폰으로 촬영한 공연 영상이 유튜브에 올라왔다. 만취 상태로 무대에 오른 가수의 모습이 빠르게 퍼졌다. 전 세계

언론이 이 사건을 해외 토픽으로 다루며 톱스타의 기행을 비난했다. 가수는 유럽 투어 첫 번째 국가인 세르비아에서 향후 일정을 접어야 했다. 그때까진 아무도 몰랐다. 세르비아 공연이 이 가수의 마지막 무대가 되리라고는. 두 장의 정규 앨범을 1500만 장 팔아치우며 전 세계를 홀렸던 에이미 와인하우스의 여정은 거기에서 끝났다.

망가진 인간과 천재

'열 길 물 속은 알아도 한 길 사람 속은 모른다'는 말에 대부분 공감한다. 가깝다고 생각했던 사람에게서도 종종 낯선 순간을 발견한다. 믿었던 사람에게 상처받고, 적이라고 생각한 사람이 베푸는 호의에 무장해제당하기도 한다. 그래서 신중한 사람들은 타인에 대해 어떤 판단을 내리길 주저한다.

그런데도 세상은 연예인에 관해서는 너무나 많은 말을 무참하게 내뱉는다. 사람들은 판사라도 된 듯 스타의 성격, 태도, 도덕성을 재단하고 평가한다. 미디어가 보여주는 이미지가 전부가 아니라는 사실을 알지만 애써 외면한다. 세상이 에이미 와인하우스를 다룬 방식도 마찬가지다. 진한 아이라인, 형형한 눈빛, 깡마른 몸매, 온몸에 새겨진 문신, 파격적인 패션. 미디어가 강조한 에이미 와인하우스의 이미지다. 타블로이드 신문은 에이미에게 스캔들 제조기, 약물 중독자, 술에 취해 비틀거리는 주정뱅이 등 어두운 딱지도 덕지덕지 붙였다. 이 모든 기행에도 불구하고 추앙받을 수밖에 없는 노래 실력을 갖춘 천재로도 여겨진다. 세상은 에이미

와인하우스라는 인간을 단 두 가지 얼굴로 기억하는 것이다. 망가진 인간 혹은 천재. 두 얼굴 사이에 있었을 에이미의 평범한 얼굴을 아는 사람은 많지 않다.

"음반? 그걸 내면 뭐가 좋은데?"

에이미는 영국 북부 지역 중산층 유대인 가정에서 태어났다. 평범한 가정에 금이 간 건 에이미가 아홉 살 때다. 아버지는 집을 비우는 시간이 많았다. 그는 다른 여자와 사랑에 빠졌고 가족을 떠났다. 어린 나이에 부모의 이혼을 겪은 에이미는 우울하고 삐딱한 소녀로 성장했다. 에이미는 할머니와 보내는 시간이 많았다. 할머니 신시아는 젊은 시절 재즈 가수였다. 덕분에 에이미의 재능을 가장 먼저 발견했다. 신시아는 학교 연극 무대에 오른 손녀를 보며 확신한다. '이 아이는 노래를 부르기 위해 태어났다.'

할머니의 권유로 에이미는 런던 예술 명문 학교에 들어갔다. 재능 있는 학생이 모인 이곳에서도 에이미는 유명했다. 그가 노래를 부르는 순간 주변 사람은 마법에 걸렸다. 허스키하면서도 또렷하고 또 어딘가 처연한 감정을 전달하는 에이미의 목소리는 몇 초만에 사람들을 사로잡았다. 에이미가 유명해진 이유는 또 있다. 보수적인 명문 학교에서 코에 피어싱을 한 학생은 눈에 띌 수밖에 없었다. 자유분방한 옷차림에 말투도 거칠었던 에이미는 문제아로 찍혔고 퇴학당했다.

학교에서 쫓겨나고도 친구들과 소소하게 그룹을 결성해 계속 노래를 불렀다. 에이미는 노래만 잘 부른 가수가 아니다. 기타를

연주하며 자작곡을 만들고 직접 가사까지 썼다. 에이미는 10대 때부터 틈틈이 공책에 자신의 삶을 반영한 시를 지어 적었다. 그 시를 가사로 활용했다. 다른 사람이 써준 가사를 노래하는 건 사기라고 생각했다.

에이미는 자유롭게 음악을 만들고 노래 부르는 것만으로 만족했다. 가수로 성공하고 싶다는 욕심은 처음부터 없었다. 하지만 세상은 천재를 가만히 두지 않는다. 친구가 음반을 내보라고 권유했다. 에이미는 이렇게 물었다. "음반? 그걸 내면 뭐가 좋은데?" 아무튼 친구는 에이미가 노래하는 모습을 담은 데모 테이프를 음반 기획사에 보냈다. 10대였던 에이미는 얼떨결에 녹음실에 들어갔다. 그렇게 1집 《Frank》(2003)가 탄생했다. 재즈와 힙합 감성을 넘나드는 앨범이었다. 평단은 "제2의 니나 시몬이 탄생했다"며 극찬했다. 하지만 이때까지 에이미의 명성은 영국 안에 국한돼 있었다. 평단의 호평에도 앨범 차트 성적은 중위권에 머물렀다.

아픔의 자서전 《Back to black》

1집을 낸 직후 에이미는 런던의 펍에서 만난 한 남자와 사랑에 빠졌다. 에이미의 삶이 암흑으로 물드는 순간이었다. 에이미가 만난 블레이크는 속된 말로 '약쟁이'였다. 연인은 어떤 식으로든 상대에게 영향을 끼친다. 블레이크를 따라서 에이미도 약물에 손을 댔다. 바람둥이였던 블레이크는 에이미에게 쉴 새 없이 상처를 줬다. 둘은 만났다 헤어지기를 반복했다. 그러다 블레이크는 에이미를 만나기 전에 사귀었던 여자에게 가버린다.

에이미에게 남은 건 약물 중독과 상처뿐이었다. 2집 《Back to black》(2006)은 에이미가 깜깜한 터널 한가운데 있던 이 시기에 만든 앨범이다. 수록곡 대부분이 블레이크에게 받은 상처로 가득하다. 앨범 제목이기도 한 〈Back to black〉으로 연인과 헤어진 후 우울의 세계로 돌아가는 자신을 노래했다. 〈Love is losing game〉으로는 사랑은 처음부터 승산 없는 게임이었다며 담담하게 상처를 수용한다. 얄궂게도 에이미는 아픔의 자서전인 이 앨범으로 기적 같은 성공을 거뒀다. 인기는 미국으로 뻗어나갔다. 성공한 스타만 출연할 수 있는 미국 토크쇼에 줄줄이 얼굴을 내밀었다. 에이미는 기획사가 오래 공들여 빚어낸 스타가 아니었다. 자신을 포장하는 방법을 몰랐다. 과거의 록스타들처럼 에이미도 직설적인 화법으로 자기 생각을 말했다. 자그마한 체구로 날것의 기운을 물씬 풍길수록 에이미의 명성은 높아졌다.

블레이크와 헤어지고 2집까지 낸 에이미는 자신 안에 남아 있는 어둠을 몰아내기 위해 노력했다. 약물과 알코올 중독에서 벗어나려 재활원을 찾기도 했다. 눈부시게 성공한 에이미 앞에 블레이크가 돌아왔다. 둘은 다시 만났고 이번엔 결혼까지 했다. 블레이크의 영향으로 에이미는 다시 약물에 손댔고 급격히 건강을 잃었다. 영혼과 육신 모두 너덜너덜해졌지만, 인기는 치솟았다. 2008년 미국 그래미 어워드에서 에이미는 5관왕에 올랐다. 당시 에이미는 약물 중독 문제로 미국 비자가 나오지 않아 시상식에 참여하지 못했다. 보수적인 그래미 어워드가 시상식에도 못 온 외국 가수에게 이 많은 상을 안긴 건 미국 음악사에 남을 사건이었다.

2011년 1월 브라질에서 열린 콘서트.

지옥으로 변한 세상

에이미와 블레이크 부부는 미디어의 좋은 먹잇감이었다. 약에 취해 비틀거리는 연인의 모습은 생중계 수준으로 전 세계에 퍼졌다. 에이미는 데뷔하기 전부터 자신이 유명해지는 것을 두려워했다. 그래서 하루아침에 얻은 유명세에 대처할 줄 몰랐다. 파파라치 수십 명이 에이미의 앞길을 막고 플래시를 터뜨렸다. 에이미의 얼굴은 공포로 뒤덮였다. 겁에 질린 그 얼굴은 다음 날 타블로이드 신문 한 페이지를 장식했다. 에이미는 자신의 진짜 얼굴을 가려 보호하려는 듯 진하게 화장했다. 그럴수록 카메라 플래시는 더 번쩍였다. 파파라치를 향한 에이미의 감정은 공포에서 분노로 바뀐다. 자신의 일거수일투족을 찍어대는 사람들과 몸싸움도 벌였다. 어떤 파파라치는 일부러 에이미를 도발해 선을 넘도록 유도하기도 했다. 에이미가 볼썽사나운 모습을 보일수록 세상은 더욱 흥분해서 그 모습을 소비했다. 여전히 많은 사람은 에이미의 노래에 감동했지만, 동시에 망가져가는 인간을 보며 혀를 찼다.

가십을 다루는 황색 언론만 에이미를 괴롭힌 건 아니다. 전 세계 주류 매체와 주요 인사들은 마치 유행처럼 에이미를 조롱했다. 그 와중에 블레이크는 폭력 사건으로 구속됐다. 에이미와 블레이크는 결혼 2년 만에 갈라섰다. 지옥 같은 사랑이 끝나자 에이미에겐 공허함이 찾아왔다. 그럼에도 다시 일어서려 했다. 노래를 부르기 위해 가까스로 약물을 끊었다. 하지만 풍선 효과로 알코올 의존도가 높아졌다. 에이미는 자력으로 회복할 수 없는 상태였다. 전문적인 치료와 오랜 휴식이 필요했지만 주변엔 스타의 명성을 이용해 돈을 벌어야 하는 사람들로 득실댔다. 필요한 순간에 곁에

없었던 아버지까지 돌아와 가세했다. 매니저를 자처하며 딸은 재활원이 아니라 공연을 해야 한다고 주장했다. 아무리 뛰어난 스포츠 선수도 부상당하면 회복할 때까지 운동장에 투입되지 않는다. 에이미에겐 구원의 기회가 없었다. 병원에 가야 할 사람이 병원 대신 무대에 올라 비틀거렸고 야유를 받았다. 세르비아에서 공연을 망치고 한 달 후에 에이미는 영영 떠났다. 사인은 알코올의 존증이었다.

"나는 그저 친구가 필요할 뿐이야"

런던 북쪽에 위치한 캠든은 에이미의 흔적이 많이 남아 있는 곳이다. 우리나라로 치면 인디 가수들이 모여들었던 과거의 홍대 거리 같은 공간이다. 에이미는 캠든의 펍을 전전하며 술을 마시고 사람들과 어울렸다. 기분 내키면 술집에 마련된 작은 무대에 올라 기타를 치며 자신의 인생을 담은 노래를 불렀다. 그것만으로도 만족했다. 수만 명 앞에서 노래하는 건 상상만 해도 구토가 나올 정도로 겁나는 일이었다. 하지만 좁은 곳에서 소박하게 노래만 부르기엔 에이미의 재능은 넘쳐흘렀다. 얼떨결에 데뷔했고, 자고 일어나니 전 세계가 자신을 주목했다. 나쁜 남자가 접근했고 그와 함께 무너졌다. 세상은 망가진 천재를 손가락질하며 킬킬거렸다. 에이미를 스타로 만든 곡 〈Rehab〉에서 그는 "나는 그저 친구가 필요할 뿐이야"라고 노래했다. 마지막 순간 에이미가 마음을 터놓고 이야기할 수 있는 친구는 개인 경호원뿐이었다.

　에이미의 짧은 삶을 그러모은 다큐멘터리 〈에이미〉(2015)는 앳

된 소녀의 얼굴로 문을 연다. 친구와 수다 떨고, 노래 부르고, 샐쭉샐쭉 웃는 평범한 소녀가 있다. 열네 살 에이미가 친구를 위해 생일 축하 노래를 부른다. 한순간 주변이 잠잠해진다. 평범한 노래도 에이미 입을 통해 나온 순간 주술이 된다.

에이미가 저 먼 곳으로 떠나도록 등을 떠민 건 술과 마약이다. 하지만 그것이 전부일까. 온 세상이 자신의 사생활을 캐내려 덤벼드는 상상을 해보자. 한 번도 본 적 없는 수많은 사람에게 손가락질받는 건 어떤 기분일까. 누군가는 이 모든 고통을 감내하는 것도 스타의 의무라고 말한다. 스타도 실수하고, 상처받고, 두려워할 줄 아는 인간이라는 사실은 고려하지 않는다. 파파라치가 찍은 수많은 사진 속에는 겁먹고, 화를 내고, 소리 지르며 고통을 호소하는 에이미가 있다. 에이미는 떠나기 직전 경호원에게 이렇게 말했다. "내 재능을 돌려주고, 거리를 마음껏 걸을 수 있다면 그렇게 할래."

에이미 와인하우스

14

매릴린 먼로 Marilyn Monroe
배우, 1926-1962

'멍청한 금발 미녀'라는 편견
매릴린 먼로

'백치미 대명사' 매릴린 먼로

기자들이 물었다. "연기 변신을 시도하고 있다고요?" 매릴린 먼로
가 답했다. "네. 도스토옙스키의 『카라마조프의 형제들』 같은 영
화에 출연하고 싶어요." 기자들은 그럴 리 없다는 표정을 지었다.
그중 한 명이 킥킥대며 질문했다. "당신, 도스토옙스키 철자는 알
아요?" 먼로는 무례한 질문에 익숙하다는 듯 차분히 답했다. "오,
저는 제가 말하는 단어의 철자는 하나도 모른답니다." 자신을 멍
청한 여배우로 취급하는 기자들을 비꼰 답변이었다.

　"여자가 너무 똑똑하면 밉상이지"란 말이 공공연하게 사용되
던 시절이 있었다. 아직도 백치미를 여성의 매력으로 꼽는 사람이

많다. 사전은 백치를 '뇌에 장애나 질환이 있어 지능이 아주 낮은 상태. 또는 그런 사람을 낮잡아 이르는 말'이라고 정의한다. 심각한 지적장애를 비하하는 단어 '백치'에 '미(美)'를 붙여 여성을 칭찬하는 이유는 뭘까. 물론, 백치미라는 단어를 사용하는 사람들 다수에게 대단한 악의는 없을 것이다. "순수하다"란 말을 대신해 저 단어를 선택했을 가능성이 높다. 하지만 언어는 인간의 사고를 지배한다. 백치미가 칭찬인 세상 속에서 총명하고, 똑 부러지고, 당당한 여성은 부당하게 평가절하당하기 쉽다.

'백치미' 족쇄에 갇혀 고통받은 인물이 매릴린 먼로다. 그는 '머리가 텅 빈 금발 백인 미녀' 이미지 속에서 살았다. 먼로가 죽고 나서야 세상이 잘 몰랐던 그의 면모가 밝혀졌다. 먼로는 제대로 교육받지 못했지만, 그래서 무던히 노력했다. 영화 촬영장 바깥에선 책과 가까이 지내며 열정적으로 새로운 지식을 받아들였다. 흑인 인권 운동이 본격화하기 전부터 인종차별에 반대한다는 목소리를 내기도 했다. 하지만 세상은 먼로를 비웃었다. "넌 그래 봐야 멍청한 배우일 뿐이야."

불행했던 유년 시절

"전 행복한 적이 없었어요. 행복하기를 기대하는 평균 미국인 아이와 다르게 성장했거든요." 먼로의 유년은 불행했다. 아버지는 먼로가 엄마 배 속에 있을 때 가족을 버렸다. 태어나보니 먼로 곁에는 정신질환을 앓는 엄마만 있었다. 사실상 고아나 다름없었다. 보육원과 위탁 가정을 전전했다. 유년 시절에 성폭행을 당할 정도

로 진창 속에서 살았다.

먼로는 탈출구로 결혼을 선택했다. 지옥 같은 현실에서 벗어나려 16세에 덜컥 식을 올렸다. 남편은 곧 2차 세계대전에 징집돼 집을 떠났다. 먼로는 군수업체에 취직해 페인트칠 등 자질구레한 일을 하며 입에 풀칠을 한다. 군부대에 속한 사진작가 눈에 먼로가 들어왔다. 그는 달력에 삽입할 누드모델로 먼로를 선택했다. 훗날 먼로가 슈퍼스타가 됐을 때, 이 시기에 찍었던 누드사진이 공개돼 논란이 일었다. 왜 누드를 찍었었냐는 질문에 먼로는 "굶주림 때문에 그런 사진을 찍은 게 그렇게 잘못인가요?"라고 반문했다.

성급했던 결혼이었기에 이별도 빨랐다. 남편과 4년 만에 갈라섰다. 달력 모델 데뷔 덕분에 먼로는 이곳저곳에서 비슷한 일감을 얻었다. 점점 화보 모델로 얼굴을 알린다. 1947년 〈쇼킹 미스 필그림〉이란 영화에서 단역을 맡아 배우로 데뷔한다. 이후로는 탄탄대로였다. 〈아스팔트 정글〉(1950), 〈이브의 모든 것〉(1950) 등을 거치며 주목받았다. 1953년 〈나이아가라〉, 〈신사는 금발을 좋아한다〉, 〈백만장자와 결혼하는 법〉을 연달아 찍으며 스타가 됐다.

"당신은 나를 때릴 권리가 없다"

세상은 먼로의 육체에 열광했다. 골반을 좌우로 흔들며 걷는 먼로의 걸음걸이를 두고 '먼로 워크'란 단어까지 생겨날 정도였다. 먼로가 초기에 찍었던 영화 대부분은 그의 잘록한 허리와 풍만한 가슴을 강조했다. 여성의 관능에 집중한 작품들이었다. 1950년대 먼로의 인기는 신드롬 수준이었다. 영화 속에서 먼로는 천진난만

하고 만인에게 친절하다. 성적 매력으로 무장하고도 남자를 이용하려 들지 않는다. 2차 세계대전을 끝내고 미국으로 돌아온 남성들은 '헤프고 착한 여자' 먼로에게 위안을 얻었다. 먼로는 '백치미'의 대명사가 됐다.

절정의 인기를 누리던 먼로는 1954년 결혼 발표를 한다. 상대는 12세 많은 조 디마지오였다. 그는 은퇴한 메이저리그 슈퍼스타였다. 뉴욕 양키스 타자였던 조 디마지오가 세운 56경기 연속 안타 기록은 여전히 야구계의 전설이다. 먼로와 조 디마지오의 결혼을 두고 세상은 '최고의 육체'와 '최고의 육체'가 만났다며 흥분했다. 조 디마지오는 이탈리아 이민자답게 대가족 속에서 성장했고, 자신도 그런 가정을 꾸리려 했다. 현역에서 은퇴했기 때문에 가족을 늘리고, 돌볼 여유가 있었다. 하지만 먼로는 이제 막 날아오른 스타였다. 현모양처로 방향을 틀기엔 먼로 앞에 쭉 뻗어 있는 길은 너무나 화려했다.

일본으로 떠난 신혼여행부터 삐걱댔다. 먼로는 바로 옆 나라인 한국에 초청받았다. 한국전쟁을 치른 주한미군이 먼로에게 위문 공연을 부탁했다. 조 디마지오는 아내가 부탁을 거부하길 바랐지만, 먼로는 전쟁으로 쑥대밭이 된 한국을 찾았다. 나흘 동안 서울뿐 아니라 대구, 인제 등 10곳을 방문해 열악한 환경 속에서도 공연했다. 한국은 사려 깊은 먼로에게 열광했고, 조 디마지오는 자신의 말을 듣지 않은 아내에게 불만을 품었다.

조 디마지오는 사사건건 아내에게 태클을 걸었다. 먼로가 연기하는 것조차 탐탁지 않게 여겼다. 다툼의 수위가 세졌다. 거구였던 조 디마지오는 먼로에게 손찌검을 했다. 메이저리그의 전설적인 타자가 야구방망이까지 사용해 아내를 때렸고, 상습적인 폭

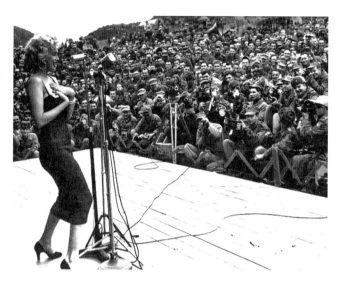

1954년 한국을 찾아 위문 공연을 한 매릴린 먼로.

매릴린 먼로

행으로 이어졌다. 먼로는 "당신은 나를 때릴 권리가 없다"며 결혼 생활을 끝냈다. 둘은 1년도 안 돼 이혼했다.

먼로, 『율리시스』를 읽다

1955년 매릴린 먼로가 책을 읽고 있는 사진 한 장이 공개됐다. 소소한 논란이 일었다. 사진 속에서 먼로의 손에 들려 있던 책이 『율리시스』였기 때문이다. 아일랜드 대문호 제임스 조이스의 소설 『율리시스』는 고전 중에서도 고전으로 뽑힌다. 방대한 분량과 난해함 때문에 완독 자체가 도전처럼 여겨지는 작품이다. 평생을 바쳐 『율리시스』를 연구하는 문학 연구자도 있다. 고도의 지적 능력을 요구하는 책을 먼로가 읽는다는 사실은 쉽게 받아들여지지 않았다. "가슴만 크고 머리는 텅 빈 여배우가 어떻게 『율리시스』를 읽는단 말인가!" 많은 사람은 먼로가 허세를 부리기 위해 어려운 책을 읽는 척했다고 여겼다.

훗날 먼로가 세상을 떠난 후 그의 서재에 꽂혀 있던 책 리스트가 공개됐다. 제임스 조이스뿐만 아니라 알베르 카뮈, 니코스 카잔차키스, 토마스 만, 도스토옙스키, 마르셀 프루스트, 에밀 졸라 등의 작품이 수두룩했다. 독서에 머물지 않고 때때로 시를 짓기도 했다. 먼로가 남긴 글이나 인터뷰를 보면 삶에 대한 섬세한 통찰력이 느껴진다.

먼로에겐 배움을 행동으로 연결하는 지식인적인 면모도 있었다. 핵실험 반대 단체 회원으로 활동했고, 흑인 인권 운동을 후원하고, 쿠바의 좌파 혁명가 피델 카스트로를 지지했다. 당시 할리

우드에는 '매카시즘' 광풍이 불어닥쳐 배우들을 옭아맸다. 공산주의자로 몰린 배우들이 속절없이 영화판에서 쫓겨났다. 살얼음판 같은 시기에도 먼로는 멀쩡했다. 대놓고 정치적인 행동에 나섰는데도 말이다. '빨갱이 사냥' 완장을 찬 사람들의 눈에 먼로는 그저 멍청한 금발 여배우였기 때문이다.

먼로의 세 번째 남편은 먼로의 책장에 꽂혀 있던 작가들과 어깨를 나란히 하는 인물이다. 1956년 먼로는 극작가 아서 밀러와 결혼했다. 『세일즈맨의 죽음』으로 유명한 아서 밀러는 먼로와 만났을 때 이미 퓰리처상을 두 번이나 수상한 거물이었다. 좌파 지식인으로도 이름을 날렸다. 신문은 "위대한 육체와 위대한 두뇌의 결혼"이라며 또 한번 흥분했다. 먼로에게 아서 밀러는 남편이자 스승이었다. 밀러는 자상했고, 먼로를 무시하지 않았다. 하지만 이 만남도 해피엔딩으로 끝나지 않았다.

먼로는 매카시즘을 피했지만, 밀러는 그러지 못했다. 청문회에 불려 나간 밀러는 문화계 좌파 인사들의 이름을 대라는 심문을 받는다. 그는 침묵했다. 대가는 벌금, 구금, 블랙리스트 등재, 여권 말소였다. 밀러의 삶에 먹구름이 가득 꼈고, 먼로는 여전히 잘나가는 스타였다. 두 사람의 삶을 채운 공기는 극명하게 갈렸다. 둘은 서로를 아끼고 사랑하면서도 서서히 멀어졌다. 4년 7개월을 함께하고 헤어졌다.

"세상은 나를 상품으로만 여긴다"

누구나 자신의 삶을 가꾸고 키워나갈 권리가 있다. 먼로도 그러려

먼로와 그의 세 번째 남편인 극작가 아서 밀러.

고 했다. 그는 섹스 심벌로 스타가 된 사실을 부끄러워하지 않았다. 다만 판에 박힌 백치미 역할에서 벗어나 새로운 연기에 도전하려 했다. 스타가 된 후에도 뛰어난 연기 코치를 찾아다니며 실력을 키웠다. 대학 공개 강의에 가서 철학을 배우며 내공을 쌓았다. 하지만 세상은 냉담했다. 먼로가 '헤프고 순종적이며 멍청한 여성상'에서 벗어난 배역을 맡으면 외면했다. 영화 바깥에서도 마찬가지였다. 도스토옙스키를 읽는 먼로에게 돌아온 건 "도스토옙스키 철자나 알고 읽는 것인가"란 비아냥거림이었다.

연달아 사랑에 실패하고, 인기의 허망함을 깨달은 먼로는 쇠약해졌다. 그의 삶은 비탈길로 향했다. 우울증과 강박증이 심해졌다. "세상은 나를 상품으로만 여긴다"고 말한 먼로는 빛나는 삶 뒤켠에서 외로움에 몸을 부르르 떨었다. 1962년 8월 5일 먼로는 36세 나이에 자신의 집에서 시체로 발견됐다. 아서 밀러와 이혼한 지 1년 7개월 후였다. 사인은 약물 과다 복용이었다. 아이콘의 퇴장답게 그의 죽음을 둘러싼 루머들은 오늘날까지 음모론처럼 전해진다.

대중은 스타를 동경한다. 화려하게 빛나기 때문이다. 하지만 똑같은 이유로 스타를 손가락질한다. 사람들에겐 찬양과 경멸의 대상이 동시에 필요하다. 그래서 스타의 화려함 속엔 기쁨과 슬픔이 함께 있다. 먼로도 성공의 명암을 잘 알고 있었다. 그는 그림자에 잠아먹히지 않으려 발버둥쳤다. 자신을 에워싼 단단한 벽을 깨려 했다. 하지만 아무도 도와주지 않았다. 사람들은 자신이 먼로에 대해 잘 안다고 생각했고, 마음대로 평가했다. 먼로가 맞서야 했던 오만과 편견의 크기는 거대했다. "이 모든 것이 스타의 숙명이니 받아들여라"라고 다그치는 세상은 그때나 지금이나 달라지지 않았다.

15

주디 갈런드 Judy Garland

배우, 1922-1969

잔인한 나라의 도로시
주디 갈런드

1930년대 할리우드

할리우드의 1930년대는 황금시대였다. 유성영화 시대가 열리면서 영화산업은 빠르게 발전했다. 이 시기에 스튜디오 시스템이 정착됐다. 영화사는 직원을 채용하듯 감독, 배우, 스태프와 전속계약을 맺고 그들을 거대한 스튜디오 안에 밀어 넣었다. 스튜디오는 영화를 찍어내는 공장이었다. 작가는 쉼 없이 이야기를 써댔고, 세트장 곳곳에선 동시에 여러 영화가 제작됐다. 영화사는 제작뿐만 아니라 배급, 상영까지 주물렀다. 수직적이고 효율적인 제작 구조 덕에 영화사는 자동차를 만들듯 영화를 대량 생산했다. 스튜디오 시스템에 대한 비판적 시선은 그 당시에도 있었지만, 어쨌든

미국 영화산업은 이 시기에 급팽창했다. 할리우드는 전 세계 영화의 중심지가 됐다. 스튜디오 시스템을 구축하며 할리우드 시대를 연 영화사는 MGM, 20세기 폭스, 워너 브러더스, 파라마운트, RKO다. 대부분 오늘날까지 명맥을 이어오고 있는 제작사다.

1930년대 할리우드를 배경으로 삼은 영화 〈맹크〉가 넷플릭스를 통해 개봉했다. 이 영화는 허먼 맹키위츠라는 작가의 실제 삶을 다뤘다. 위대한 영화를 꼽을 때 언제나 빠지지 않는 〈시민 케인〉의 시나리오를 쓴 작가가 맹키위츠다. 그는 영화사 MGM과 계약을 맺은 작가였다. 영화사에 묶인 몸이었지만 맹키위츠는 수직적인 스튜디오 시스템에 의문을 품은 반항아였다. 그래서 영화 〈맹크〉는 맹키위츠의 눈을 빌려 할리우드 황금기의 어둠을 고발한다. 예술가의 창의성을 짓누르며 돈 되는 작품만 찍어낸 스튜디오 시스템을 꼬집고, 정치 세력과 결탁한 영화사의 민낯을 드러낸다.

영화 초반 맹키위츠는 이런 대사를 뱉는다. "〈오즈의 마법사〉가 스튜디오를 망가뜨릴 거야." 1939년 개봉한 〈오즈의 마법사〉는 MGM 작품으로 할리우드 황금기를 대표하는 영화다. 맹키위츠도 이 영화 시나리오 작업에 참여했다. 그는 〈오즈의 마법사〉에 스튜디오 시스템의 부작용이 범벅됐다고 여겼다. 그의 예측과 달리 〈오즈의 마법사〉가 나오고도 한동안 스튜디오 시스템은 굳건하게 유지됐다. 그 대신 이 영화는 한 인간의 몸과 영혼을 망가뜨렸다. 피해자는 영화 속 주인공을 맡은 배우 주디 갈런드다.

할리우드 황금기 대표 작품 〈오즈의 마법사〉

〈오즈의 마법사〉 줄거리는 이렇다. 미국 캔자스에 사는 소녀 도로
시는 어느 날 회오리바람에 휘말려 낯선 땅에 떨어진다. 그곳은
마녀들이 지배하는 마법의 땅이다. 도로시는 이 세계에 어떤 소원
이든 들어주는 위대한 마법사가 있다는 소식을 듣는다. 도로시는
자신을 집으로 보내달라는 부탁을 하려고 마법사를 찾아 떠난다.
여정 중 도로시는 동료를 얻는다. 뇌가 없어 지혜를 발휘하지 못
하는 허수아비, 심장이 없어 감정을 못 느끼는 양철 나무꾼, 용기
가 없는 겁쟁이 사자가 도로시와 함께한다. 그들은 자신에게 없는
것을 달라고 오즈의 마법사에게 말할 계획이다. 도로시 일행이 마
법사를 찾아가는 과정은 험난하다. 공격당하고, 함정에 빠지고,
시험에 든다. 그럼에도 희망을 버리지 않고 위기를 돌파한다. 동료
의 결핍을 보완하고, 서로 이끌어주며 우여곡절 끝에 여정을 완
수한다.

　　1900년에 출간한 소설 『오즈의 마법사』는 『이상한 나라의 앨
리스』와 함께 대표적인 판타지 문학으로 손꼽힌다. 낯선 나라에
뚝 떨어졌지만 침착하게 난관을 헤쳐나간 소녀 도로시는 어린이
에게 꿈, 희망, 용기, 우정의 중요성을 알려줬다. 소설의 성공 덕분
에 〈오즈의 마법사〉는 브로드웨이 뮤지컬로도 제작되어 큰 사랑
을 받았다. 1939년에는 영화 버전 〈오즈의 마법사〉가 개봉됐다.
오색찬란한 색감으로 가득한 이 영화는 환상적인 오즈의 세계를
탁월하게 구현했다. 주인공 도로시가 극 중에서 부른 곡 〈오버 더
레인보우(Over The Rainbow)〉는 영화 이상으로 사랑받았다. 무지
개 너머에 있을 희망을 노래하는 이 곡은 끊임없이 리메이크됐다.

사실상 전 세계 영화음악 중 가장 유명하다. 도로시 역할을 맡아 명곡까지 탄생시킨 배우 주디 갈런드는 스타가 됐다. 갈런드는 〈오즈의 마법사〉로 아카데미에서 아역상을 받았다. 결과만 보면 갈런드의 삶은 화려한 조명 가득한 탄탄대로에 들어선 듯 보였다. 하지만 불행의 싹은 이때부터 무럭무럭 자라고 있었다.

미성년자 배우에게 담배 80개비 강요

주디 갈런드의 삶을 설계한 사람은 그의 어머니다. 갈런드의 부모는 유랑극단 배우였다. 갈런드는 부모 영향으로 어렸을 적부터 자연스럽게 춤과 노래를 익혔다. 스타가 되고 싶었지만 꿈을 이루지 못한 갈런드의 어머니는 딸을 바라봤다. 딸을 통해서 자신의 꿈을 이루려 했다. 어린 소녀는 엄마 손에 이끌려 영화사 오디션을 보러 다녔다. 나이는 어렸지만 매력적인 목소리와 뛰어난 가창력을 지닌 갈런드는 금세 할리우드에 입성했다. 1935년 MGM과 계약했다. 이 시기에 갈런드는 아픔을 겪었다. 아버지가 수막염으로 갑작스럽게 세상을 떠나고 어머니만 남았다. 당시 갈런드는 겨우 열세 살에 불과했다. 또래 배우들은 어린 나이에도 성인 역할을 맡아 연기했다. 키가 작고 앳된 얼굴을 한 갈런드는 마땅한 역할을 찾지 못했다. 영화사에 들어가고 한동안 갈런드는 그럴듯한 배역을 따내지 못했다. 1937년 월트 디즈니가 뮤지컬 애니메이션 〈백설공주와 일곱 난쟁이〉로 흥행에 성공했다. 여기에 자극받은 MGM은 디즈니처럼 판타지풍 뮤지컬 영화를 만들기로 했다. 영화 〈오즈의 마법사〉 기획은 이렇게 시작됐다. 당시 가장 인기 있던

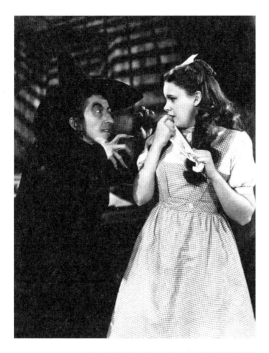

<오즈의 마법사> 홍보 사진. 마녀 역을 맡은 마거릿 해밀턴(왼쪽)과 주디 갈런드. 촬영 당시 영화사는 각성 제를 먹이면서까지 주디 갈런드를 몰아세웠다.

아역 배우는 셜리 템플이었다. MGM은 도로시 역할을 맡기기 위해 템플을 캐스팅하려 했지만, 다른 영화사 소속이었기에 실패했다. MGM은 가창력만큼은 뛰어났던 갈런드에게 도로시 역할을 맡겼다. 얼떨결에 주인공을 맡았지만 갈런드는 훌륭한 연기와 노래 실력으로 도로시 역할을 완벽하게 해냈다.

〈오즈의 마법사〉는 동화 같은 환상으로 가득하지만, 제작 과정은 흉흉한 현실 그 자체였다. 영화사는 시나리오 작가만 15명을 투입해 원작을 다듬고 또 다듬었다. 맹키위츠도 15명 중 한 명이었다. 촬영에 들어가자 영화사의 개입은 더 심해졌다. MGM은 자신들 주문대로 연출하지 않는 감독은 가차 없이 내쳤다. 감독마저 수시로 물갈이되는 살얼음판 같은 현장 속에서 배우들의 불만은 갈수록 커졌다. 분노의 화살은 갈런드에게 향했다. 무명이었던 꼬마가 단번에 주인공 역할을 꿰찼을 때부터 성인 배우들은 그녀를 안 좋게 봤다. "네까짓 게 무슨 연기를 한다고!" 영화 속에서 도로시의 든든한 동료였던 허수아비, 양철 나무꾼, 사자는 촬영 내내 갈런드를 구박했다. 감독 역시 일이 잘 풀리지 않을 때면 갈런드에게 손찌검을 했다. 갈런드에게 따뜻하게 대해줬던 유일한 인물은 영화 속에서 나쁜 마녀를 맡은 배우뿐이었다.

갈런드가 받은 학대는 〈오즈의 마법사〉 이야기만큼 비현실적이다. 영화사는 그녀를 상품으로 여겼다. 그녀의 체중을 줄이기 위해 식사는 하루에 한 끼만 제공했다. 17세 소녀에게 하루에 담배 80개비를 피우도록 강요했다. 식욕을 떨어뜨리려는 목적이었다. 바쁘게 돌아가는 촬영 속에서 갈런드는 체력적으로 힘들어했다. 그럴 때면 영화사는 강력한 각성제를 먹였다. 촬영이 끝나면 억지로 쉬도록 수면제를 먹였다. 어머니는 딸을 지켜주지 않았다.

오히려 이 모든 비극을 주도했다. 그는 딸이 겪는 고통을 마땅히 감수해야 할 단계로 여겼다. 〈오즈의 마법사〉 덕분에 갈런드는 스타가 됐지만, 내면 세계는 와르르 무너지는 중이었다.

28세에 세상의 모든 쓴맛을 봤다

1940년대 들어 2차 대전이 터지며 유럽은 음울한 공기로 가득했다. 같은 시기 미국 할리우드는 어느 때보다 화려한 시절을 누리고 있었다. 뮤지컬 영화 장르가 대세였다. 할리우드는 흥겨운 춤과 노래로 가득한 작품을 쏟아냈다. 〈오즈의 마법사〉 이후 MGM은 갈런드를 전폭적으로 밀어줬다. MGM에서 만든 뮤지컬 영화의 주인공 대부분을 갈런드가 맡았다. 그녀는 셜리 템플만큼 명성을 얻으며 할리우드 스타가 됐다. 하지만 몸과 마음은 2차 대전 참전 병사처럼 암흑으로 물들었다. 영화사는 더 강하게 그녀를 채찍질했다. 여전히 담배를 권유하며 살을 빼도록 다그쳤다. 무리한 스케줄을 소화할 수 있도록 약물을 강요했다. 인형처럼 깎아낸 듯한 미모를 지닌 라이벌 배우들과 비교하면 갈런드의 얼굴은 평범한 편이었다. 그 대신 그녀는 무대 위에서 탁월한 순발력과 가창력, 연기력을 발휘했다. 그럼에도 영화사는 걸핏하면 미녀 배우와 비교하며 외모를 지적했다. 갈런드의 자존감은 추락했다. 어머니조차 자신을 지켜주지 않는 상황 속에서 애정 결핍에 시달렸다. 아무도 어둠을 돌봐주지 않았다. 갈런드는 MGM 히트 상품일 뿐이었다.

갈런드는 고장 나기 시작했다. 영화사의 강요로 시작했던 약

물을 스스로 찾기 시작했다. 술에 의존하는 날이 많아졌다. 그녀는 해방구를 찾듯 사랑을 갈구했다. 1941년 음악가였던 데이비드 로스와 교제했으나 그는 유부남이었다. 그는 이혼을 약속하고 그녀에게 접근했다. 둘 사이에 아이가 생겼다. 남자는 약속을 저버리고 홀홀 떠났다. 영화사는 갈런드의 임신 소식을 듣고 격분했다. MGM은 그녀가 가진 소녀 이미지를 유지해 돈을 벌어야 했다. 어머니마저 딸을 다그쳤다. 결국 반강제로 낙태를 했다. 갈런드는 또 다른 남자를 만나 결혼했지만, 이번에 만난 연인은 동성애자였다. 그는 번번이 다른 남자들과 불륜을 저질렀다. 결국 이 남자와도 헤어졌다.

갈런드에게 여러 비극이 닥치는 와중에도 그가 출연한 영화는 잘나갔다. 갈런드는 크고 작은 문제를 일으켰다. 툭하면 촬영 일정을 펑크 냈고, 신경쇠약으로 자주 입원했다. 자살 소동을 벌일 정도로 상태가 악화됐다. 1950년이 돼서야 MGM은 그녀와 계약을 끝냈다. 사실상 가치가 없어진 상품을 버린 셈이다. 이때 그녀의 나이는 겨우 28세였다.

스타의 소멸

MGM에서 나온 갈런드는 한동안 공백기를 가졌다. 망가진 몸과 마음을 치료하기 위한 시간이 필요했다. 1954년 갈런드는 〈스타 탄생〉이라는 영화로 복귀했다. 이 작품은 훗날 〈스타 이즈 본(A Star Is Born)〉(2018)이라는 영화로 리메이크된다. 영화에는 눈부시게 성공했지만, 서서히 인기가 시들어가며 몰락하는 스타가 나온

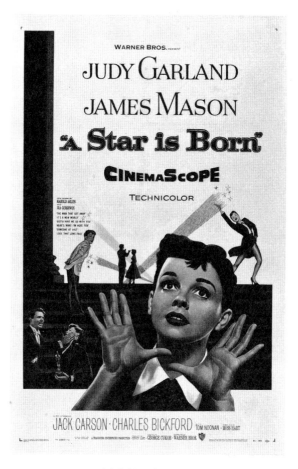

MGM과의 계약을 끝내고 주디 갈런드는 〈스타 탄생〉(1954)
으로 영화계에 복귀했지만, 사실상 이 영화를 마지막으로 배우
생활을 접었다.

다. 반면 그 옆엔 이제 막 재능을 싹틔우며 스타 반열에 오르는 인물이 등장한다. 스타 탄생과 스타 소멸을 동시에 다룬 이 영화는 갈런드의 실제 삶과 겹친다. 갈런드는 아카데미 여우주연상 후보까지 오를 정도로 주목받았지만, 이 작품을 마지막으로 사실상 영화계를 떠났다. 신경쇠약 증세가 심해져 제대로 연기하기가 어려웠다. 그녀는 배우 대신 가수의 길을 택했다. 크고 작은 무대에 올라 노래 불렀다.

술과 약물에 의존한 그는 비록 현실 속에서는 불안한 인간이었지만, 무대 위에만 올라가면 다른 사람이 됐다. 마치 스타라는 운명을 타고난 사람처럼 최고의 쇼를 보여줬다. 1961년 갈런드는 카네기홀에서 콘서트를 열었다. 이 공연 실황을 담은 앨범 《Judy at Carnegie Hall》은 그래미 어워즈에서 올해의 음반상을 차지했다. 가수로서 화려하게 날아오른 갈런드는 옛 명성을 되찾는 듯했다. 하지만 어렸을 적에 얻은 상처는 끝내 그녀를 놓아주지 않았다. 약물 중독의 늪에서 빠져나오지 못했고, 사랑에도 연거푸 실패했다. 1969년 런던에서 공연을 한 그녀는 숙소 화장실에서 갑작스럽게 세상을 떠났다. 사인은 신경안정제 과다 복용이었다. 47세밖에 안됐던 스타는 그렇게 소멸했다.

회오리바람을 타고 오즈의 세계에 떨어진 도로시처럼 갈런드도 의지와 상관없이 할리우드에 들어갔다. 도로시에게는 든든한 동료 허수아비, 양철 나무꾼, 사자가 있었다. 갈런드는 바로 그 동료에게 괴롭힘을 당했다. 도로시는 〈오버 더 레인보우〉를 부르며 행복과 희망을 꿈꿨고, 결국 꿈을 이뤘다. 하지만 갈런드에게는 조력자가 없었다. 오즈의 세계보다 더 잔혹했던 세상 한복판에서 홀로 떨었다. 상처는 치유되지 않았다. 소멸은 스타의 숙명일지도

모른다. 영원히 빛나는 건 없다. 그럼에도 어떤 소멸은 더 쓸쓸하다. 무지개 너머 희망을 노래하면서도 정작 본인은 그 희망을 보지 못하고 떠난 이 스타의 삶이 그렇다.

　　　　　　　　　　　주디 갈런드

16

에디트 피아프 Édith Piaf

가수, 1915-1963

후회하지 않아
에디트 피아프

영화 〈인셉션〉 그리고 에디트 피아프

음악의 힘은 강하다. 독일어를 모르는 사람도 독일 음악을 듣고 감동할 수 있다. 불어를 모르더라도 프랑스 음악을 듣고 눈물 흘릴 수 있다. 음악에는 정확하게 설명하기 힘든 마법 같은 힘이 있다. 그래서 어떤 영화는 음악으로 기억되기도 한다. 크리스토퍼 놀런 감독의 영화 〈인셉션〉이 그렇다. 이 영화는 꿈에 관한 작품이다. 특수 요원들은 누군가의 꿈속으로 침입한다. 꿈을 조작해 그 사람의 의식 자체를 바꾸는 임무를 맡는다. 매우 위험한 작전이다. 꿈속에서는 어떤 일이든 일어날 수 있으니까.

주인공인 코브는 죄책감에 시달리는 남자다. 그는 아내의 죽

음에 사로잡혀 있다. 자신이 아내를 제대로 챙기지 못해 생긴 일이라며 자책한다. 하지만 그는 이 아픔을 직면하지 않는다. 마음속 어딘가에 방을 만들어 거기에 이 트라우마를 가둬놓는다. 상처의 크기가 너무 커서 제대로 바라볼 수 없다. 그래서 코브의 무의식에서 아내는 무서운 모습으로 등장한다.

하지만 코브는 결국 아픔을 제대로 바라보고 끌어안는다. 그렇게 트라우마를 어루만지고 극복한다. 이 영화 전반에 반복적으로 흐르는 음악이 있다. 누구에게나 익숙한 멜로디인 프랑스 샹송이다. 노래 제목은 〈아니요, 나는 후회하지 않아요(Non, Je Ne Regrette Rien)〉다. 이 노래를 부른 가수는 에디트 피아프다. 놀런 감독은 왜 〈인셉션〉의 주요 테마곡으로 이 노래를 선택했을까.

피아프 역시 코브처럼 트라우마로 가득한 삶을 살았다. 피아프의 삶을 꿈에 비유하면 악몽이다. 그의 삶은 눈물로 가득했다. 그냥 눈물이 아니라 피눈물이다. 그런데 그가 눈감기 직전에 부른 노래가 바로 〈아니요, 나는 후회하지 않아요〉다. 그는 어떤 삶을 살았고, 그가 후회하지 않은 삶이란 어떤 것이었을까.

샹송의 왕

샹송이란 프랑스어로 '가요'라는 뜻이다. 흔히 프랑스 대중가요를 샹송이라고 한다. 피아프는 샹송 그 자체다. 프랑스에는 '에디트 피아프 박물관'까지 있다. 우리나라에서도 피아프 음악은 크게 사랑받았다. 에디트 피아프라는 이름도 모르고 샹송에 관심 없는 사람도 이 가수의 대표곡을 들으면 '아, 이 노래 많이 들어봤는데'

라면서 콧노래를 흥얼거릴 수 있을 정도다. 대중가요의 힘이란 그런 것이다.

세상에 노래를 잘하는 사람은 많지만, 감동적으로 노래를 잘 부르는 사람은 보물처럼 희귀하다. 감동적인 노래란 무엇인가. 이건 직관의 영역이어서 딱 잘라 설명하기는 어렵지만, 그런 가수의 목소리에선 인생의 맛이 느껴진다. 어떤 가수는 목소리에 삶을 담아 노래한다. 그런 음악을 들으면 이 가수가 걸어왔던 길을 가늠해보게 된다. 더 나아가 노래를 듣는 자신의 인생을 되짚는다. 노래는 그렇게 인간을 위로한다. 피아프는 바로 그런 노래를 부르는 가수였다.

피아프의 노래는 대부분 처연하다. 불어를 한마디도 알아듣지 못해도 이 감정은 절절하게 전달된다. 실제로 그의 노래에 등장하는 인물 대다수는 슬픈 삶을 짊어지고 사는 인간들이다. 열심히 일해도 가난을 탈출하기 어려운 노동자, 뒷골목에서 몸을 파는 매춘부. 피아프는 그런 사람들을 위한 노래를 불렀다. 피아프가 바로 자신의 노래에 등장하는 인간이었기 때문이다.

142센티미터 작은 참새

피아프는 1915년 파리 빈민가에서 태어났다. 그의 인생은 시작부터 진흙탕이었다. 아버지는 서커스 단원이었다. 어머니는 딸을 낳자마자 도망가버렸다. 먹고살기도 힘든 아버지는 어린 딸을 돌볼 수 없었다. 그는 피아프를 자신의 어머니에게 맡겼다. 피아프의 할머니는 사창가 포주였다. 보살핌을 받기는커녕 사실상 방치됐다.

1946년 뉴욕 순회 공연 당시 보컬 앙상블 '노래하는 친구들'
과 함께 오른 무대.

그의 유년 시절을 둘러싼 환경이 얼마나 열악하고 위험했을지는 상상조차 하기 어렵다. 백내장 때문에 시력을 거의 잃을 뻔했고 영양실조에 시달렸다. 끼니도 제대로 못 챙기며 성장기를 보낸 피아프는 키가 142센티미터에서 멈췄다. 그의 본명은 에디트 조반나 가시옹이다. 피아프로 불리게 된 건 그의 작디작은 몸집 때문이다. 피아프는 '작은 참새'라는 뜻이다. 에디트 피아프라는 이름 자체에 이 가수의 불우했던 삶이 각인돼 있다.

열 살 이후 피아프는 아버지를 따라 유랑 생활을 이어갔다. 아버지는 딸에게 타고난 노래 실력이 있다는 걸 알게 됐다. 그는 길거리에서 피아프에게 노래를 시켰다. 피아프는 노래를 부르고 구경꾼들에게 동전을 받았다. 하지만 이걸로는 생활이 되지 않았다. 그래서 자신이 자란 곳으로 갔다. 거기에서 돈을 벌었다. 피아프는 10대 시절부터 매춘을 했다. 이 시기에 한 남자를 만났고, 덜컥 임신했다. 자신의 삶도 돌보지 못하는 열일곱 살 소녀가 딸을 낳았다. 출산 후 얼마 안 돼 아이는 병에 걸렸다. 하지만 피아프가 할 수 있는 일은 아무것도 없었다. 아이는 제대로 치료도 못 받고 차갑게 식었다. 딸을 잃은 피아프의 마음은 무너졌다. 하지만 잔인한 삶은 계속됐다. 먹고살기 위해 카랑카랑한 목소리로 길에서 노래를 불렀다.

1935년 피아프에게 기회가 온다. 루이 루플레라는 남자가 길에서 노래를 부르는 소녀를 눈여겨본 것이다. 작은 체구에서 쏟아져 나오는 묘한 에너지에 매료됐다. 이 남자는 조그만 술집을 운영했다. 그는 피아프에게 자신의 가게에서 노래를 불러보라고 제안했다. 피아프라는 별명을 지어준 사람도 루플레였다. 그의 안목은 정확했다. 술집 손님들은 피아프의 노래에 마법처럼 푹 빠졌

　　　　　　　　　에디트 피아프

다. 피아프가 공연하는 날이면 술집은 만석일 정도였다. 피아프는 태어난 지 20년 만에야 비참한 길거리 생활을 청산했다. 무대 가수 일을 하면서 고정 수입을 얻었다. 그런데 문제가 터졌다. 구렁텅이에서 피아프를 꺼내준 루플레가 살해됐다.

피아프의 은인들

경찰은 피아프를 루플레 살인 공모자로 지목했다. 실제로 피아프에겐 아무 잘못도 없었지만 졸지에 은인을 배신한 사람으로 비난받았다. 피아프는 유치장 신세까지 졌다. 법원은 결국 피아프에게 무죄 판결을 내렸다. 누명을 벗긴 했지만 다시 삶은 막막해졌다. 절망에 빠진 피아프에게 레몽 아소라는 남자가 찾아왔다. 이 남자는 시인, 가수, 작곡가였다. 그리고 피아프의 목소리에 매료된 남자였다. 아소는 피아프의 스승을 자처했다. 피아프의 목소리와 창법은 분명히 매력적이었지만, 아직 다듬어지지 않은 원석이었다. 체계적인 음악 교육을 받은 적이 없었기 때문이다. 아소는 피아프에게 발성법, 발음, 무대 매너, 악보 읽는 법부터 옷을 입는 방식까지 알려줬다. 피아프는 다시 태어났다. 아소의 도움으로 피아프는 파리에서 가장 큰 뮤직홀 무대에 올라 노래를 불렀다.

이 공연에서 감명받은 사람 중에는 장 콕토가 있었다. 콕토는 시인, 소설가, 작곡가, 영화감독, 화가였다. 그는 프랑스 예술계를 대표하는 인물이었다. 예술가들조차 우러러보는 예술가였다. 피아프의 공연을 본 콕토는 일간지 《르 피가로》에 비평을 실었다. "에디트 피아프는 재능이 넘친다. 그는 누구도 흉내 낼 수 없는 여

가수다. 피아프 이전에 피아프는 없었고, 피아프 이후에도 피아프는 없을 것이다." 피아프의 시대가 열리는 순간이었다. 곧 제2차 세계대전이 터졌지만, 피아프는 계속 노래를 불렀다. 오히려 전쟁이라는 소용돌이 속에서 프랑스인들은 피아프의 절절한 목소리에서 위안을 얻었다. 그렇게 작은 참새는 서른 살이 되기 전에 프랑스 국민 가수 반열에 올랐다.

비극적인 사랑

비참하게 태어난 피아프에게는 음악이라는 재능이 있었고, 그를 진흙탕에서 꺼내준 은인도 있었다. 하지만 화려한 명성을 얻은 이후에도 그의 삶은 정돈되지 않았다. 따뜻한 사랑도, 사려 깊은 보살핌도 받지 못한 채 성장한 탓이었을까. 무대에서 내려오기만 하면 피아프는 곧바로 공허한 마음에 사로잡혔다. 이 허기짐을 채우기 위해 술과 약물에 의존하는 날이 많았다. 경제적으로는 풍족해졌지만, 마음은 여전히 진창이었다. 어렸을 적의 결핍을 보상받고 싶었던 걸까. 피아프는 사랑에 목말라했다. 그의 삶에는 남자가 많았다.

이브 몽탕과의 연애는 널리 알려진 일화다. 몽탕 역시 피아프처럼 샹송을 상징하는 전설적인 가수다. 두 사람이 처음 만났을 때 피아프는 이미 스타였고, 몽탕은 애송이에 불과한 무명 가수였다. 피아프는 몽탕에게 빠져들었고, 후원자를 자처했다. 둘은 연인이 됐다. 피아프의 전폭적인 지원으로 몽탕은 큰 무대에서 노래 부를 기회를 얻었다. 그렇게 또 한 명의 스타가 탄생했다. 몽탕은

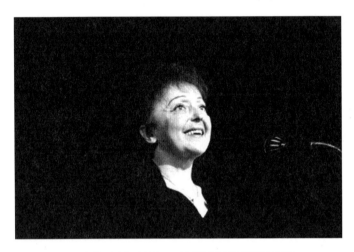

세상을 떠나기 1년 전인 1962년에 무대에 올랐던 에디트 피아프.

피아프만큼 명성을 얻었다. 그러자 이 남자는 볼일을 다 봤다는 듯 훌훌 연인을 떠나버렸다. 피아프는 다시 혼자 남겨졌다. 그 이후에도 피아프 곁에는 남자들이 왔다가 또 떠났다. 그들 대부분은 피아프의 명성이 필요한 남자들이었다.

2차 세계대전이 끝나고 피아프의 목소리는 미국으로도 뻗어나갔다. 프랑스를 떠나서 미국에서도 활발하게 활동했다. 이때 한 남자와 사랑에 빠진다. 그는 복서였다. 그냥 복서가 아니라 세계 챔피언이었다. 프랑스의 영웅이기도 했다. 이 남자의 이름은 마르셀 세르당이다. 그 역시 피아프처럼 유럽과 미국을 오가며 경기를 하는 월드 스타였다. 둘은 미국에서 만났고, 연인이 됐다. 훗날 피아프는 "내게 숱한 사랑이 있었지만, 진정한 사랑은 세르당뿐이었다"고 말했다. 1949년 10월이었다. 피아프는 공연 때문에 미국에 머물러 있었고, 세르당은 프랑스에 있었다. 피아프는 연인에게 하루빨리 자신을 보러 미국으로 오라고 부탁했다. 배를 타려던 세르당은 연인의 간절한 부탁을 받고 비행기를 탔다. 그 비행기는 대서양에서 추락했다. 이 비행기에 탑승한 승객은 모두 사망했다.

장밋빛 인생

연인을 잃은 피아프는 절망에 빠졌다. 만약 그에게 비행기를 타지 말고 배를 타고 오라고 했으면 어땠을까, 아니 애초에 이 남자와 만나지 않았으면 이런 비극이 안 생겼을 텐데. 피아프는 죄책감 때문에 몸을 부르르 떨었다. 한동안 노래도 부를 수 없었다. 하지만 이번에도 삶은 계속됐다. 피아프는 떠난 연인을 생각하며 노래

를 불렀다. 이런 가사가 흐른다. '만약 어느 날 갑자기 삶이 그대에 게서 나를 떼어놓는다고 해도 / 만약 당신이 죽어서 먼 곳에 간다 고 해도 / 조금도 중요하지 않아요, 당신이 나를 사랑한다면 / 나 또한 당신과 함께 죽는 것이니까요 / 우릴 위하여 영원을 가질 것 입니다.' 피아프의 대표곡 〈사랑의 찬가〉는 이렇게 탄생했다.

피아프는 가수로서 계속 승승장구했다. 하지만 인간으로서는 서서히 무너졌다. 삶은 마지막까지 잔인하게 굴었다. 피아프는 몇 번이나 교통사고를 당했다. 연약한 몸은 계속 부서졌다. 그중에는 자칫 목숨을 잃을 만큼 치명적인 사고도 있었다. 교통사고 후유 증에 시달리던 피아프는 약물과 술에 더 의존했다. 그리고 1963년 간암으로 세상을 떠났다. 겨우 48세였다.

비참한 삶을 견디다가 떠난 예술가의 이야기는 흔하다. 피아 프 역시 그런 예술가 중 한 명이다. 그의 삶은 드라마보다 더 드라 마 같다. 이 드라마의 장르는 비극이다. 하지만 피아프는 그렇게 생각하지 않았던 것 같다. 세상을 떠나기 3년 전, 1960년. 몸과 마 음은 망가질 대로 망가진 상태였다. 이때 피아프가 부른 곡이 〈아 니요, 나는 후회하지 않아요〉다. 마지막 남은 영혼 한 방울까지 다 끌어모아 노래를 불렀다. 눈물이 가득한 삶이었지만, 자신은 후회하지 않는다고.

서두에서 소개했던 영화 〈인셉션〉 얘기를 다시 꺼내보겠다. 이 영화를 본 사람들은 꿈과 현실의 관계에 대해 곰곰이 생각해 보게 된다. 꿈이란 무엇인가. 꿈에선 어떤 일도 일어날 수 있다. 무 서운 일도 일어나고, 달콤한 일도 일어난다. 하지만 분명한 건 악 몽이든 장밋빛 꿈이든 언젠간 끝난다는 거다. 현실은 어떤가. 마 찬가지다. 비극도 있고, 희극도 있다. 그리고 현실 역시 꿈처럼 언

젠간 종료된다. 그렇다면 넓은 의미에서 현실 역시 일종의 꿈이 아닐까.

피아프의 인생은 쓸쓸한 꿈이었다. 하지만 달콤한 순간도 있었다. 구렁텅이에 빠질 때마다 자신을 구해준 은인들이 있었고, 자신을 진심으로 껴안아준 연인도 있었다. 무엇보다 피아프는 모든 걸 다 쏟아내며 노래할 수 있었다. 그는 〈아니요, 나는 후회하지 않아요〉라는 곡을 불렀을 때, 이 달콤 쓸쓸했던 꿈이 곧 끝나리라는 것을 알았을 테다. 피아프는 후회에 파묻혀 울지 않았다. 사랑스럽고 따스한 기억만을 간직한 채 이 꿈에서 퇴장을 준비했다. 피아프의 삶은 그의 노래 제목처럼 〈장밋빛 인생〉이었다.

4부

캡틴, 마이 캡틴

17

데즈카 오사무 手塚 治虫

만화가, 1928-1989

만화의 신이 남긴 당부
데즈카 오사무

만화 왕국과 만화의 신 데즈카 오사무

만화, 애니메이션 영역에서 일본의 위상은 미국과 어깨를 나란히 한다. 미국에 디즈니가 있다면, 일본에는 지브리 스튜디오가 있다. 경제 규모로 보면 지브리는 디즈니와 비교가 되지 않는다. 하지만 지브리 작품이 남긴 문화적 유산은 디즈니에 밀리지 않는다.

일본 만화를 원작으로 둔 영화, 드라마, 게임은 지금도 전 세계 곳곳에서 제작되고 있다. 일본 만화가 대중문화에 끼친 영향은 일일이 헤아리기 어렵다. 일본이라는 만화왕국은 1946년 개국했다. 그전에도 일본에 만화가 없었던 건 아니다. 하지만 1946년이 만화왕국의 원년인 이유는 분명하다. '만화의 신' 데즈카 오사무가 데

뷔한 해이기 때문이다.

'리틀 보이'와 '리틀 보이'

1945년 8월 6일 히로시마에 원자폭탄이 떨어졌다. 도시는 거대한 무덤이 됐다. 세상을 삼키려던 일본의 야욕은 원자폭탄과 함께 산산조각 났다. 히로시마를 지옥으로 만든 원자폭탄엔 얄궂게도 귀여운 별칭이 붙어 있었다. 미군은 인류 최초 핵무기에 '리틀 보이'라는 코드명을 부여했다. 지름 71센티, 길이 3미터 '리틀 보이'는 인류에게 절멸의 공포를 안겼다.

1952년 일본에 또 다른 '리틀 보이'가 등장했다. 이번엔 정말로 소년의 모습을 한 로봇이었다. 이 소년은 히로시마에 떨어진 '리틀 보이'처럼 원자력을 동력 삼아 움직였다. 막강한 힘을 가진 소년은 하늘과 우주를 훨훨 날았다. 지구에 위험이 닥칠 때마다 인간을 위해 싸웠다. 어린이들은 이 소년을 친구처럼 여겼다. 어른들은 최첨단 과학으로 무장한 소년에게서 일본이 나아가야 할 미래를 봤다. 소년의 이름은 아톰(Atom)이다.

"만화의 세계에도 평화가 찾아왔습니다"

아톰과 미키 마우스를 나란히 놓고 비교하면 닮은 구석이 많다. 미키 마우스의 커다란 귀는 아톰의 뾰족한 뿔 모양 머리와 닮았다. 옷차림도 비슷하다. 두 캐릭터 모두 하의만 입고 있다. 둥그런

장화를 신은 점도 공통점이다. 아톰과 미키 마우스의 눈은 얼굴의 절반을 차지할 정도로 큼직하다.

데즈카는 1928년 오사카 인근 도시에서 태어났다. 같은 해 미국에서는 미키 마우스가 탄생했다. 허약했던 데즈카는 또래에게 괴롭힘을 당하는 소년이었다. 그는 학교보다 집을 좋아했다. 집에는 당시 귀한 물건인 영사기가 있었다. 데즈카는 디즈니 애니메이션과 찰리 채플린 영화를 보며 미국 대중문화 세례를 받는다. 디즈니 작품에 반한 데즈카는 만화가라는 꿈을 꾼다. 훗날, 데즈카는 아톰을 창조할 때 미키 마우스에 영향을 받았다고 고백했다.

데즈카가 데뷔하기 전 일본에서 만화는 유해한 문화일 뿐이었다. 군국주의에 물든 나라에서 한가하게 만화 따위를 그리는 학생은 체벌 대상이었다. 데즈카는 남몰래 그림을 그리며 꿈을 키워야 했다. 식민지를 늘려가던 일본은 자신감으로 가득했다. 기세등등한 나머지 1941년 선전포고 없이 미국을 공격했다. 미국은 즉각 일본 본토에 폭격기를 보내 보복했다. 만화가가 되고 싶었던 중학생 데즈카도 군수물품 공장에 강제 동원됐다. 그 기간 데즈카는 폭격으로 수많은 사람이 죽어가는 비극을 두 눈으로 목격했다.

아침에 눈을 뜨자마자 죽음을 걱정해야 하는 일상은 1945년 8월 15일 막을 내렸다. 원자폭탄의 위력에 놀란 일본은 항복을 선언한다. 데즈카는 이날을 자신의 만화가 시작된 날로 정했다. 1946년 데즈카는 『마아짱의 일기』라는 만화로 데뷔한다. 이 작품은 "만화의 세계에도 평화가 찾아왔습니다"라는 작가의 인사말로 시작한다.

데즈카가 아톰을 만든 이유

데즈카는『정글 대제』(1950)와『철완 아톰』(1952)으로 큰 인기를 얻으며 일찍이 스타 만화가 대접을 받았다. 두 작품은 각각『밀림의 왕자 레오』,『우주소년 아톰』이라는 타이틀로 우리나라에서 큰 사랑을 받았다. 귀여운 캐릭터가 동분서주하는 데즈카의 만화는 언뜻 어린이만을 위한 작품처럼 보인다. 하지만 그 안에는 어른을 위한 무거운 질문도 마련돼 있다. 그는 일본이 주변국에 저지른 참상, 핵이라는 진보가 초래한 지옥, 한국전쟁이라는 비극을 목격했다. '인권', '생명 존중'과 같은 가치들이 갈가리 찢겨졌다. 데즈카는 만화를 통해서 산산조각 난 평화를 다시 이어 붙이려 한 작가였다.

아톰의 이름은 당연히 '원자(Atom)'에서 따왔다. 일본인들은 원자력을 자유자재로 이용하는 아톰을 반겼다. 어떻게 자신의 나라를 할퀸 살상무기 이름을 가진 로봇에게 열광할 수 있었을까. 일본은 아시아 국가 중 서양 문명을 가장 빨리, 적극적으로 받아들여 성장한 나라다. 그들에게 원자라는 초월적인 힘은 증오의 대상이 아니라 따라잡아야 할 도전 과제였다. 그런 상황에서 등장한 아톰은 과학강국을 꿈꾸는 일본인들에게 희망의 아이콘으로 소비됐다.

하지만 데즈카는 맹목적으로 아톰을 찬양하는 세상을 보며 우울해했다. 그가 아톰을 통해 전하려 했던 메시지는 따로 있었다. 데즈카는 "과학과 개발의 폭주를 경계하기 위해 만든 캐릭터인 아톰이 도리어 과학의 총아로 떠받들어지는 상황이 슬프다"고 말했다.

인간의 마음을 가진 로봇 아톰은 종종 슬픔에 잠긴다. 아톰은 인간을 위해 싸우지만, 로봇이기에 영원한 이방인이다. 아톰에겐 '나는 무엇인가'라는 고민이 따라다녔다. 데즈카는 아톰의 쓸쓸한 뒷모습을 통해서 과학이라는 진보 뒤에 드리울 수밖에 없는 그림자를 보여주려 했다.

데즈카의 빛과 그림자

디즈니를 보며 성장했던 데즈카는 만화를 그리면서도 애니메이션 제작이란 야심을 품고 있었다. 이 꿈은 1963년에 실현됐다. 데즈카는 프로덕션을 차리고 애니메이션 버전 〈아톰〉을 만들었다. 일본 최초 TV 시리즈 애니메이션이었다. 〈아톰〉 최고 시청률은 40퍼센트에 달했다. 1965년엔 『정글 대제』를 애니메이션으로 만들어 큰 인기를 얻었다.

오늘날 애니메이터로서의 데즈카는 극과 극의 평가를 받는다. 데즈카는 인기 만화책이 애니메이션이라는 2차 창작물로 이어지는 일본 산업구조를 만들었다. 덕분에 일본 애니메이션의 폭발적인 성장을 이끌었다는 공을 인정받는다. 반대로, 데즈카를 애니메이션계 적폐로 보는 시선도 만만치 않다. 지브리 스튜디오 창립자 미야자키 하야오는 데즈카를 두고 "애니메이션 업계를 망친 인물"이라며 혹독한 평가를 내렸다.

2D 애니메이션은 '풀 애니메이션'과 '리미티드 애니메이션'으로 나뉜다. 전자는 1초에 24프레임을 사용해 자연스럽고 디테일한 표현을 가능케 한다. 후자는 1초에 10프레임만을 사용해 캐릭

터의 움직임이 투박스럽다. 당연히 제작비는 '풀 애니메이션'이 압도적으로 높다. 방송국은 데즈카에게 편당 50만 엔이라는 제작비를 제시했다. 애니메이션 업계는 "터무니없이 적은 금액"이라며 즉각 반발했다. 데즈카가 방송국 제안을 거절하길 원했다.

데즈카는 현실보다 꿈을 택했다. '리미티드 기법'을 도입해 저비용으로 아톰을 193회까지 제작했다. 염가 제작 시스템은 일본 애니메이션 산업 표본이 됐다. 경제 관점에서 보면, 적은 비용으로 최대 효율을 낸 데즈카는 일본이 애니메이션 왕국으로 도약하는 발판을 마련했다. 하지만 애니메이터들의 위상은 급격히 추락했다. 낮은 월급을 받고 격무에 시달리는 열악한 구조가 정착됐다. 몇몇 애니메이터가 과로로 쓰러졌고 다시 눈을 뜨지 못했다.

『블랙잭』, 『붓다』, 『불새』 …… 제2의 전성기

저가 애니메이션을 만드는 제작사가 우후죽순 늘었다. 데즈카 프로덕션은 경쟁에 밀려 1973년 도산한다. 데즈카는 다시 만화계로 돌아왔다. 이쪽도 상황은 녹록지 않았다. 아버지를 넘어서려는 아들처럼 신인 만화가들은 '만화의 신' 데즈카를 극복하려는 열정으로 가득했다.

그들은 데즈카가 정립한 화풍과 세계관을 버리기로 선언한다. 아톰, 레오처럼 둥글둥글한 귀여운 그림체 대신 뾰족하고 날카로운 화풍이 유행했다. 소년층을 공략했던 데즈카와 달리 성인층을 타깃으로 한 진지한 만화들이 쏟아졌다. 이런 장르를 '극화'라고 불렀다.

데즈카는 후배들의 도전에 뒷걸음질치지 않았다. 20년 넘게 고집했던 화풍을 버리고 '극화' 스타일을 받아들인다. 데즈카는 『블랙 잭』,『붓다』 등의 걸작을 그리며 제2의 전성기를 맞는다.

데즈카 오사무의 원칙

데즈카는 암으로 60세에 눈을 감았다. 당시 일본 평균 수명과 비교하면 장수했다고 볼 수 없다. 그런데도 미야자키 하야오는 "데즈카는 천수를 누리고 떠났다"고 말했다. 그는 애니메이터 데즈카는 미워했지만, 만화가 데즈카는 존경할 수밖에 없었다. 스스로도 데즈카의 그림을 따라 그리며 꿈을 키웠기 때문이다. 미야자키는 데즈카가 보통 사람보다 3배가량 일해온 장인이었기 때문에 60년을 살았어도 180년을 산 것이나 마찬가지라고 말했다.

만화를 향한 데즈카의 열정은 아톰의 능력처럼 초월적이었다. 그는 평생 700여 편의 만화를 남겼다. 종이로 따지면 15만 장이다. SF, 종교, 정치, 의학, 동성애, 악, 자연 등 이 세상 거의 모든 소재를 만화로 다뤘다. 말년에 건강이 악화돼 혼수상태에 빠진 데즈카가 눈을 뜨자마자 한 말은 "제발 부탁이니까 만화를 그리게 해줘"였다.

데즈카는 자신도 셀 수 없을 만큼 방대한 작품을 그렸지만 그 안엔 한 가지 원칙이 있었다. 데즈카는 후배들에게 이렇게 부탁했다. "만화를 그릴 때 반드시 지켜야만 하는 것이 있다. 그것은 기본적인 인권이다. 인권만은 절대로 건드려서는 안 된다. 그것은 전쟁이나 재해의 희생자를 놀리는 것, 특정 직업을 깔보는 것,

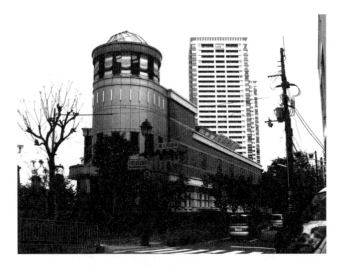

다카라즈카시에 위치한 데즈카 오사무 기념관.

데즈카 오사무 기념관 1층 전시 모습. 데즈카는 평생 700여 편의 만화를 그렸다.

민족이나 국민, 대중을 바보로 만드는 것이다."

데즈카의 원칙은 만화 바깥에서도 마땅히 지켜져야 할 가치다. 약자와 소수자를 조롱하는 혐오 표현이 유행어처럼 소비되는 지금 이곳에서 '만화의 신'이 남긴 말은 더욱 되새길 만하다.

18

에드워드 양 Edward Yang
영화감독, 1947-2007

영화가 수명을 늘려준다
에드워드 양

영화감독이 된 컴퓨터 회사 직원

1970년대는 독일 영화의 르네상스였다. 빔 벤더스, 베르너 헤어초크 등 젊은 서독 감독이 독일 영화의 위상을 높였다. 베르너 헤어초크의 〈아귀레, 신의 분노〉(1972)는 여전히 독일 영화 최고의 걸작으로 꼽힌다. 이 영화는 1970년대 미국에서 컴퓨터 회사에 다니던 에드워드 양의 인생도 바꿨다. 그는 〈아귀레, 신의 분노〉를 보고 충격을 받았다. 자신이 쌓아온 모든 것을 버리기로 한다. 고국에 돌아가 영화에 뛰어든다.

1970년대 말, 동아시아에서는 홍콩 영화가 대세였다. 관객들은 바바리코트를 걸친 사연 많은 남자들이 벌이는 암투에 매료됐

다. 하지만 인기는 오래가지 않았다. 1980년대 중후반부터 홍콩 영화의 열기는 빠르게 식었다. 이 틈에 대만 영화가 치고 나왔다. 세계 주요 영화 시상식에서 대만 감독들이 상을 휩쓸었다. 영화계는 이런 현상을 '대만 뉴웨이브'라고 불렀다. 이 물결의 중심에 있었던 인물이 에드워드 양이다.

'대만 뉴웨이브'의 탄생

2017년 한국에서 에드워드 양 감독의 〈고령가 소년 살인 사건〉이 개봉했다. 1991년에 제작된 영화가 26년 만에 지각 개봉한 것이다. 우리나라에서 〈고령가 소년 살인 사건〉은 미지의 작품으로 여겨졌었다. 명성은 자자했지만, 접할 방법은 요원했다. 1990년대에 열악한 화질의 복제 비디오가 음성적으로 유통됐을 뿐이다.

에드워드 양을 비롯한 '대만 뉴웨이브' 주역들이 등장하기 전까지 영화계에서 대만은 변방이었다. 민감한 정치 갈등이 뒤얽힌 대만에서 사회적 메시지를 담은 진지한 영화는 나오기 힘들었다. 금기는 언젠가 깨진다. 변화는 1982년에 개봉한 〈광음적고사〉부터였다. 〈광음적고사〉는 젊은 감독 4명이 의기투합해 만든 옴니버스 영화로, 대만 사회를 날카롭게 바라보는 작품이었다. 에드워드 양은 두 번째 에피소드 연출을 맡아 주목받았다. 이후 첫 장편 데뷔작 〈해탄적일천〉(1983)과 〈타이페이 스토리〉(1985), 〈공포분자〉(1986)를 차례대로 내놓으며 이름을 알렸다. 동갑내기 감독 허우 샤오시엔과 함께 대만 영화의 희망으로 떠올랐다.

허우 샤오시엔은 〈비정성시〉(1989)로 베니스 영화제 황금사자

상을 받았다. 일본 지배에서 벗어난 직후 대만을 그린 작품이다. 격동하는 사회 속에서 겨우 버티며 살아가는 사람들과, 끝내 격류에 휩쓸리는 삶을 다룬 영화다. 〈비정성시〉로 허우 샤오시엔은 '대만 뉴웨이브' 주역 중에서 저 앞으로 치고 나갔다. 에드워드 양은 〈비정성시〉에 화답하듯 〈고령가 소년 살인 사건〉을 들고 세상에 나왔다. 〈비정성시〉가 1940년대 후반 대만 사회를 담았다면 〈고령가 소년 살인 사건〉은 그로부터 10년 후의 대만을 이야기한다.

대만 현대사 다룬 〈고령가 소년 살인 사건〉

1961년 대만 수도 타이베이 한복판에서 14세 소년이 또래를 칼로 찔러 살인했다. 대만 최초 미성년자 살인으로 기록된 사건이다. 당시 에드워드 양은 살인을 저지른 소년과 같은 나이였다. 〈고령가 소년 살인 사건〉은 그날의 실제 사건을 다룬 작품이다.

〈고령가 소년 살인 사건〉은 대만 현대사 배경지식이 필요한 영화다. 대만은 일본에 50년간 식민 통치를 받았다. 1945년 일본이 패망한 후 중국 본토에서 마오쩌둥의 공산당과 장제스의 국민당이 패권을 잡기 위해 내전을 벌인다. 싸움에서 밀린 국민당은 대만으로 도피해 새 거점을 세웠다. 대만에 살고 있었던 본성인은 국민당과 함께 밀려들어 온 외성인의 등쌀에 밀려난다. 수적으로는 본성인이 압도적으로 많았지만, 요직은 외성인이 독차지했다. 본성인과 외성인의 크고 작은 갈등이 이어졌다. 1947년 '2·28 사건'이라는 비극이 발생한다. 차별에 항의하는 본성인과 이를 억누르려는 외성인이 물리적으로 충돌한 사건이었다. 이 사태로 학살

당한 본성인은 최소 3만 명이 넘었다. 본성인을 무력 진압한 국민당은 계엄령을 선포하고 공포로 대만을 다스린다. 계엄령은 40년이나 이어졌다. 이 기간에 '2·28 사건'은 입 밖으로 꺼내면 안 되는 금기였다. 〈고령가 소년 살인 사건〉은 바로 이 시기에 관한 영화다.

영화 배경은 1960년 전후다. 주인공 소년 샤오쓰의 가족은 공산당 압제를 피해 중국에서 대만으로 넘어온 외성인이다. 당시 대만은 혼돈 자체였다. 일본 지배에서 벗어났지만, 여전히 라디오에선 일본 노래가 흐른다. 소년들은 일본군이 남기고 간 사무라이 검을 휘두르며 논다. 미국이라는 새로운 물결까지 가세한다. 소년들은 엘비스 프레슬리 노래를 따라 부르고, 존 웨인 영화에 열광한다. 남겨진 것과 새로 밀려들어오는 것이 한데 뒤섞인다. 본성인과 외성인의 갈등처럼 뒤섞인 것들은 종종 불화한다. 불안한 어른들을 보며 성장하는 소년들은 저절로 힘의 논리를 체화한다. 갱단을 조직해 걸핏하면 경쟁 조직과 패싸움을 벌인다. 순박했던 소년 샤오쓰도 갱단과 어울린다. 가랑비에 옷 젖듯 폭력에 물든다.

〈고령가 소년 살인 사건〉은 어둡고 잔혹했던 시대에 관한 영화다. 그런데도 이 영화는 애틋하다. 종종 아름답기까지 하다. 에드워드 양은 대만 역사와 개인의 기억 중 어느 하나를 우위에 두지 않는다. 영화는 주인공 샤오쓰 주변 인물에게도 충분히 지분을 부여한다. 난폭한 시대를 자신만의 방식으로 헤쳐나가려는 사람들을 거대한 풍경화처럼 펼쳐놓는다. 비난도 옹호도 하지 않는다. 이런 시대가 있었고, 이런 사람들이 살았다고 보여줄 뿐이다. 이 영화의 영어 제목은 〈A Brighter Summer Day〉다. 샤오쓰와 그의 주변 사람들에게도 '눈부신 여름날'은 있었다.

자신의 뒤통수도 못 보는 사람들

에드워드 양의 또 다른 대표작은 〈하나 그리고 둘〉이다. 이 영화는 정작 대만에서 상영되지 못했다. 〈고령가 소년 살인 사건〉 이후 1990년대 중반부터 에드워드 양에게 힘든 시기가 찾아왔다. 대만 영화계는 중국 본토 출신에다가 미국 생활까지 오래한 에드워드 양을 고깝게 여겼다. 그들은 "지나치게 예술성만 추구하는 감독"이라며 에드워드 양을 공격했다. 돈이 안 되는 영화를 만드는 감독들 탓에 대만 영화 산업이 발전하지 못한다며 비난했다. 에드워드 양은 자국에서 투자자를 찾기 어려웠다. 〈하나 그리고 둘〉은 일본 자본으로 제작됐다. 그는 이 영화로 칸 영화제에서 감독상을 받았다. 미국에서는 전미비평가협회 작품상을 수상한다. 국제적인 성공을 거둔 뒤에도 대만 극장엔 걸리지 않았다.

영화는 여덟 살 꼬마 양양의 외삼촌 결혼식 장면으로 시작한다. 이미 신부 배 속에는 새 생명이 들어 있다. 같은 날 저녁, 집안의 큰 어른인 양양의 외할머니가 쓰러져 혼수상태에 빠진다. 의사는 가족들에게 마음의 준비를 하라고 말한다. 탄생과 죽음을 나란히 놓고 시작한 영화는 삶이라는 여정 속에서 방황하는 사람들을 보여준다. 양양의 엄마는 깊은 회의에 빠진다. 침대에 누워 죽음만을 기다리는 엄마를 보며 허무함에 몸서리친다. 결국 잠시 집을 떠나 절에 머문다. 그사이 양양의 아빠는 30년 전 연인과 재회한다. 잊었다고 여긴 감정들이 다시 피어오른다. 흔들리는 마음을 다잡고 다잡는다. 양양의 누나는 자기 때문에 외할머니가 쓰러졌다는 죄책감에 주눅 든다. 친구의 전 남자 친구와 서툰 연애를 하다가 끝내 버림받기도 한다.

양양의 손엔 언제나 아빠가 준 카메라가 들려 있다. 그는 '남들이 모르는 것을 알려주고 싶다'며 사진을 찍기 시작한다. 양양이 찍은 건 가족들의 뒤통수였다. 가족은 영화 마지막에 할머니 장례식장에서 한데 모인다. 저마다의 풍랑에서 겨우 빠져나온 채로.

〈하나 그리고 둘〉은 손에 쥔 모래알 같은 삶을 다룬 작품이다. 내 것으로 생각한 내 삶이 서서히 줄어듦을 느낄 때 우린 외롭고 초조하다. 걱정은 늘고, 같은 실수를 반복하고, 후회는 차곡차곡 쌓인다. 새로운 의미를 찾고 무언가를 쟁취하려 몸을 곧추세워도, 예고 없이 내리는 소나기 때문에 다시 웅크리고 만다. 영화는 자신의 뒤통수조차 못 보는 우리의 한계를 직시하고, 받아들이면 어떻겠냐고 말한다. 나를 대신해 나의 뒷모습을 바라봐주는 사람들과 부대끼고 위로하며 새로운 하루를 맞이하자고 말이다. 하나와 하나가 만나 둘이 되듯이.

영화가 인간의 수명을 세 배 늘렸다고?

〈하나 그리고 둘〉은 에드워드 양의 유작이다. 그는 2007년 결장암으로 눈을 감았다. 그래서 이 영화의 어떤 대사들은 감독의 유언처럼 들린다. 이런 대사가 나온다. "영화가 탄생한 이래 인간의 수명이 세 배나 늘었대." 영화로 타인의 삶을 체험할 수 있기 때문에 그만큼 인생 경험치도 늘어난다는 의미다.

에드워드 양은 훌륭한 영화를 보면 작품 속 현실을 직접 겪은 듯한 착각에 빠진다고 말했다. 관객들이 자신의 영화에서도 그런

느낌을 받길 원했다. 〈고령가 소년 살인 사건〉은 대만의 불안한 공기를 가득 들이마시게 한다. 〈하나 그리고 둘〉은 관객들 저마다 자신의 삶을 천천히 되짚도록 만든다.

　누구나 영화를 본다. 영웅이 나오는 영화, 권투선수가 나오는 영화, 요리사가 나오는 영화, 조폭이 나오는 영화, 노인이 나오는 영화. 두 시간 남짓한 시간 동안 관객들은 다른 세계에 산다. 좋은 영화란 무엇인가. 아마도 에드워드 양의 영화처럼 우리의 수명을 늘려주는 작품일 테다. 다른 세상을 보여주고, 타인을 헤아려보게 하고, 나 자신을 들여다보게 만드는 영화들. 인간에게 영화가 필요한 이유는 여기에 있다.

19

미우라 겐타로 三浦 建太郎
만화가, 1966-2021

전력투구로 싸웠던 남자
미우라 겐타로

일본 대중문화가 수입되던 세기말

국내에 일본 대중문화 콘텐츠가 공식 수입된 건 1998년부터다. 김대중 전 대통령은 "21세기는 문화 산업의 시대이며, 더 이상의 문화 쇄국 정책은 누구에게도 도움이 되지 않는다"며 빗장을 풀었다.

1998년 국내 극장에 처음으로 일본 영화가 걸렸다. 기타노 다케시 감독의 〈하나비〉였다. 이듬해에는 〈러브 레터〉가 개봉했다. 이 영화는 신드롬이라는 말이 나올 만큼 대성공했다. 관객 100만 명 이상을 극장으로 이끌었다. '오겡키데스카'라는 극 중 대사가 전 국민 유행어가 됐다. 이렇게 세기말이라는 어수선한 분위기 속

에서 일본 대중문화는 국내에 정식으로 들어왔다.

하지만 공식적으로 한일 대중문화 교류를 시작한 1998년 이전부터 이미 일본 문화는 우리나라 깊숙한 곳까지 침투한 상태였다. 1990년대 초반부터 젊은 세대는 음지에서 '엑스 재팬' 음악을 듣고, '지브리' 애니메이션을 봤다. 무엇보다 일본 만화책에 푹 빠졌다. 정부가 수입을 금지해도, 일본 만화책은 국내에 불법적인 방식으로 퍼졌다. 일명 해적판이 판을 쳤다. 해적판이란 원작자 허가 없이 무단으로 복제된 불법 콘텐츠를 말한다.

한국 청소년은 몰래몰래 해적판으로 일본 만화책을 돌려봤다. 『드래곤 볼』, 『슬램 덩크』처럼 대중문화에 큰 획을 그은 만화책 역시 처음엔 해적판으로 유통됐다. 『드래곤 볼』은 『드라곤의 비밀』, 『슬램 덩크』는 『스람 던크』라는 제목의 해적판으로 국내에 소개됐다.

국내 출판계는 일본 만화에서 돈 냄새를 맡았다. 그래서 일찍이 『드래곤 볼』, 『슬램 덩크』 판권을 사서 국내에 정식 출간했다. 1998년 이전부터 일본 만화책만큼은 공식적으로 수입된 것이다. 그런데 『드래곤 볼』, 『슬램 덩크』 못지않게 인기가 있었지만 좀처럼 정식 수입되지 않고 해적판으로만 떠돌던 만화책이 있었다. 해적판 제목은 『불멸의 용병』이었다. 이 작품은 문화 빗장이 풀린 다음 해인 1999년이 돼서야 정식 수입됐다. 그제야 『불멸의 용병』이라는 제목은 『베르세르크』로 정정됐다.

다크 판타지의 표본『베르세르크』

『베르세르크』가 한참 늦게 정식 수입된 것은 수위 때문이다. 소년만화 상징인『드래곤 볼』,『슬램 덩크』와 다르게『베르세르크』는 성인조차 감당하기 버거운 잔혹한 장면이 가득하다. 해적판이 돌아다니던 시기부터『불멸의 용병』은 불온 서적과 비슷한 지위를 누렸다. 온갖 기기괴괴한 소문이 가득한 만화였다. 해적판 버전에서도 잔혹한 장면 상당수는 삭제됐을 정도였다.

1989년 연재를 시작한『베르세르크』는 다크 판타지라는 장르를 개척한 만화로 평가받는다. 어둡고, 암울하고, 절망적인 세계관을 기반으로 한 판타지 콘텐츠를 이야기할 때 절대 빠지지 않는 작품이『베르세르크』다. 서양 중세시대가 배경인 덕분에 서구권에서도 큰 인기를 얻었다. 전 세계적으로 4000만 부 이상이 팔렸다.

주인공 이름은 가츠다. 그는 교수형으로 처형돼 나무에 대롱대롱 매달린 시체로부터 태어났다. 목숨을 잃은 만삭 임산부의 자궁에서 흘러나온 것이다. 그곳을 지나가던 용병부대가 아이를 발견하고 거둔다. 아이는 용병단 일원으로 성장해 크고 작은 전장에서 공을 세운다.

가츠는 운명의 상대를 만난다. 그리피스라는 남자다. 그리피스는 '매의 단'이라는 용병단을 이끄는 매력적인 인물이다. 가츠는 기꺼이 그리피스의 꿈에 힘을 보태기로 하고 '매의 단'에 들어간다. 가츠와 그리피스는 치열한 전장을 함께 누비면서 우정을 쌓는다.

하지만 운명은 비극적인 방식으로 흘러간다. 그리피스는 세상을 지배할 힘을 얻기 위해 악마와 계약한다. 이 계약이 성사되려면 그리피스는 가장 소중한 것을 바쳐야 한다. 그는 가족이나 다

름없는 '매의 단'을 통째로 제물로 바친다. '매의 단' 단원들이 악령에게 몰살당하는 장면은 일본 만화를 통틀어서도 가장 잔혹한 순간으로 꼽힌다. 지옥 그 자체다.

가츠는 이 학살에서 눈 하나, 팔 하나만 잃고 살아남았다. 하지만 영원히 풀 수 없는 저주를 받았다. 제물로 바쳐진 사람에겐 낙인이 찍힌다. 이 낙인을 가진 사람은 악령의 표적이 된다. 밤만 되면 온갖 기괴한 마물이 스멀스멀 어둠 속에서 튀어나와 가츠의 목숨을 노린다. 가츠는 굴복하지 않고 싸운다. 검을 휘두르고, 휘두른다. 끝이 없지만 계속 싸운다. 그래서 그는 종종 미쳐버린다. '베르세르크'라는 단어 자체가 게르만어로 '광전사'라는 뜻이다. 가츠는 오직 상대를 죽이겠다는 원한만으로 펄떡거리며 자신보다 큰 거대한 검을 휘두른다.

운명에 대항하는 자

『베르세르크』는 운명에 관한 작품이다. 인간이 자신에게 주어진 운명을 거스르는 것이 가능한가에 대해 묻는다. 가츠는 가혹한 운명 앞에서 무릎 꿇지 않는다. 결코 끝나지 않을 싸움을 계속한다. 그는 그리피스에게 복수하기 위해 매일 밤 피를 흘리면서 처절하게 앞으로 나아간다.

『베르세르크』는 묵시록적인 공기가 가득한 작품이다. 종말이 닥치기 직전 세상처럼 칠흑 같은 어둠이 짙게 깔려 있다. 인간 내면 깊숙한 곳에 있는, 상상하기도 싫은 어둠을 적나라하게 끄집어낸다. 고문, 종교 박해, 마녀사냥, 악마 숭배처럼 판타지 세계가 아

니라 실제로 인류가 저질러온 온갖 만행을 묘사한다.

공포와 악에는 헤아리기 어려운 힘이 있다. 많은 사람이 굳이 유쾌하지 않은 공포 영화를 계속 보는 이유도 거기에 눈을 뗄 수 없는 어떤 마력이 있어서다. 『베르세르크』라는 만화에 깃든 힘은 압도적이다. 이 작품을 평가할 때 가장 많이 등장하는 수식어가 '압도적'이라는 형용사다. 블랙홀처럼 무자비하게 독자를 끌어당기는 힘이 있다. 이게 가능한 건 압도적이라고 표현할 수밖에 없는 작화 때문이다.

『베르세르크』 작화는 만화책이라는 장르가 도달할 수 있는 최고 경지를 몇 번이나 경신했다. 작화로만 따지면 『베르세르크』의 경쟁자는 『베르세르크』밖에 없었다. 연재가 진행될수록 그림체는 더 진화했다. 뒤로 갈수록 한 컷 한 컷이 작품처럼 느껴질 정도다.

장인정신으로 설명하기 어려운 집념

『베르세르크』를 그린 작가 미우라 겐타로의 삶에 대해 알려진 건 많이 없다. 그의 삶은 온통 『베르세르크』뿐이다. 대학교를 졸업하자마자 『베르세르크』를 연재한 작가는 눈감기 직전까지 『베르세르크』에만 매달렸다. 1989년부터 30년 넘게 연재했지만, 『베르세르크』 단행본은 40권에 불과하다. 한 권이 나오는 데 1년 이상 걸리기 일쑤였다. 독자들은 내심 다음 이야기가 빨리 나오길 바라면서도, 작화 퀄리티를 고려하면 연재 속도가 느릴 수밖에 없는 상황을 납득해야 했다.

일본은 장인정신을 중시하는 국가다. 그런 일본에서도 겐타로가 만화를 대한 자세는 장인정신만으로는 설명하기 어려운 무언가가 있다. 일본 만화계는 도제식 시스템으로 돌아가는 구조다. 인기 만화가는 꽤 많은 문하생을 거느리면서 제자를 양성한다. 제자들은 스승 작품에 밑그림을 그리는 식으로 기여한다.

하지만 겐타로는 인기 작가가 된 이후에도 가급적 조수를 고용하지 않았다. 자신의 기준을 충족하는 문하생을 구하기가 어려웠기 때문이다. 그를 만족시킬 만큼 뛰어난 작화 실력을 갖춘 만화가라면 이미 문하생 딱지를 떼고 자기 이름을 내건 만화를 그릴 준비가 됐다는 뜻이기도 했다. 그래서 겐타로는 긴 시간 동안 고독한 싸움을 했다.

그는 결혼도 하지 않고, 휴가를 즐기지도 못하고, 크리스마스에 외출도 못 했다. 꼬박 하루에 15시간 이상씩 그림만 그렸다. 작화 디테일을 보면 '한 땀 한 땀 그렸다'는 표현 말고는 달리 할 말이 없다. 그는 몇 날 며칠을 밤새워 그림을 그리고도 마음에 들지 않으면 처음부터 다시 그렸다.

"올해에는 벚꽃을 볼 수가 없었습니다"

그는 어떤 마음으로 그림을 그렸을까. 겐타로는 『베르세르크』를 연재했던 잡지에 정기적으로 코멘트를 남겼다. 이 짧은 일기를 읽으면 마음이 좋지 않다.

"40도 이상의 고열이 있었는데 쉬는 날은 1년에 2일밖에 없었다."(1993년) "매년 크리스마스에도, 설날에도 일하고 있다. 가끔

씩은 설 음식을 먹고 싶다."(1994년) "오랜 시간 동안 사람과 만나지 않으면 말을 잘 못하게 된다."(2002년) "과로로 또다시 쓰러졌다."(2005년) "올해에는 벚꽃을 실제로 볼 수가 없었다."(2011년)

한 인간에게 주어진 에너지에는 총량이 있다. 겐타로는 에너지 대부분을 『베르세르크』에 쏟았다. 그래서 그의 만화는 완벽에 가깝다. 하지만 만화 바깥의 삶을 돌보지 못했다. 칙칙한 작업실 안에 있느라 수십 번이나 봄을 놓쳐버렸다.

가츠가 끝나지 않을 싸움임을 알면서도 계속 검을 휘둘렀듯이, 작가도 묵묵히 그리고 또 그렸다. 어떤 완벽주의자들은 불가능해 보이는 꿈을 붙잡고자 자기 자신을 통째로 내던진다.

그는 겨우 55세라는 나이에 떠났다. 30년 이상을 연재하고도 『베르세르크』는 미완으로 남았다. 날마다 영혼 한 방울까지 쥐어짜며 사는 사람답게 그는 2010년대 들어서부터 건강 문제로 여러 차례 휴재했다. 그렇지만 포기하지 않고 돌아왔다.

비록 속도는 더 느려졌지만, 설명하기 어려운 초월적 의지로 그림을 그렸다. 몸이 부서지는 와중에도 그림은 견고했다. 이런 천재들의 집념은 축복이자 저주다. 가츠가 밤만 되면 대검을 휘둘러야 했듯이, 겐타로도 운명이 그를 강제로 멈춰 세울 때까지 계속 싸웠다. 『베르세르크』를 사랑한 사람들은 가츠의 처절한 전투를 오랫동안 기억할 테다. 그리고 가츠 못지않게 외로운 사투를 벌인 작가를 생각할 것이다.

20

히스 레저 _{Heath Ledger}
배우, 1979-2008

반짝이는 청춘
히스 레저

요절한 가수를 동경한 배우?

닉 드레이크라는 영국인 가수가 있었다. 시인처럼 쓸쓸함을 풍기는 청년이었다. 그는 통기타를 연주하며 나직하게 슬픔과 허무에 관한 노래를 불렀다. 세 장의 앨범을 발표했는데, 비평가들의 찬사가 쏟아졌다. 하지만 대중의 평가는 차가웠다. 닉 드레이크가 활동한 1970년대 영국은 데이비드 보위 시대였다. 청춘들은 보위 음악처럼 새롭고 다채로운 무언가를 원했다. 닉 드레이크 장르는 포크송이었다. 낡은 음악 취급을 받았다. 앨범은 거의 팔리지 않았다. 닉 드레이크는 자신의 음악처럼 우울에 빠졌다. 그는 1974년 항우울제를 너무 많이 삼켜 26세에 요절했다. 닉 드레이크는 죽

은 후 성공했다. 1980년대 말부터 닉 드레이크 음악이 조명받았다. 내성적인 예술가가 쓴 섬세한 가사와 우울하지만 아름다운 선율이 라디오 주파수를 타고 전 세계에 퍼졌다. 오늘날 닉 드레이크는 "미국에 밥 딜런이 있다면 영국엔 닉 드레이크가 있다"는 말이 있을 만큼 포크송 전설로 추앙받는다.

영국에서 1만 5,000킬로미터 떨어진 호주에도 닉 드레이크 음악이 도착했다. 그곳 청춘들도 일찍 저문 천재 가수의 음악을 들으며 감상에 빠졌다. 그중엔 히스 레저도 있었다. 닉 드레이크 음악에 푹 빠진 히스 레저는 "나는 닉 드레이크처럼 살고 싶다"는 말을 종종 했다. 훗날 미국으로 건너가 할리우드 스타가 된 이후에도 히스 레저는 닉 드레이크를 향한 애정을 계속 드러냈다. 그는 닉 드레이크 전기 영화를 연출하고 출연할 계획도 세웠다. 닉 드레이크처럼 살고 싶었던 히스 레저는 삶의 마지막 챕터만큼은 그가 뱉은 말처럼 됐다. 그는 닉 드레이크처럼 이른 나이에 갑자기 떠났고, 죽은 후에 신화가 됐다.

조커의 가면 뒤에는

스타의 요절에는 그럴듯한 이야깃거리가 달라붙는다. 히스 레저가 떠난 후에도 그랬다. 그가 영화 〈다크 나이트〉(2008)에서 연기한 조커는 악몽 그 자체였다. 걸음걸이, 손동작, 말투, 표정 등 모든 면에서 히스 레저는 악마였다. 배트맨이 주인공인 영화에서 악당이 영웅의 존재감을 압도했다. 히스 레저는 영화가 개봉하기 직전 예고 없이 죽었다. 세상은 '조커의 저주'가 젊은 배우를 데려갔

멜버른 거리의 조커 벽화. 영화 <다크 나이트>에서 히스 레저가 연기한 조커는
영화 역사상 최고의 악역으로 꼽힌다.

제64회 베니스영화제에 참석한 영화 <아임 낫 데어>의 감독과 배우들. (왼쪽부
터) 리처드 기어, 토드 헤인즈, 샬롯 갱스부르, 히스 레저.

다며 수군거렸다. 히스 레저가 조커라는 캐릭터를 제대로 이해하기 위해 오랫동안 호텔 방에 틀어박혀 악을 탐구했다는 사실이 알려졌다. '괴물의 심연을 바라볼 때 심연이 당신을 바라보지 않도록 주의하라.' 니체가 남긴 말처럼 히스 레저가 조커에 지나치게 몰입한 탓에 착란 증세를 보였고, 그 결과 마약에 빠져 스스로 세상을 등진 것이란 추측이 퍼졌다.

히스 레저의 사인은 자살이 아니다. 마약을 투약하지도 않았다. 그는 우울증과 불면증에 시달렸다. 수면제, 진통제, 진정제 등 독한 약을 한번에 입에 털어 넣었다. 약물 과다 복용 부작용이 히스 레저의 목숨을 앗아갔지만, 여전히 세상은 이 죽음을 조커와 연관 지으려 한다. 재능 있는 배우가 영혼을 바쳐 조커라는 악마를 창조하고, 그 대가로 소멸해버렸다는 서사는 꽤 그럴듯해 보이기 때문이다. 히스 레저가 창조한 조커는 분명히 영화사에서 두고 두고 회자될 캐릭터다. 하지만 조커라는 끔찍한 얼굴로만 히스 레저를 기억하는 건 조금 부당하다. 조커라는 악마의 가면 뒤에는 반짝이는 청춘이 있었다.

미국 진출 후 곧장 스타가 되다

얼굴에 가득했던 주근깨는 바닷마을의 따사로운 햇볕 때문이었을까. 히스 레저는 호주 퍼스에서 태어났다. 퍼스는 호주 서쪽 도시로 인도양을 마주 보고 있다. 일조량이 풍부해서 한겨울에도 따뜻하다. 구름 한 점 없는 청량한 날씨가 매력인 도시다. 히스 레저는 퍼스와 닮았다. 낙관적이고 쾌활하고 막힘 없었다. 그는 캠코

더와 필름 카메라를 들고 다녔다. 일기 쓰듯이 영상으로 자신을 기록하고 친구와 일상을 담았다. 영상이든, 사진이든, 음악이든 무언가를 창조하고 싶은 열망으로 가득했다. "더 넓은 세상을 보고 싶다"며 고등학교를 자퇴하고 시드니로 향했다. 무작정 오디션을 봤고 TV 드라마 조연 역할을 따내며 배우 커리어를 시작했다. 이후 여러 호주 드라마에 출연하며 얼굴을 알렸다.

할리우드에서 연락이 왔다. 스무 살 호주 청년은 미국으로 갔다. 히스 레저의 할리우드 데뷔작은 〈내가 널 사랑할 수 없는 10가지 이유〉(1999)다. 셰익스피어 희곡 『말괄량이 길들이기』를 재해석한 하이틴 로맨스 장르다. 히스 레저는 껄렁껄렁하지만 매력적인 고등학생 패트릭 역할을 맡았다. 하이라이트는 패트릭이 좋아하는 여학생의 화를 풀기 위해 유명한 팝송 〈Can't take my eyes off you〉를 부르는 장면이다. 운동장 스탠드에서 방방 뛰어다니며 연인에게 노래를 선물한다. 청량함 가득한 이 장면은 미국 하이틴 영화의 상징이 됐다. 호주에서 막 날아온 스무 살 청년은 데뷔와 동시에 할리우드 아이돌이 됐다.

"나는 다시 쌓기 위해 내 커리어를 파괴한다"

히스 레저에게 캐스팅 제의가 쏟아졌다. 대부분 〈내가 널 사랑할 수 없는 10가지 이유〉처럼 하이틴 로맨스 장르였다. 히스 레저는 데뷔작과 비슷한 영화를 모두 거절했다. 그는 스타의 화려함보다는 예술가의 길을 동경했다. 보통의 성공이 아니라 위대한 성공을 원했다. 그러려면 하이틴 영화처럼 특정 장르에 매몰되면 안 됐다.

"나는 다시 쌓기 위해 내 커리어를 파괴한다"라며 차기작으로 〈패트리어트: 늪 속의 여우〉(2000)를 선택했다. 18세기 미국 독립전쟁을 다룬 작품이다. 히스 레저는 자신처럼 호주 출신 배우인 멜 깁슨과 호흡을 맞췄다. 대배우 멜 깁슨을 스승으로 삼으며 그에게서 많은 것을 흡수했다. 이 영화로 히스 레저는 하이틴 무비스타라는 이미지를 덜어냈다. 배우로서 진지하게 평가받기 시작했다. 2001년에는 〈기사 윌리엄〉에서 첫 단독 주연을 맡으면서 존재감을 키웠다.

호주에서 건너온 풋풋한 미남 이미지를 완벽히 증발시킨 영화는 이안 감독의 〈브로크백 마운틴〉(2005)이다. 이 작품에서 히스 레저는 카우보이다. 그리고 게이다. 〈와호장룡〉(2000)으로 유명한 이안 감독은 여백이라는 정서를 잘 쓰는 연출가다. 〈브로크백 마운틴〉도 여백이 탁월한 작품이다. 배경은 미국 와이오밍주 깊은 산골이다. 영화는 너른 들판과 투명한 하늘을 보여주는 데 많은 시간을 할애한다. 자연이 내준 여백 안에서 히스 레저는 자연스럽게 사랑을 한다. 남자와 남자의 사랑에는 기쁨과 충만함보다는 상처와 여백이 더 많다. 이뤄질 수 없는 사랑을 조용히 삭이고 삭이는 히스 레저의 연기에서 관객들은 아릿함을 느꼈다. 영화에서 히스 레저는 많은 말을 하지 않는다. 그러면서도 서늘한 외로움을 뿜어낸다. 〈브로크백 마운틴〉에 쏟아진 호평에는 히스 레저 연기에 대한 놀라움으로 가득하다. 이 영화 덕분에 히스 레저는 진짜로 사랑을 얻었다. 작품에 함께 출연한 배우 미셸 윌리엄스와 연인 관계로 발전했다. 둘은 딸 마틸다를 낳았다.

히스 레저가 조커 역할에 캐스팅됐다는 소식이 들리자마자 배트맨 시리즈 팬들은 혹평을 퍼부었다. "히스 레저가 연기를 잘하는 건 인정한다. 하지만 조커를 맡기에 그의 이미지는 너무 로

맨틱하다"라는 식의 불만이 쏟아졌다. 〈브로크백 마운틴〉에서 여린 마음을 지닌 카우보이를 연기한 배우에게서 조커를 떠올리긴 쉽지 않았다. 더구나 사람들 머릿속에는 1989년 개봉한 〈배트맨〉에서 잭 니컬슨이라는 위대한 배우가 연기한 조커가 선명히 들어 있었다. 히스 레저가 발버둥 쳐도 잭 니컬슨 발끝에도 닿지 못하리라 확신했다. 하지만 결과는 우리가 아는 그대로다. 잭 니컬슨이 히죽거리는 광대 살인광이었다면, 히스 레저는 자연재해와 같은 무자비한 악마였다. 히스 레저는 잭 니컬슨을 흉내 내지 않고 새로운 조커를 탄생시켰다. 이렇게 놀라운 변신을 보여주고 히스 레저는 영영 사라져버렸다.

유쾌한 장례식

그는 왜 불면증과 우울함에 빠졌을까. 당시 히스 레저는 교제 3년 만에 미셸 윌리엄스와 결별했다. 딸 마틸다의 양육권을 두고 골머리를 앓았다. 할리우드에 진출한 이후 10년간 쉬지 않고 달려왔기 때문에 숨 고르기가 필요한 시기였을지도 모른다. 조커라는 캐릭터에 몰입한 탓에 영혼이 지쳤을 수도 있다. 이 모든 악재가 하필 한순간에 몰려들었고, 좋지 않은 식으로 화학작용을 일으켰을 것이다.

히스 레저가 떠나고 9년이 지난 2017년, 다큐멘터리 〈아이 엠 히스 레저〉가 나왔다. 히스 레저가 캠코더로 일상을 기록한 영상을 엮은 작품이다. 홈비디오 버전의 자서전인 셈이다. 다큐 초반에 앳된 얼굴을 한 히스 레저가 카메라를 쳐다보고 말한다. "안녕,

우리는 이제부터 여행을 떠날 거야. 나랑 같이 갈래?" 90분간 히스 레저가 걸어온 삶의 궤적이 펼쳐진다. 그의 여행은 고향 퍼스처럼 화창했다. 삶을 사랑하고, 사람을 좋아하고, 예술을 동경하며 하루를 영원처럼 살았다. 더 넓은 영토를 향해 순항하던 그는 한순간 거대한 파도와 먹구름을 만났고, 여행은 거기에서 끝났다.

　사람들은 요절한 배우가 나오는 영화를 볼 때 문득 묘한 감정에 사로잡힌다. 이제 이곳에 없는 가수가 혼신의 힘으로 노래 부르는 영상을 볼 때도 그렇다. 피와 땀을 쏟아내며 무언가를 창조하고, 원대한 꿈을 꾸던 저 사람들은 어디로 갔을까. "나는 새롭게 발견하고 싶은 것들이 너무 많습니다"라고 말하던 히스 레저는 발견하지 않은 것을 많이 남겨둔 채로 갔다. 유해는 퍼스로 돌아왔다. 장례식은 히스 레저가 좋아했던 퍼스 해변에서 열렸다. 가족과 친구들은 노을 지는 해변에서 히스 레저를 배웅했다. 모두가 슬펐지만 울지 않았다. 오히려 웃었다. 춤을 추고, 장기자랑을 하고, 물장구까지 쳤다. 눈물 대신 웃으며 손을 흔들었다. 호기심 가득한 얼굴로 주변을 두리번거리며 활짝 웃던 청춘을 떠나보내는 아름다운 장례식이었다.

21

로빈 윌리엄스 Robin Williams
배우, 1951-2014

오 캡틴, 마이 캡틴
로빈 윌리엄스

슬퍼도 울지 못하는 사람들

희극인은 남을 웃겨서 먹고산다. 나이가 들어 등이 굽어도 어린아이처럼 맨땅에 드러누울 줄 알아야 한다. 슬퍼도 웃어야 한다. 비참해도 뒹굴어야 한다. 그래서일까. 유명한 희극인 중에는 무거운 짐을 짊어진 채 살다 떠난 사람이 많다. 찰리 채플린의 삶은 어땠나. 시궁창 같은 가난 속에서 태어났지만, 남을 웃게 하는 재주로 할리우드 스타가 됐다. 절정의 인기를 누릴 때 억울하게 공산주의자로 몰려 할리우드에서 쫓겨났다. 미국에서도 추방됐다. 채플린의 경쟁자였던 슬랩스틱 배우 버스터 키튼은 어떤가. 무성영화 스타였던 그는 관객에게 영화라는 매체가 보여줄 수 있는 황홀경을

최대치로 선사했다. 하지만 그는 유성영화의 등장으로 너무 쉽게 퇴물로 전락했고, 웃음을 잃어버렸다.

2014년 로빈 윌리엄스가 갑작스럽게 세상을 떠났을 때, 그를 기억하는 전 세계 사람들은 잠시 표정을 잃었다. 명랑하고 푸근한 인상으로 가득했던 희극 배우가 스스로 세상을 떠났다는 소식은 쉽게 납득되지 않았다.

'카르페디엠' 외치던 키팅 선생님

학생들이 하나둘 책상 위로 올라간다. 그들은 억울한 일에 휘말려 학교를 떠나는 선생님을 배웅하며 "오 캡틴, 마이 캡틴"이라고 외친다. 영화 〈죽은 시인의 사회〉(1989) 마지막 장면은 영화사를 통틀어서도 뭉클한 명장면으로 꼽힌다. 작품 속에서 윌리엄스는 명문 고등학교에서 문학을 가르치는 키팅 선생님이다. 키팅이 부임한 학교는 보수적인 곳이었다. 학생들은 아이비리그 입학이라는 과제를 위해 혹독히 훈련받는다. 키팅은 기계처럼 살아가는 학생들을 인간으로 변화시킨다. 그는 학생들에게 '카르페디엠(carpediem)'의 가치를 설파한다. '카르페디엠'은 흔히 '현재를 즐겨라'라는 메시지로 해석되지만, 엄밀히 따지면 '현재를 잡아라'다. 키팅은 학생들에게 오늘 하루를 온전히 자신의 것으로 만드는 방법을 가르친다. 학생들은 자신이 무엇을 사랑하고, 어떤 일을 하고 싶어 하는지 눈을 뜬다.

1990년 이 영화가 우리나라에 개봉했을 때 120만 명이 극장을 찾았다. 오락 장르 외화 수입이 대부분이었던 당시 상황을 고

려하면 이례적인 흥행이었다. 2016년에 이 영화는 국내에서 재개

봉했다. 이때도 6만 명에 가까운 관객이 키팅 선생님을 만나려고

극장을 찾았다.

침울했던 외톨이 소년

윌리엄스는 1951년 시카고에서 태어났다. 곧 자동차 공장이 밀집

한 도시 디트로이트로 이사를 했다. 그의 아버지는 포드 자동차

간부였다. 어머니 역시 모델로 일했고, 종교 활동에도 적극적으로

관여할 만큼 활동적인 여성이었다. 바빴던 부모는 아들과 오랜 시

간을 함께 있어주지 못했다. 키가 작고 뚱뚱한 소년에겐 친구가

없었다. 오직 장난감과 텔레비전뿐이었다. 소년은 집에서 홀로 시

간을 보내며 장난감에게 말을 걸었다. 텔레비전 코미디 쇼를 보면

서 브라운관 속 사람들을 흉내 냈다. 침울하고 내성적인 소년은

공상에 빠져 외로운 시간을 보냈다. 늦은 밤 부모가 집에 오면 소

년은 관심받고 싶어서 코미디언 성대모사로 재롱을 부렸다.

아버지가 은퇴한 후 가족은 캘리포니아로 이사를 왔다. 환경

은 사람은 바꾼다. 따스한 햇볕 가득한 동네로 오고 난 후부터 윌

리엄스의 삶에도 빛이 들었다. 고등학교에 입학한 윌리엄스는 유

년 시절 갈고닦은 성대모사로 인기를 얻었다. 외톨이 소년은 어느

새 학교에서 가장 재밌는 학생이 됐다. 자신의 연기에 깔깔거리는

친구들을 보면서 윌리엄스는 배우를 꿈꾼다. 고등학교 졸업 후 대

학에서 잠시 정치학을 공부하다가 뉴욕으로 건너갔다. 연기를 배우

려 줄리어드 스쿨에 들어갔다. 그곳에서 룸메이트로 만난 인물이

훗날 슈퍼맨 역할로 할리우드 슈퍼스타가 된 크리스토퍼 리브다.

스탠드업 코미디로 승승장구

윌리엄스는 틈만 나면 용돈을 벌기 위해 뉴욕 한복판에서 마임 공연을 했다. 그는 자신에게 남을 즐겁게 만드는 재주가 있다는 사실을 제대로 인식했다. 줄리어드 스쿨을 졸업한 후 본격적으로 배우의 길을 걸으려고 했지만 좀처럼 기회는 오지 않았다. 그는 클럽을 전전하며 스탠드업 코미디 연기자로 첫발을 뗐다. 조그만 무대 위에 오른 그는 쉴 새 없이 떠들어댔다. 유려한 입담으로 관객들을 들었다 놨다 했다. 이쪽 세계에서 서서히 이름을 알렸다. 덕분에 1977년 텔레비전 드라마에 출연하며 메이저 무대에 데뷔했다. 이듬해 〈모크 앤드 민디〉라는 시트콤에서 외계인 역할로 발탁됐다. 이 시트콤은 4년간 방송됐다. 미국인들에게 윌리엄스는 모크라는 외계인으로 각인됐다.

그 시기에 룸메이트였던 크리스토퍼 리브는 〈슈퍼맨〉(1978)을 찍어 곧장 스타가 됐다. 윌리엄스 역시 코미디 배우로 명성을 쌓고 있었지만, 그도 친구처럼 진지한 영화로 데뷔해 실력을 발휘하고 싶었다. 하지만 기회는 오지 않았다. 텔레비전 시트콤 배우와 스탠드업 코미디를 병행했다. 이 시기에 그에게 어둠이 찾아왔다. 1970~1980년대 미국 연예계는 마약 스캔들이 끊이지 않았다. 사실상 할리우드 곳곳에 마약이 공공연하게 퍼져 있었다. 윌리엄스 역시 약물의 유혹에 굴복했다. 그는 약물에 의존하지 않고는 무대 위에 오르지 못할 정도로 해롱거렸다.

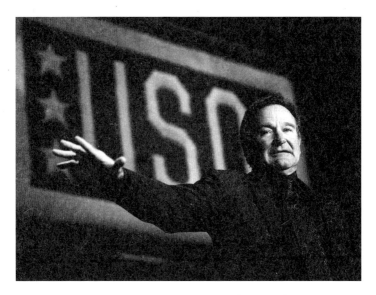

워싱턴 DC에서 열린 2008 USO 월드 갈라에서 공연 중인 로빈 윌리엄스.

사건이 터졌다. 당시 미국에서 가장 인기 있는 엔터테이너는 존 벨루시였다. 그는 미국 최고의 코미디 쇼 SNL의 간판스타였으며 윌리엄스의 단짝 친구였다. 1982년 존 벨루시는 약물 과다 복용으로 사망했다. 33세 스타가 한순간 사라졌다. 윌리엄스는 그제야 마약으로 찌든 비참한 자신을 바라봤다. 슈퍼맨이 윌리엄스에게 날아왔다. 이미 대스타가 된 리브는 친구가 완전히 무너지지 않도록 격려하며 보살펴줬다. 덕분에 윌리엄스는 재활 치료에 들어갔고 마약을 끊었다. 그리고 〈굿모닝 베트남〉(1987)이란 영화를 찍었다. 사실상 새로운 삶이 시작된 순간이었다.

미국에서 가장 재밌는 남자

결론부터 말하면 〈굿모닝 베트남〉 덕분에 윌리엄스는 아카데미 남우주연상 후보까지 올랐다. 단번에 영화배우로 입지를 굳혔다. 이 영화는 윌리엄스 원맨쇼에 가깝다. 극 중 윌리엄스는 베트남 전쟁 참전 미군들이 듣는 라디오 방송의 DJ다. 그는 엄격한 방송 규율 따윈 아랑곳하지 않는다. 개인기와 성대모사를 남발하며 군인들에게 웃음을 선물한다. 윗분들의 눈치를 보지 않고 전쟁의 비극을 풍자하기도 한다. 지옥 같은 전쟁 한복판에서도 군인들은 윌리엄스의 목소리를 듣고 잠시나마 미소를 짓는다. 이 영화에서 윌리엄스는 말 그대로 속사포처럼 떠든다. 대사의 상당 부분은 각본에 없는 내용이었다. 스탠드업 코미디로 경력을 쌓은 배우답게 윌리엄스는 끊임없이 애드리브를 선보였다.

〈굿모닝 베트남〉 이후 윌리엄스의 삶은 술술 풀렸다. 1989년

개봉한 〈죽은 시인의 사회〉 덕분에 진지한 연기도 잘하는 배우로 인정받았다. 하지만 여전히 할리우드에선 윌리엄스의 코미디 연기가 필요했다. 1992년 디즈니 애니메이션 〈알라딘〉에서 윌리엄스는 요술 램프 지니의 목소리를 연기했다. 이번에도 그의 순발력은 마법 같은 힘을 발휘했다. 지니 대사 대부분은 윌리엄스가 즉흥적으로 만들어냈다. 〈알라딘〉의 성공 이후 할리우드에는 애니메이션 제작 때 전문 성우가 아닌 유명 배우를 기용하는 관행이 생겼다. 그만큼 윌리엄스의 존재감은 막강했다. 코미디 영화 〈미세스 다웃파이어〉(1993), 〈쥬만지〉(1995)의 성공으로 윌리엄스는 미국에서 가장 웃긴 배우로 우뚝 섰다.

그가 전성기를 누리던 1995년 친구였던 리브가 사고로 전신마비가 됐다. 한때 이 슈퍼맨에게 도움을 받았던 윌리엄스는 친구를 찾아갔다. 날개를 잃은 슈퍼맨은 삶의 의미를 잃어버린 상태였다. 윌리엄스는 그의 곁을 지켰다. 재활 치료 비용을 대고 슈퍼맨이 다시 날 수 있도록 기운을 북돋아줬다. 리브는 친구의 응원 덕분에 정말로 슈퍼맨처럼 불가사의에 가까운 힘을 발휘했다. 이를 악물고 재활 치료에 집중했다. 비록 휠체어에서 일어나지 못했지만, 그는 손가락 하나라도 더 움직이려고 안간힘을 썼다. 리브는 2004년 심장마비로 세상을 떠나기 전까지 장애인 인권 운동에 삶을 바쳤다. 리브가 떠난 후 윌리엄스는 친구의 아들을 친자식처럼 돌봤다. 마약이라는 진창에 빠져 있을 때 자신을 구해준 슈퍼맨에 대한 보답이었다.

희극 배우들의 비극

1990년대 윌리엄스는 할리우드 최고 스타였다. 전 세계 관객들은 윌리엄스의 연기를 보며 박장대소하고 때론 눈물을 흘렸다. 하지만 아카데미는 번번이 그를 외면했다. 코미디언 출신이었기 때문이다. 아카데미가 코미디 배우에게 야박하다는 건 잘 알려진 사실이다. 윌리엄스는 몇 번이나 아카데미상 후보에 오르긴 했지만 선택받지 못했다. 그러다 1997년에 개봉한 〈굿 윌 헌팅〉이란 영화로 남우조연상을 받으며 생애 첫 아카데미 트로피를 들어 올렸다. 이 영화에서 윌리엄스가 맡은 배역은 〈죽은 시인의 사회〉 선생님처럼 현명하고 푸근한 멘토다. 코미디가 아닌 정극 연기를 했을 때 아카데미는 겨우 그의 손을 들어줬다.

2000년대부터 윌리엄스는 연기 보폭을 넓히려 했다. 코미디가 아닌 장르도 꾸준히 노크했다. 때론 악역도 맡았다. 하지만 세상은 윌리엄스에게서 희극을 보고 싶어 했다. 윌리엄스가 진지한 영화에 출연할수록 팬들은 떨어져나갔다. 세상은 서서히 그를 '과거에 잘나갔던' 배우로 여기기 시작했다. '코미디 배우 출신'이라는 족쇄에 갇힌 사람은 윌리엄스뿐만이 아니다. 윌리엄스 이후 할리우드에서 가장 웃긴 남자로 떠오른 배우는 짐 캐리다. 그 역시 스탠드업 코미디로 경력을 시작했다. 〈마스크〉(1994)와 〈덤 앤 더머〉(1994)에서 코믹한 연기를 선보인 캐리는 벼락스타가 됐다. 짐 캐리는 모든 배우가 그렇듯 연기로 인정받고 싶어 했다. 당연히 아카데미 트로피에 도전했다. 물론 짐 캐리는 아카데미가 코미디 배우를 무시한다는 사실을 잘 알고 있었다. 그래서 그는 〈트루먼 쇼〉(1998), 〈맨 온 더 문〉(1999), 〈이터널 선샤인〉(2004)처럼 작품성 짙

은 영화를 찍었다. 관객은 짐 캐리가 코미디가 아닌 영역에서도 얼마나 뛰어난 배우인지 알게 됐다. 하지만 그는 단 한 번도 오스카 후보에조차 오르지 못했다. 세상에서 가장 유쾌했던 남자는 서서히 웃음을 잃었다.

윌리엄스도 마찬가지였다. 그는 진지한 영화를 찍으면 안 어울린다며 손가락질을 받았고, 코미디 영화를 찍으면 식상하다며 조롱받았다. 점차 그는 쇠약해졌고, 서서히 잊혔다. 윌리엄스는 2000년대 들어 크고 작은 불행을 연달아 맞았다. 이혼을 겪으며 위자료만으로 어마어마한 돈을 사용했다. 영화도 잘 안 풀렸다. 술에 의존하는 날이 많아졌다. 그는 외톨이처럼 바깥에 나오지 않고 집에 틀어박혀 게임에 몰두했다. 우울증이라는 파도가 덮쳤다. 예순을 겨우 넘긴 나이에 치매라는 비극까지 닥쳤다. 2014년 세상은 그의 사망 소식을 들었다. 윌리엄스는 세상을 등지기 열흘 전 SNS에 딸을 품에 안은 자신의 사진을 올리며 이렇게 적었다. "여전히 내게는 아기인 젤다. 생일 축하하고 사랑해."

세상은 아름답지 않다. 오히려 반대다. 기쁨은 금방 휘발하고, 지겨운 과제는 산더미다. 그래서 희극인은 사막 한가운데에 있는 오아시스다. 팍팍하고 서걱서걱한 삶 속에서도 우린 코미디를 보며 잠시나마 걱정을 잊는다. 그래서 사람들은 희극인의 삶도 희극일 것이라 오해한다. 휴양지에 사는 사람들이 마냥 행복하리라 착각하듯 말이다. 당연히 희극인도 비극과 싸우며 산다. 그럼에도 그들은 웃어야 하고 웃겨야 한다. 코미디 배우들은 속으로 운다. 그래서 그들은 종종 우울하다. 늙은 희극인의 얼굴은 유독 애잔하게 다가온다.

5부

시네마 천국으로 떠난 거장

22

곤 사토시 今敏
애니메이션 감독, 1963-2010

할리우드가 질투한 재능
곤 사토시

〈인셉션〉과 〈블랙 스완〉, 그리고 곤 사토시

2010년에 나온 영화 〈인셉션〉과 〈블랙 스완〉에는 몇 가지 공통점이 있다. 각 영화의 감독인 크리스토퍼 놀런과 대런 애러노프스키는 할리우드의 간판 천재 연출가다. 두 영화 모두 '분열'이라는 테마를 공유한다. 현실과 꿈을 오가는 〈인셉션〉은 끊임없이 갈라지는 무의식 세계를, 〈블랙 스완〉은 강박에 시달리는 예술가의 자아가 쪼개지는 과정을 보여준다.

더 직접적인 공통점이 있다. 이 영화들은 일본 애니메이션 감독 곤 사토시 작품을 노골적으로 차용한 혐의를 받고 있다. 〈인셉션〉과 〈블랙 스완〉은 각각 〈파프리카〉와 〈퍼펙트 블루〉를 연상하

게 한다. 소재도 비슷하지만, 몇몇 장면은 애니메이션을 실사 영화로 옮긴 것처럼 판박이다.

곤 사토시를 이야기하기 전에 짚고 넘어가야 할 인물은 오토모 가쓰히로다. 1980년대 미야자키 하야오가 〈바람계곡의 나우시카〉(1984), 〈천공의 성 라퓨타〉(1986)를 만들며 애니메이션의 서정성을 끌어올렸다면, 오토모 가쓰히로는 SF 기반 디스토피아 세계를 구축했다. 대표작 〈아키라〉(1988)는 재패니메이션의 전설이다.

곤 사토시는 만화가로 데뷔했지만 잘 풀리지 않았다. 이후 오토모 가쓰히로의 어시스턴트로 애니메이션을 배웠다. 그는 오토모가 총감독을 맡은 옴니버스 애니메이션 〈메모리즈〉(1995)의 첫 번째 에피소드 각본을 써 재능을 인정받았다. 오토모는 곤 사토시가 〈퍼펙트 블루〉(1998)로 데뷔할 수 있도록 도왔다.

환상과 현실 사이 어디쯤

곤 사토시가 만든 장편 애니메이션 네 편 중 〈크리스마스에 기적을 만날 확률〉(2003)을 제외한 나머지 에니메이션의 공통 키워드는 '환상 속의 여자'다. 환상을 보며 무너지는 여자(〈퍼펙트 블루〉), 환상 속에서 달리는 여자(〈천년여우〉), 환상으로 들어가는 여자(〈파프리카〉)가 나온다. 그의 작품은 디즈니풍 판타지와 거리가 멀다. 현실 세계를 기반으로 한 곤 감독은, 이 현실을 환상 혹은 환각과 뒤섞는다.

데뷔작 〈퍼펙트 블루〉를 보자. 아이돌 그룹 리더 미마는 소속사의 강권으로 가수에서 배우로 전향한다. 소속사는 미마의 인

지도를 올리려 강간당하는 장면을 찍도록 압박하고, 누드 촬영도 감행한다. 가수라는 꿈을 안고 도쿄에 왔던 미마는 한순간 바뀐 삶에 혼란을 겪는다. 설상가상, 자신을 성인 배우로 만든 연예계 관계자들이 줄줄이 의문사한다.

피폐한 미마 앞에 환영이 등장한다. 아이돌 의상을 입은 이 환영은 미마의 과거다. 그녀가 포기했던 꿈이 현재의 미마를 괴롭힌다. 환상이 현실로 침입한 순간부터 이야기는 불친절해진다. 또 다른 자신을 보는 미마는 현실과 환상을 구분하지 못할 지경이 되고, 그걸 보는 관객도 자신이 보고 있는 장면의 의미를 정확하게 이해하기 어렵다. 20년 전에 나온 이 작품은 여전히 스토리나 결말을 두고 다양하게 해석되고 있다. 환상에 쫓길 만큼 내면이 망가진 인간을 논리정연하게 이해하는 건 그만큼 어려운 일이다.

천년을 달린 여자

〈퍼펙트 블루〉 다음에 내놓은 〈천년여우〉(2001)는 전작과 사뭇 다른 분위기지만, 여기에서도 환상은 중요한 장치다. 주인공 지요코는 배우 경력 최정점에서 은퇴한 후 30년간 은둔 생활을 이어온 전설적인 인물이다. 지요코의 오랜 팬이었던 겐야는 그녀의 삶을 주제로 다큐멘터리를 찍기로 마음먹는다. 겐야는 마침내 우상을 만난다. 지요코는 첫사랑 이야기를 들려준다.

지요코가 10대였던 시절, 일본은 전시 상황이었다. 어느 날 지요코는 반정부 활동을 하다 경찰에 쫓기던 화가와 부딪친다. 지요코는 그를 숨겨줬고 사랑에 빠진다. 남자는 다시 사라진다. 지

요코는 그가 자신은 만주로 떠날 것이라고 한 말을 기억했다. 지요코는 만주에서 찍는 선전영화에 출연하기로 한다. 이름도 모르는 첫사랑을 찾기 위해 배우가 된다.

수십 년 동안 남자를 찾아 헤매던 지요코의 여정은 그녀가 찍었던 영화들과 함께 그려진다. 이를테면, 지요코는 갑자기 떠난 첫사랑을 뒤쫓아 기차역에 간다. 남자를 태운 기차는 이미 출발했다. 지요코는 하염없이 기차를 쫓는다. 그 순간 겐야가 나타나 "나는 이 장면에서 쉰다섯 번이나 울었어"라고 말한다. 첫사랑에 대한 지요코의 회상인 줄 알았던 장면이 한순간 그녀가 찍었던 영화 속 장면으로 바뀌는 대목이다.

첫사랑이라는 현실과 영화라는 환상은 교차되고 포개진다. 지요코는 영화에서 에도시대 공주, 게이샤, 닌자, 우주비행사 등 파란만장한 삶을 살았고, 또 그 다양한 모습으로 첫사랑과 재회하고 헤어진다. 어디까지가 현실이고 영화인지 구분하는 건 무의미하다. 영화 속에서 천년이라는 시간을 힘차게 달리며 사랑하는 남자 혹은 그 사람을 사랑했던 때의 '나'에게로 향하는 이 여정의 여운은 짙다. 영화가 이루기 어려운 애니메이션만의 영역이 무엇인지 보여준다.

그럼 먼저 갑니다

〈파프리카〉(2007)는 영화 〈인셉션〉처럼 타인의 꿈에 들어가 무의식을 탐험하는 내용이다. 이 작품은 곤 사토시의 유작이 됐다. 다섯 번째 애니메이션 〈꿈꾸는 기계〉를 제작하던 중 그는 췌장암 진

단을 받았다. 병세가 악화되자 그는 자신의 홈페이지에 장문의 유언을 남겼다. 유년시절부터 지금까지 교류했던 사람들에 대한 고마움을 적었다. 마지막 작품을 완성하지 못하고 떠나야 하는 아쉬움도 있었다. 같이 일하던 스태프에게 "미안해, 암이니까 좀 봐줘"라고 적었다. 사경을 헤매며 본 환각을 두고 "내 환상은 개성도 없네"라며 농담도 던졌다. 한 컷 한 컷에 꿈결 같은 상상력을 새겨 넣으며 '곤 사토시 월드'를 구축했던 그는 유언장의 "그럼 먼저 갑니다"라는 마지막 문장과 함께 떠났다.

천재의 빈자리는 또 다른 천재가 채우게 마련이다. 현재 일본 애니메이션계가 주목하는 감독은 유아사 마사아키다. 그는 〈밤은 짧아 걸어 아가씨야〉(2017)로 오타와 국제 애니메이션 영화제에서 일본인 최초로 그랑프리를 수상했다. 언론은 '포스트 미야자키 하야오'라는 수식어로 유아사 마사아키를 칭송했지만 그는 이 칭찬이 마음에 들지 않았다. 그는 "나는 차라리 포스트 곤 사토시에 가깝다"고 말했다.

23

르코르뷔지에 Le Corbusier

건축가, 1887-1965

아파트의 아버지
르코르뷔지에

마그리트의 파이프와 르코르뷔지에

가장 유명한 담배 파이프는 1929년에 탄생했다. 화가 마그리트는 짙은 밤색 파이프를 그렸다. 실제 파이프를 묘사한 그림이다. 문제는 파이프 그림 아래 텍스트였다. 마그리트는 파이프 아래에 "이것은 파이프가 아니다"라고 적었다. 관객은 혼란에 빠졌다. 작가의 의도를 헤아리려 머리를 굴렸다. '왜 파이프를 파이프가 아니라고 주장하는 걸까?' 마그리트가 노린 건 혼란 그 자체였다. 사물 이름처럼 세상이 굳게 믿는 규칙에 균열을 내며 낯섦이라는 감각을 전하려 했다. 마그리트는 꾸준히 현실 공식이 사라진 그림을 그렸고, 초현실주의 화가로 이름을 떨쳤다.

〈파이프〉그림 탄생 배경엔 잘 알려지지 않은 이야기도 있다. 어느 날 마그리트는 한 건축가의 저서를 읽던 중 책 안에 실린 삽화에서 눈을 떼지 못했다. 장미나무로 만든 파이프 그림이었다. 마그리트는 책 속 이미지를 그대로 차용해 파이프를 그렸다. 초현실주의 예술의 대표작은 그렇게 태어났다. 마그리트가 탐독한 책 이름은 『건축을 향하여』다. 저자는 현대 건축의 아버지, 르코르뷔지에다.

마그리트를 비롯한 초현실주의 예술가들은 염세적이었다. 전쟁을 목격한 그들은 인간이 쌓아 올린 이성과 합리성을 의심했다. 그래서 꿈, 무의식 등 현실 너머의 불확실한 세계에 집착했다. 하지만 폐허 위에도 주춧돌을 올리며 내일을 준비하는 사람들이 있다. 그들은 초현실적인 비극 앞에서도 현실을 직시하고 해답을 찾으려 했다. 르코르뷔지에는 그런 사람이었다.

건축의 5원칙을 세우다

프랑스 파리 근교 푸아시에 있는 건축물 빌라 사보아는 르코르뷔지에가 자신의 건축 철학을 쏟아부은 작품이다. 이 건물은 하얀색 기둥 위에 직사각형 상자가 얹힌 형태다. 새하얀 외관과 군더더기 없는 형태 덕분에 미니멀리즘 예술품처럼 보인다. 빌라 사보아는 현대 건축 출발점으로 평가받는 인류의 유산이다. 르코르뷔지에 이전까지 유럽 전통 집들은 벽이 모든 건물 무게를 지탱했다. 벽은 두꺼울 수밖에 없었고, 그만큼 집 내부 공간은 협소해졌다. 창문도 크게 낼 수 없어 채광도 열악했다.

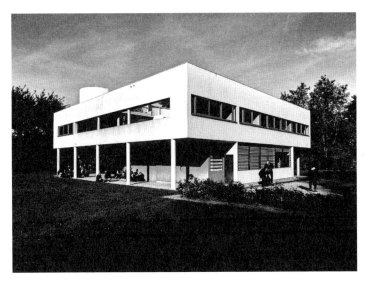

르코르뷔지에의 '건축 5원칙'이 모두 적용된 빌라 사보아.

르코르뷔지에는 '건축의 5원칙'을 세웠다. ①필로티 ②옥상정원 ③자유로운 평면 ④가로로 긴 창 ⑤자유로운 입면. 빌라 사보아에는 다섯 가지 요소가 빠짐없이 적용됐다. 르코르뷔지에는 철근 콘크리트를 활용해 기둥(필로티)을 만들었다. 기둥 위에 건물을 얹었다. 기둥이 집 무게를 지탱하기 때문에 벽은 자유를 얻었다. 빌라 사보아의 외벽은 간결하고 가볍다. 창문도 크게 냈다. 집에서도 햇볕을 넉넉히 맞게 됐다. 전통 주택의 넓은 마당은 옥상정원으로 대체했다.

빌라 사보아는 2차 세계대전 중 크게 파손됐다. 전쟁이 끝나고도 한참 동안 겨우 형태만 유지한 채 창고로 쓰였다. 1960년엔 재건축 바람이 불어 빌라 사보아는 철거 위기에 놓였다. 전 세계 건축가들이 빌라 사보아를 살리기 위해 프랑스 정부에 청원을 넣었다. 결국 빌라 사보아는 재건됐고, 2016년 유네스코 세계문화유산에 등재됐다. 빌라 사보아 외에도 르코르뷔지에의 건축물은 16개나 유네스코에 등재되었다.

파르테논 신전 앞에서

르코르뷔지에는 시계 산업으로 유명한 스위스 라쇼드퐁에서 태어났다. 그는 미술학교에 들어가 시계 장식을 배웠다. 19세기 말 유럽은 산업화라는 뜨거운 엔진을 달고 미래로 질주했다. 공예보다는 공업, 토목, 건축의 미래가 밝았다. 미술학교 교사는 르코르뷔지에의 재능을 알아보고 건축을 권했다. 스승의 설득으로 르코르뷔지에는 전공을 건축으로 바꾸며 1907년 프랑스로 건너갔다.

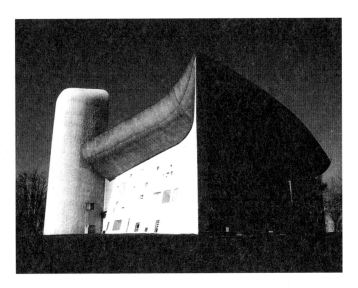

르코르뷔지에의 후기작인 롱샹 성당.

그는 오귀스트 페레 건축사무소 인턴 자리를 얻었다. 페레는 철근 콘크리트를 활용한 건축 양식을 개척한 인물이다. 르코르뷔지에는 스승의 영향으로 콘크리트라는 소재를 적극적으로 받아들였다.

1년간 인턴 생활을 마치고 무언가가 부족하다고 느낀 그는 긴 여행을 위해 짐을 쌌다. 반년 동안 보헤미아, 세르비아, 루마니아, 터키, 그리스 등을 방문해 생경한 문화와 건축을 관찰했다. 그리고 그리스에서 결정적 순간을 맞았다. 투명한 빛 아래 새하얗게 빛나는 파르테논 신전은 르코르뷔지에의 삶을 바꿨다. 단순하지만 견고하고, 군더더기 없지만 위엄을 휘감은 파르테논 앞에서 르코르뷔지에는 건축의 이상을 본다. 그는 며칠이나 아테네에 머물며 파르테논을 찾았다. 자신만의 파르테논 신전을 짓겠다고 다짐하며 여행을 마친다. 그는 스위스로 돌아와 건축 이론을 세우는 데 골몰했다. 30세가 되던 1917년 프랑스로 넘어가 그곳에 정착했다.

1920년대 파리는 예술가들의 둥지였다. 르코르뷔지에는 화가들과 어울리며 스위스에 있을 때처럼 미학 이론에 매달렸다. '퓌리즘(Purism·순수주의)' 운동을 전파하는 데 앞장섰는데, 핵심은 불필요한 장식을 배제하고 기능을 전면에 내세우는 것이었다. 그는 건축뿐만 아니라 그림, 음악, 문학 등 다양한 분야에 퓌리즘을 적용하자고 주장했다.

퓌리즘은 '기계 미학'으로도 불린다. 당시 유럽은 과학 덕분에 빠르게 발전하고 있었다. 새로운 기계가 등장할 때마다 세상도 변했다. 르코르뷔지에는 기계의 효율성, 명확성에 매료됐다. 건축도 기계 시대에 보폭을 맞춰야 한다고 여겼다. 명확함, 간결함, 기능을 전면에 내세운 '모더니즘 건축' 청사진을 견고하게 그렸다. 르

코르뷔지에는 1922년 건축사무소를 연다.

"집은 살기 위한 기계다"

르코르뷔지에는 건축가인 동시에 이론가, 철학자, 사상가, 정책자, 지식인으로 평가받는다. 그는 치열하게 건축 철학과 이론을 정리하고, 이상적인 도시 계획을 세웠다. 그리고 이 과정을 꼼꼼히 기록했다. 르코르뷔지에가 남긴 저서만 50여 권에 달한다. 그는 "집은 살기 위한 기계"라고 선언했다. 집 역시 자동차, 비행기, 철도처럼 인간의 삶을 편리하게 하는 기계라고 믿었다.

1차 세계대전으로 유럽은 쑥대밭이 됐지만, 대도시만큼은 금세 활기를 되찾았다. 시골 농부들이 공장 노동자가 되려고 도시로 왔다. 파리 인구는 팽창했다. 주거 문제가 수면 위로 올라왔다. 도시 곳곳에 빈민촌이 형성됐다. 하층 계급 노동자들은 집이라고 부르기도 어려운 곳에서 비참한 생활을 견뎠다.

르코르뷔지에는 하층민을 위한 집과 도시 모델을 고안했다. 그는 수직 도시의 청사진을 그렸다. 내용은 이렇다. 파리 구도심에 60층 고층 오피스 빌딩들을 세운다. 빌딩 숲 한가운데 교통센터를 구축해 기차역, 버스터미널을 만든다. 수직으로 솟은 빌딩 덕분에 절약된 용지엔 녹지를 조성한다. 상업지구 인근엔 시청, 법원 등 공공기관을 세운다. 더 바깥엔 실용적인 형태의 공동주택을 조성한다. 상업, 공공, 주거지구가 계획적으로 분리된 이 청사진은 오늘날 현대 도시와 닮았다. 하지만 르코르뷔지에의 구상은 거절당했다. 도시 개발 결정권자들은 가난한 유대인, 상경한 농민,

하층 노동자를 위해 파리를 뜯어고칠 수는 없다고 판단했다. 르코르뷔지에는 낙담하지 않고 몇 번이나 도시 계획안을 업데이트했다.

2차 세계대전이 일어났다. 유럽은 또 폐허가 됐다. 전쟁이 끝난 후 르코르뷔지에에게 도시 재건 프로젝트가 주어졌다. 그는 적은 용지에 많은 사람이 쾌적하게 살 수 있는 주거지를 고안했다. 그렇게 1952년 마르세유에 '유니테 다비타시옹'이 세워졌다. 가로 137미터, 높이 70미터에 달하는 철근 콘크리트 건물이다. 337가구로 구성된 이곳엔 1,600여 명이 살 수 있다. 건물 내부엔 상점, 세탁소 등 편의시설도 있다. 옥상엔 아이들을 위한 놀이터와 성인이 휴식할 수 있는 정원을 마련했다.

유니테 다비타시옹은 최초의 현대식 아파트로 평가받는다. 르코르뷔지에는 도시 주변부로 밀려난 서민들이 쾌적한 주거생활을 누릴 수 있도록 아파트라는 기계를 만들었다. 하지만 파리 도시계획처럼 유니테 다비타시옹 역시 거센 공격을 받았다. '빈민층이 모여 사는 곳'이란 부정적인 이미지가 유니테 다비타시옹을 깎아내렸다. 부르주아 계급은 유니테 다비타시옹을 '미친 건물'로 취급하며 당국에 철거까지 요구했다. 결국 르코르뷔지에가 꿈꿨던 아파트 유토피아는 서유럽에서 실현되지 않았다. 훗날 르코르뷔지에의 이상을 과감히 받아들인 나라는 한국이다.

4평짜리 오두막

한국 외에도 르코르뷔지에의 청사진을 받아들인 나라는 더 있

다. 인도는 영국에서 독립한 직후 대규모 도시 개발로 국가 위상을 높이려 했다. 북서부 도시 찬디가르를 행정 도시로 탈바꿈하는 프로젝트를 기획했는데, 이 임무를 르코르뷔지에에게 맡겼다. 1951년부터 10년 넘게 찬디가르 개발을 맡은 르코르뷔지에는 국회의사당, 종합청사, 대법원 등 굵직한 건물을 지었다. 건물뿐만이 아니라 찬디가르 도시 전체를 디자인했다.

그는 인도 프로젝트를 마친 후 프랑스 남부 지중해 연안으로 향했다. 그곳엔 그가 직접 지은 4평 오두막이 있었다. 르코르뷔지에는 여름휴가 때마다 이 오두막에서 지냈다. 그는 오두막을 '나의 궁전'이라고 말했다. 파르테논 신전 앞에서 미래를 설계했던 그는 결국 지중해 품속에서 여정을 마쳤다. 4평짜리 궁전에서 휴가를 보내던 중 바다에 나가 수영을 하다 심장마비로 세상을 떠났다.

르코르뷔지에의 장례식은 루브르궁에서 처러졌다. 당시 프랑스 문화부 장관이었던 앙드레 말로는 추도문에서 이렇게 말했다. "그토록 오랫동안, 그토록 끈질기게 사람들에게 모욕을 당한 사람은 없었다. 오로지 그는 인간과 건축만을 위해 싸웠다." 르코르뷔지에는 두 번의 전쟁을 겪었다. 두 번의 폐허를 목격했다. "집은 기계"라고 선언하며 고통받는 사람들에게 최대한 많은 기계를 선물하려 했다. 그의 시도는 종종 오해받고 모욕당했다. 하지만 기계처럼 묵묵히 전진하고 할 일을 했다. 르코르뷔지에는 꿋꿋이 폐허 위에 주춧돌을 놓았다. 오늘날 우리는 그 주춧돌 위에 피어난 세계에 산다.

24

코코 샤넬 Coco Chanel
패션 디자이너, 1883-1971

세상을 바꾼 스타일
코코 샤넬

400년간 입었던 코르셋

화장하고, 머리를 기르고, 몸매를 가꾸는 건 여성의 자유다. 하지만 사회가 이런 요소만을 그러모아 '여성스러움'이라는 단어로 뭉뚱그리는 것은 다른 문제다. 누구도 그것에 의문을 제기하지 않으면 '여성스러움' 범주 바깥에 있는 여자들은 비정상 궤도로 내몰린다. 그리고 누군가는 정상 궤도에서 이탈하지 않으려 사회가 만든 코르셋을 착용한다.

코르셋은 허리를 조이면서 가슴과 엉덩이를 부각시키는 기능성 의복이다. 코르셋의 역사는 고대시대까지 거슬러 올라가지만, 여성들이 본격적으로 착용한 시기는 16세기부터다. 그 이후 400

년 동안 유럽 여성들은 코르셋을 입었다. 허리를 13인치에 맞추려 코르셋을 조이고 조였다. 코르셋이 흉부를 강하게 압박해 뼈 모양이 틀어졌고, 장기 기능도 손상됐다. 귀족 저택에는 코르셋 때문에 졸도한 여성들이 쉬는 '기절방'이 따로 있었다. 코르셋이라는 무시무시한 아이템은 20세기 들어 사라졌다. 코르셋 퇴출에 앞장선 인물은 디자이너 코코 샤넬이다.

샤넬, 명품 중에서도 명품

네이버 국어사전에 샤넬을 검색하면 10여 개의 관련 단어들이 나온다. 사전은 '샤넬룩'을 이렇게 정의한다. '프랑스 여성 디자이너 샤넬이 발표한 카디건 슈트의 의상. 또는 그것을 본뜬 복장.' '샤넬라인'이라는 단어도 나오는데 정의는 이렇다. '무릎 바로 아래 정도까지 오는 치마의 길이.' 이 밖에도 '샤넬'이라는 단어를 접두어로 한 패션 용어들이 나열돼 있다. 반면, 루이비통과 구찌를 검색하면 아무 결과도 나오지 않는다. 샤넬, 루이비통, 구찌 모두 명품이지만 샤넬은 그 자체로 고유명사가 된 명품 중의 명품이다.

명품의 사전적 정의는 '뛰어나거나 이름난 물건. 또는 그런 작품'이다. 사전엔 적혀 있지 않지만, 명품은 누구나 가질 수 없기 때문에 명품이기도 하다. 샤넬 백 가격을 보면 왜 명품이 명품인지 끄덕이게 된다. 샤넬을 창조한 디자이너 코코 샤넬은 명품은 꿈도 꿀 수 없는 시궁창 같은 환경에서 태어나 자랐다. 성인이 된 직후에 얻은 직업도 싸구려 술집 무대 위 무명 가수였다. 아무것도 없이 태어난 그는 어떻게 아무나 가질 수 없는 빛나는 브랜드를 만

들었을까.

코코 샤넬의 본명은 가브리엘 보뇌르 샤넬이다. 빈민가 출신인 그는 보살핌을 받지 못했다. 보부상이었던 아버지는 가족을 버리고 먼 길을 떠났다. 가난과 병에 시달렸던 어머니는 샤넬이 열두 살 때 세상을 떠났다. 샤넬은 언니, 동생과 함께 시골 수녀원에 딸린 보육원으로 보내졌다. 샤넬은 사납게 굽이치는 인생 앞에서도 결코 굽히지 않았다. 반항적이고, 고집 세고, 자존심도 강했다. 당연히 엄격한 수녀들과 사이가 좋지 않았다. 관례로 보육원생들은 수녀들을 어머니라고 불러야 했지만 샤넬은 거부했다. 수녀원 생활이 샤넬에게 나쁜 경험만 남긴 건 아니었다. 샤넬 패션의 특징은 검은색 컬러와 군더더기 없는 간결함이다. 이 두 가지 요소는 샤넬이 유년 시절을 보낸 수녀원 분위기에서 모티프를 얻은 것으로 알려져 있다. 샤넬은 보육원에서 재봉 기술도 배웠다.

18세에 보육원을 나온 샤넬은 의상실에 취업해 재봉 일을 했다. 노래 부르기를 좋아했던 그는 가수라는 꿈을 품었다. 낮에는 의상실에서 일하고, 밤에는 술집 무대에 올라 노래를 불렀다. 손님들은 샤넬을 코코라는 애칭으로 불렀다. 코코 샤넬이란 이름은 이때 탄생했다. 술집 손님 중 에티엔 발상이라는 남자가 있었다. 그는 샤넬에게 푹 빠졌다. 재력가였던 발상은 후원자가 됐다. 발상 덕분에 샤넬은 새로운 세계에 발을 들였다. 상류층 사교계에 입문한 샤넬은 여성 옷에 관심을 가졌다. 취미 삼아 여성용 모자를 디자인했고, 좋은 반응을 얻었다.

샤넬의 남자들

샤넬의 인생은 '사랑 그리고 일'로 요약 가능하다. 그의 삶엔 많은 연인이 있었다. 그들은 기꺼이 샤넬을 지지하고 도왔다. 발상과 헤어진 후 샤넬은 영국인 사업가 아서 카펠과 사랑에 빠졌다. 발상이 샤넬을 상류층 세계와 패션 영역으로 안내했다면, 카펠은 연인에게 비즈니스를 알려줬다. 카펠은 샤넬에게 사업 자금을 빌려줬고, 경영 노하우를 전수했다. 1910년 샤넬은 파리에 모자 가게를 오픈했다. 가게 이름은 '샤넬 모드'였다. 정·재계부터 예술계까지 인맥이 두터웠던 카펠은 네트워크를 이용해 샤넬의 성공을 도왔다. '샤넬 모드'는 빠르게 성장했다. 샤넬과 카펠은 파리 근교 해안도시 도빌로 휴가를 떠났다. 도빌은 휴가철마다 상류층이 모여드는 곳이었다. 샤넬은 그곳에 '샤넬 모드' 2호점을 열었다.

1차 세계대전이 발발했다. 카펠은 전장으로 갔고, 남겨진 샤넬은 전전긍긍했다. 결과적으로 전쟁은 샤넬에게 절호의 기회였다. 프랑스 귀족들이 파리를 떠나 도빌로 몰려들었다. 전쟁은 전쟁이고 삶은 삶이었다. 부르주아 계급은 샤넬의 가게에서 고급 의상을 주문했다. '샤넬 모드'는 호황을 맞았다. 모자 전문점에서 여성복 전문 부티크로 도약했다. 프랑스 남부 휴양지 비아리츠에 세 번째 매장까지 열었다. 여전히 유럽은 전쟁 중이었지만 비아리츠는 평화로웠다. 그곳에서도 샤넬은 승승장구했다. 고객의 주문량을 감당하지 못할 정도였다.

전쟁은 끝났고 카펠도 돌아왔다. 그사이에 샤넬은 직원 수백 명을 둔 패션업계 거물이 됐다. 카펠은 성공한 사업가였지만 한 가지가 부족했다. 그 당시 유럽에선 신분이 중요했다. 카펠은 자

신의 정확한 출신을 밝히기를 꺼렸다. 사교계에서는 카펠이 귀족 가문 서자일 것으로 추측했다. 카펠은 신분 상승을 위해 정통 귀족 여성과 결혼했다. 샤넬은 카펠을 사랑했다. 그래서 연인의 야망마저 이해했다. 카펠이 다른 여자와 결혼한 후에도 샤넬은 애틋한 마음을 유지했다. 그러나 카펠은 결혼 1년 만에 교통사고로 허망하게 죽었다. 카펠 이후로도 샤넬의 삶에는 많은 남자가 등장한다. 샤넬은 그들과 어떤 식으로든 관계를 맺었고 영감을 얻었다. 하지만 그중에서 샤넬이 카펠만큼 사랑한 사람은 없었다. 샤넬은 평생 독신으로 지냈다.

여성 옷 표준을 바꾸다

샤넬 이전까지 유럽 여성 옷은 중세시대와 크게 다르지 않았다. 상류층은 장식이 주렁주렁 달린 불편한 드레스를 입고 화려한 모자를 썼다. 여전히 코르셋을 착용하기도 했다. 하류층 여성 의복도 불편하긴 마찬가지였다. 산업화 물결이 거세지며 여성도 공업 현장에 투입됐는데, 발목을 모두 덮는 거추장스러운 긴 치마를 질질 끌며 일해야 했다. 샤넬은 여성을 옭아매는 의복 관습을 하나둘 풀어헤쳤다. 재킷에 주머니를 달았고, 여성용 바지를 만들었다. 실용성과 편안함을 내세운 옷이었다. 오늘날 눈으로 보면 여성 옷에 달린 주머니와 여성용 바지가 특별할 것 없어 보이지만, 당시엔 달랐다. 세상은 "여성이 바지를 입는다니!"라며 놀라워했다.

샤넬은 여성이 자유롭게 거리를 활보할 수 있도록 드레스 치맛단을 무릎 정도로 과감히 쳐냈다. 여성들은 항상 한 손에 핸드

백을 들고 다녀야 했는데, 샤넬은 최초로 핸드백에 체인 끈을 달아 어깨에 멜 수 있도록 만들었다. 여성의 두 손이 자유를 얻은 순간이었다. 샤넬이 만든 옷을 입은 여성들은 남성처럼 한쪽 손을 바지 주머니에 찔러 넣고, 다른 쪽 손으로는 담배를 태웠다. 당연히 코르셋도 거부했다. 허리, 가슴, 엉덩이 실루엣을 강조하지 않는 실용적인 블랙 드레스를 디자인했다. 남성과 죽음의 색으로 여겨졌던 검은색을 여성 옷에 적용한 것만으로도 과감한 시도였다. 패션잡지 《보그》는 이 드레스를 포드 자동차에 비유하며 표준이 될 것으로 예언했다. 예상은 적중했다. 훗날 영화 〈티파니에서 아침을〉에서 오드리 헵번이 입은 지방시 드레스가 큰 히트를 쳤다. 헵번이 입은 지방시 드레스는 샤넬의 스타일을 계승해 만든 제품이었다. 샤넬이 창조한 이 드레스는 포드 자동차처럼 하나의 규격이 됐다.

"패션은 지나가도 스타일은 남는다"

1차 대전과 달리 2차 대전은 샤넬에게 큰 위기였다. 독일군이 프랑스를 점령한 동안 샤넬은 독일군 장교와 위험한 사랑에 빠졌다. 어떤 계기로 샤넬이 적국의 남자와 사랑에 빠졌는지는 명확히 알려지지 않았다. 샤넬은 조국의 배신자로 몰렸고 스위스로 망명했다. 공식 활동을 멈추고 은둔생활에 들어갔다. 공백은 15년 동안 이어졌다.

"허무에 빠져 있기보다는 차라리 실패하는 편이 더 낫다." 1954년 샤넬은 일흔한 살의 나이로 복귀했다. 프랑스인들의 샤넬

스트라이프 티셔츠와 바지를 입은 샤넬.

코코 샤넬

을 향한 증오는 여전했다. 전설적인 디자이너가 돌아왔지만, 반응은 냉담했다. 샤넬에게 제2의 전성기를 안긴 국가는 미국이었다. 미국 고급 의류 상점들에서 샤넬의 옷을 대량으로 주문했다. 할리우드 스타 배우들도 샤넬을 입었다. 당시 미국은 실용주의 노선을 채택해 강대국으로 도약하는 중이었다. 그런 미국의 정신과 샤넬의 미니멀리즘 스타일은 잘 맞아떨어졌다. 그 뒤로 샤넬이라는 브랜드의 스토리는 우리가 아는 그대로다. 샤넬은 1971년 호텔 룸에서 조용히 숨을 거두기 직전까지 활화산 같은 에너지를 내뿜으며 일했다. 그가 떠나고도 샤넬의 브랜드 위상은 높아졌고, 오늘날엔 연 매출 10조 원이 넘는 글로벌 기업이 됐다.

오늘날 여성 패션은 어떤 식으로든 샤넬이 창조한 스타일에 빚을 지고 있다. 샤넬은 여성들을 움츠리게 한 크고 작은 코르셋을 부쉈다. 샤넬 역시 자신을 가로막은 장애물을 뛰어넘었다. 빈곤 속에서 태어났지만 성공을 쟁취했고, 성공한 후엔 조국에서 내쳐졌지만 허무에 빠지지 않았다. 머릿속에 확고한 설계도가 있었고, 설계도를 따라 삶을 개척했다.

"패션은 지나가도 스타일은 남는다." 샤넬이 남긴 이 말은 현실이 됐다. 샤넬의 스타일은 오랜 시간이 지난 지금도 세상에 영감을 불어넣는다. 명품은 그런 것이다.

25

엔니오 모리코네 Ennio Morricone
작곡가, 1928-2020

시네마 천국으로 떠난 거장
엔니오 모리코네

끔찍한 영화에 흐르는 아름다운 선율

영화 〈살로 소돔의 120일〉(1975)은 선뜻 추천하기 어려운 작품이다. 이탈리아 영화감독 피에르 파올로 파솔리니가 만든 이 작품은 '충격적인 영화' 리스트에서 빠지지 않는다. 영화는 권력을 쥔 귀족이 젊은 남녀 수십 명을 납치해 그들을 학대하는 장면을 묘사한다. 기이한 고문이 나열된다. 파솔리니가 이 작품을 찍은 이유는 파시스트가 지배하는 세상이 어떻게 지옥으로 변하는지 보여주기 위해서였다. 감독은 영화를 찍은 직후 살해됐다. 범인은 17세 소년이었다. 처형됐다는 표현이 나올 만큼 끔찍하게 당했다. 단독 범죄로 보기 힘든 정황이 많았다. 좌파 예술가였던 파솔리

니의 죽음에 파시스트 세력이 가담했으리란 소문이 돌았다. 감독의 죽음까지 겹치며 〈살로 소돔의 120일〉 악명은 더 높아졌다.

이 모든 비극에도 영화에 삽입된 음악은 아름답다. 오프닝 장면에 흐르는 선율은 지중해 햇살처럼 평온함이 가득하다. 파솔리니는 음악감독에게 영화 내용을 상세히 설명하지 않고 작곡을 의뢰했다. 음악감독은 완성된 영화를 본 후 "이런 작품이었다면 참여하지 않았을 것"이라고 항변했다. 하지만 음악은 제 역할을 했다. 지옥 같은 영화에 깔린 평화로운 선율은 그 이질감 때문에 강렬하다. 아름답기 때문에 무섭다. 잔혹한 작품에 봄 햇살 같은 음악을 심은 이 예술가는 엔니오 모리코네다.

88세에 처음 아카데미 음악상을 받다

〈살로 소돔의 120일〉로부터 40년이 흘러 2015년이 됐다. 쿠엔틴 타란티노 감독 영화 〈헤이트풀8〉이 개봉했다. 영화는 설원 한복판에 세워진 목각 예수상을 비추며 시작한다. 십자가에 못 박힌 예수는 하얀 눈을 뒤집어썼다. 설원 저 멀리서 마차가 다가온다. 사나운 눈보라를 겨우 헤쳐나가는 마차는 불안해 보인다. 이 영화는 설원에 갇힌 여덟 명이 벌이는 광기의 밤을 다룬 작품이다. 팽팽한 긴장으로 가득한 오프닝은 영화 전체를 압축한다. 이 긴장을 키운 건 9할이 음악이다. 불길한 에너지로 가득한 사운드가 설원을 채운다.

〈헤이트풀8〉 음악은 모리코네 작품이다. 그는 이 영화로 제88회 아카데미 시상식에서 음악상을 받았다. 90세를 앞둔 거장은 수상

무대에 올라 눈물을 흘렸다. 모리코네는 자신과 함께 후보에 오른 존 윌리엄스를 언급하며 찬사를 보냈다. 윌리엄스는 스티븐 스필버그 감독과 오래 합을 맞춘 영화음악 거장이며 아카데미 음악상만 다섯 번 받았다. 모리코네의 수상 소식에 전 세계 영화계는 위대한 음악가가 마땅한 상을 받았다며 박수를 보냈다. 아카데미를 향한 아쉬운 소리도 쏟아졌다. 왜 이제야 아카데미가 모리코네의 손을 들어줬느냐는 것이다. 모리코네의 업적을 생각하면 그가 88세에 첫 아카데미 음악상을 받았다는 사실은 납득하기 어렵다. 아카데미가 고령이 된 거장에게 구색 맞추듯 트로피를 안긴 것처럼 보였다. 수십 년을 영화음악 황제로 불린 이 예술가는 왜 아카데미에서 선택받지 못했을까.

스파게티 웨스턴의 탄생

모리코네는 1928년 이탈리아 로마에서 태어났다. 재즈 트럼펫 연주자였던 아버지의 영향으로 모리코네도 음악가의 길을 걸었다. 모리코네는 정식으로 연주자 교육을 받았다. 그는 잔인한 시대 속에서 소년기를 보냈다. 이탈리아는 파시스트 정권이 장악했다. 2차 세계대전까지 터졌다. 이탈리아는 연합군과 독일군에 번갈아 짓밟혔다. 전쟁은 끝났고, 모리코네는 살아남았다. 그는 더 깊게 음악을 배우려 연주자에서 작곡가로 진로를 바꿨다. 그는 1956년 마리아라는 여성을 만나 결혼했고 자식도 낳았다. 모리코네는 그 순간 자신을 바라봤다. 거기엔 가족도 제대로 먹이지 못하는 가난한 예술가가 있었다. 돈이 필요했던 모리코네는 대중음악에 뛰

어들었다. 자신도 몰랐던 재능이 꽃을 피웠다. 모리코네는 의도치 않게 대중음악 편곡자로 이름을 알렸고, 1961년 처음으로 영화음악을 제작했다. 그리고 세르조 레오네를 만났다.

모리코네와 레오네 콤비를 이야기하려면 웨스턴 영화부터 짚어야 한다. 웨스턴 영화란 미국 서부 개척 시대를 배경으로 한 작품이다. 카우보이, 무법자, 현상금 사냥꾼, 인디언이 황야에서 서로에게 총구를 들이댄다. 할리우드는 20세기 초부터 1950년대까지 서부극을 쏟아냈다. 역사가 짧은 미국인에게는 신화가 필요했고, 서부극은 신화를 제공했다. 서부극 주인공은 백인이었고, 그들은 영웅이었다. 백인 총잡이는 야만인에 가까운 악당을 물리쳤다. 악당 대부분은 인디언이었다. 여기엔 '문명의 힘을 지닌 백인이 야만인을 물리치며 서부를 개척했기에 미국이 탄생했다'는 메시지가 깔려 있다. 오늘날 눈으로 보면 인종차별 요소가 수두룩하다.

1960년대 들어 서부극 인기가 꺾였다. 권선징악 서사가 반복되자 관객은 지루함을 느꼈다. 이 틈에 이탈리아에서 서부극이 탄생했다. 이탈리아 감독들은 미국 서부와 풍경이 비슷한 스페인 황무지에 가서 웨스턴 영화를 찍었다. 서부극 인기가 완전히 끝나기 전 한 줌의 콩고물이라도 얻기 위해서였다. 저예산 서부극이 쏟아졌다. 할리우드는 이탈리아인이 만드는 서부극을 비웃었다. '이탈리아인이 미국 역사에 관한 영화를 스페인에서 찍는다고?' 이탈리아 서부극은 '스파게티 웨스턴'이라고 불렸다. 조롱의 뉘앙스가 담긴 용어였다. 결론부터 말하면 스파게티 웨스턴은 할리우드 정통 서부극 이상의 지위를 얻었다. 이 역전의 일등 공신이 바로 레오네였다.

향수를 자극하는 〈시네마 천국〉 음악

스파게티 웨스턴은 자신만의 문법을 만들었다. 영웅은 사라졌다. 이 황야에 정의는 없다. 나쁜 놈, 덜 나쁜 놈만 있다. 모두가 자신의 이익을 위해 움직인다. 서부 개척 시대의 비정함을 전면에 내세웠다. 죽느냐, 사느냐가 전부다. 장르 영화 재미를 극대화한 스파게티 웨스턴은 전 세계적 인기를 끌었다. 레오네 감독은 모리코네처럼 로마 출신이었다. 그는 〈황야의 무법자〉(1964), 〈석양의 건맨〉(1965), 〈석양의 무법자〉(1966)로 스파게티 웨스턴 붐을 이끌었다. 그는 무명에 가까운 미국인 배우를 캐스팅했는데, 바로 클린트 이스트우드였다. 레오네는 음악감독으로 모리코네를 기용했다. 모리코네를 모르는 사람도 〈황야의 무법자〉, 〈석양의 무법자〉에 흐르는 음악을 들어보지 않았을 확률은 희박하다. 모리코네는 황야의 무미건조한 바람을 닮은 휘파람 소리로 영화를 가득 채웠다. 이 사운드는 서부영화의 상징이 됐다.

영화의 성공으로 레오네는 할리우드에서 러브콜을 받아 미국으로 갔다. 이스트우드는 정통 서부극 스타 존 웨인을 대체하며 거물 배우가 됐다. 모리코네는 로마를 떠날 필요가 없었다. 전 세계 영화감독이 모리코네와 일하러 이탈리아를 찾았다. 레오네는 1984년 〈원스 어폰 어 타임 인 아메리카〉를 내놨다. 이 영화는 폭력으로 물든 미국 현대사를 조명한 대작으로 평가받는다. 이번에도 음악은 모리코네가 맡았다. 영화는 노인이 된 주인공이 삶을 돌아보는 구조다. 주인공은 뉴욕 뒷골목 건달이었다. 그는 못된 짓을 서슴지 않았다. 영화는 관객에게 이런 용서할 수 없는 인간조차 회한의 감정을 갖고 지켜보도록 만든다. 모두 모리코네의 음

악 덕분이다. 주인공이 꼬마였던 시절에 짝사랑하는 소녀가 춤 연습하는 모습을 몰래 보는 장면이 있다. 이때 흐르는 몽클한 선율은 마법처럼 마음을 무장해제시킨다.

〈원스 어폰 어 타임 인 아메리카〉는 레오네 유작이다. 1989년 그는 새 영화를 준비하다 심장마비로 세상을 떠났다. 이탈리아에선 레오네 뒤를 이을 영화감독 한 명이 떠올랐다. 주세페 토르나토레였다. 막 서른을 넘긴 이 감독은 모리코네와 손을 잡았다. 그렇게 〈시네마 천국〉(1988)이 탄생했다. 시골 극장 영사기사 할아버지와 그를 따르는 꼬마의 우정을 다룬 작품이다. 모리코네는 이 영화에 아름다운 생명력을 선물했다. 작품에 흐르는 따뜻한 선율은 관객을 아련함 속으로 끌고 들어간다. 세상 모든 것을 순수한 눈으로 바라봤던 어린 날의 기억이 방울방울 떠오른다.

〈시네마 천국〉은 아카데미 음악상 후보에도 못 올랐다

영화 〈미션〉(1986)은 모리코네의 정수가 담긴 작품이다. 영화 줄거리는 이렇다. 가브리엘이라는 신부가 남미에 들어가 원주민들에게 기독교 교리를 전파하고, 그들 편에 서서 싸운다. 남미의 장엄한 풍광을 담은 영화는 종교적인 성스러움으로 가득하다. 하이라이트는 가브리엘이 원주민 앞에서 오보에를 연주하는 장면이다. 종교가 없는 사람마저 숭고함을 느끼게 하는 음악이다. 훗날 이 연주곡에 가사를 붙여 탄생한 곡이 〈넬라 판타지아〉다. 모리코네는 〈미션〉으로 1987년 아카데미 음악상 후보에 올랐다. 대다수가 그의 수상을 확신했다. 하지만 아카데미는 모리코네를 선택하지

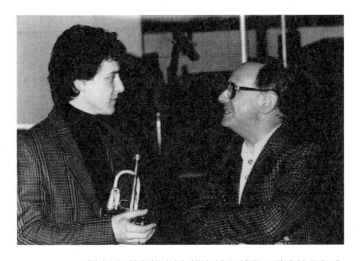

이탈리아의 트럼펫 연주자이자 작곡가 마우로 마우르(왼쪽)와 엔니오 모리코네.

않았다. 영화계는 모리코네가 상을 도둑맞았다고 수군댔다. 〈시네마 천국〉은 아카데미 음악상 후보에도 오르지 못했다. 아카데미가 '미국인 백인들만의 잔치'에 불과하다는 비판은 그 시절에도 있었고, 현재도 있다. 물론, 아카데미에서도 모리코네는 거장이었다. 하지만 이탈리아에 살며 영어도 못하는 모리코네는 미국인에게 이방인이었다. 모리코네라는 음악가의 태생이 스파게티 웨스턴이라는 점도 평가절하 요인이었다. 보수적인 미국 영화계선 여전히 이탈리아산 서부극을 천박한 장르로 봤다.

88세가 되기 전까지 아카데미로부터 외면받았지만, 모리코네는 오랫동안 존경받는 음악가의 삶을 살았다. 그는 거장다운 자존심을 지킨 예술가였다. 유럽에서 인정받은 영화인 대부분은 할리우드로 건너갔다. 하지만 모리코네는 로마를 떠나지 않았다. 그와 작업하고 싶은 감독들은 기꺼이 로마로 왔다. 영화감독이 지나치게 음악에 관여하는 것도 용납하지 않았다. 모리코네는 자존심이 강했지만, 자만심에 취하진 않았다. 그는 자신의 이름값에 맞는 대작을 취사선택해 웅장한 음악만을 만들 수도 있었다. 그러나 그러지 않았다. 그가 참여한 영화만 500여 편이다. 잘 알려지지 않은 모리코네 작품 중에는 실험적인 음악도 많다. 그는 존경하는 음악가로 재즈 아티스트 마일스 데이비스를 꼽았다. 데이비스는 재즈 역사를 몇 번이나 바꾼 혁명가다. 모리코네는 성취에 만족하지 않고 데이비스처럼 눈감기 직전까지 새로운 음악을 구상했다.

"나, 엔니오 모리코네는 죽었다"

2020년 7월 모리코네는 92세 나이로 세상을 떠났다. 그의 음악을 사랑한 사람들은 추모의 시간을 가졌다. 그리고 추억에 빠졌다. 누군가는 〈석양의 무법자〉에 흐르는 휘파람 소리를 떠올렸을 것이다. 서부극을 보며 가슴속에서 뜨거운 무언가가 끓어올랐던 과거의 자신을 되돌아봤을 테다. 누군가는 〈미션〉에 흐르는 숭고한 음악을 생각하며 거장을 추모했을 것이다. 누군가는 오랜만에 〈시네마 천국〉 음악을 틀어놓고 아련한 기분을 느꼈으리라. 모리코네는 생전에 부고를 써놨다. 첫 문장은 이렇다. "나, 엔니오 모리코네는 죽었다. 항상 내 곁에 있는 혹은 멀리 떨어져 있는 모든 친구에게 이를 알린다." 그는 친구, 자녀, 손녀, 손자를 언급하며 인사를 남겼다. 유언장 마지막 문장은 오랜 여정을 함께한 아내에게 바쳤다. "나는 당신에게 매일 새로운 사랑을 느꼈다. 이 사랑은 우리를 하나로 묶었다. 이제 이를 단념할 수밖에 없어 정말 미안하다. 당신에게 가장 고통스러운 작별을 고한다."

　　모리코네는 떠났다. 그래도 영화는 끝나지 않는다. 위대한 영화는 계속 탄생할 테고, 아름다운 영화음악은 계속 흐를 것이다. 그럼에도 거대한 석양이 저문 느낌은 어쩔 수 없다. 역사가 하나의 책이라면, 고단한 삶을 위로하는 문장으로 가득한 한 페이지가 넘어갔다.

도판 출처

권력에 맞섰던 건축가, 김중업
18쪽 — © Scarlet Sappho (CC BY-SA 2.0)
20쪽 — © Pectus Solentis (CC BY-SA 2.0)

할리우드 블랙리스트에 오른 작가, 돌턴 트럼보
25쪽 — © The Huntington (CC BY 2.0)
28쪽 — © Pessimist2006

리더의 품격, 레너드 번스타인
35쪽 — © Nationaal Archief, CC0
39쪽 — © Arquivo Nacional Collection
42쪽 — © William P. Gottlieb
45쪽 — © Fred Fehl

재즈의 황제, 마일스 데이비스
49쪽 — © Tom Palumbo (CC BY-SA 2.0)
56쪽 — © William P. Gottlieb

천재인가 괴물인가, 스탠리 큐브릭
81쪽 — © Warner Bros. Inc.
86쪽 — © 1960 Universal Pictures Company, Inc.

충무로의 기인, 김기영
93쪽, 100쪽 — © 한국영상자료원

이것도 음악이다, 존 케이지
103쪽 — © Nationaal Archief (CC0 1.0)

재즈의 뿌리는 슬픔, 빌리 홀리데이
135쪽 — © William P. Gottlieb
139쪽 — © original Commodore Records 78 label
143쪽 — © Los Angeles Times photographic archive, UCLA Library

누가 스타를 죽였는가, 에이미 와인하우스
147쪽 — © Rama (CC BY-SA 2.0 fr)
154쪽 — © Caiel Costa (CC BY 2.0)

당신이 사랑한
예술가

초판 1쇄 2024년 3월 5일

지은이 조성준
펴낸이 박진숙 | **펴낸곳** 작가정신
편집 황민지 | **디자인** 이현희 | **마케팅** 김영란 | **재무** 한미정

표지 디자인 나영선
인쇄 및 제본 한영문화사

주소 (10881) 경기도 파주시 회동길 216 2층
대표전화 031-955-6230 | **팩스** 031-955-6294
이메일 editor@jakka.co.kr | **블로그** blog.naver.com/jakkapub
페이스북 facebook.com/jakkajungsin
인스타그램 instagram.com/jakkajungsin
출판 등록 제406-2012-000021호

ISBN 979-11-6026-338-1 03600